台灣 民俗 藝術
5

臺灣 歌仔戲史

● 曾永義 校閱 楊馥菱 著

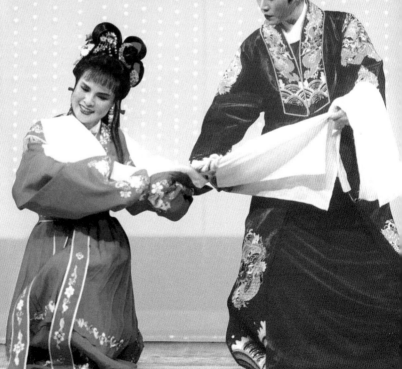

晨星出版

重現民俗藝術之美

中華民俗藝術基金會執行長
林明德

　　民俗藝術，乃指流傳於各民族與地方特有之傳統藝能與技術，包括：表演藝術、器物製造技能等。它的內涵豐繁，形式多樣，是俗民文化的具體表現。臺灣族群多元，潛藏民間的民俗藝術，不僅流露民族意識與情感，也呈現多樣的美感經驗，毋庸置疑的，這是臺灣族群的偉大傳統與文化資產。

　　七〇年代，臺灣社會急遽轉型，人民生活與價值觀念產生很大的改變，直接衝擊了俗民文化，更影響了民俗藝術的命脈與生機。加上廟宇文化消褪，低級趣味充斥，大眾對民俗既陌生又鄙視，遑論民俗藝術的存活與價值，馴至民俗藝術的原始意義與美學，在歲月流轉中，逐漸走出人們的記憶。經過一場鄉土文學論戰後，文化主體意識逐漸浮現。一九七九年，一群來自不同領域的文化工作者反思臺灣的人文現況，呼籲搶救瀕臨滅絕的文化資產，並成立「中華民俗藝術基金會」，大家共識：「維護民俗藝術，傳承民間藝人的精湛技藝，以提高民俗文化的學術價值，充實精神生活。」為了落實此一理念，於是調查、研究兼顧，保存、傳習並行，為臺灣民俗藝術注入活力，也帶來契機。

之後，一些有心人士紛紛投入民俗藝術的維護，幾年之間，基金會、文物館、博物館、美術館、民俗村、文史工作室，相繼成立，替急驟轉型的臺灣社會，留下許多珍貴的人文資源。政府也意識到文化建設的趨勢，自一九八一年起，先後成立文化建設委員會與各縣市立文化中心，以推動「文化即是生活，生活即是文化」的理念。

一九八二年，總統令公布《文化資產保存法》，使文化政策與實施有了根據。

一九八四年，文建會為落實文化教育的推廣和文化觀念的溝通，邀請學者專家撰寫「文化資產叢書」，內容包括古蹟、古物、自然文化景觀、民族藝術、民俗及有關文物。一九九七年，國立傳統藝術中心籌備處為提供大家認識、欣賞傳統藝術的內涵，規劃「傳統藝術叢書」。兩類出版令人耳目為之一新，也締造了階段性的里程碑，其意義自是有目共睹的。不過，限於條件與篇幅，有些專題似乎點到為止，仍有待進一步去充實與發揮。

艾略特（T.S.Eliot, 1888～1965）在〈傳統和個人的才能〉中曾說：「傳統並不是一個可以繼承的遺產，假如你想獲得，非下一番苦工不可。最重要的是傳統含有歷史的意識，……這種歷史的意識包含一種認識，即過去不僅僅具有過去性，同時也具有現代性。……這種歷史的意識是對超越時間即永恆的一種意識，也是對時間以及對永恆和時間合而為一的一種意識：這是一個作家所以具有傳統性的理由，同時也是使一個作家敏銳地意識到自己在時代中的地位

以及本身所以具有現代性的理由。」（見杜國清譯《艾略特文學評論選集》）艾略特的論述雖然針對文學，但此一文學智慧也適合民俗藝術的解釋，尤其是「歷史的意識」之觀點，特具識照，引人深思。

我們確信民俗藝術與現代生活不僅可以並存而且可以融匯，在忙碌的生活時空，只要注入些優美的民俗藝術，絕對有助於生命的深化、開展，文化智慧的啓迪，從而提昇生活素質（quality of life）。因爲，民俗藝術屬於「地方精神」，是「一種偉大的存在」。

人不能盲目的生活，蘇格拉底（Socrates,469?～399B.C.）云：「沒有經過反省的生命是不值得活的。」因爲文化的反思，國人在富裕之後對充實精神生活與提昇生活素質有了自覺，重新思索民俗藝術的意義，加上鄉土教材的迫切需求，於是搶救民俗藝術的呼籲，覓尋民俗藝術的路向，一時蔚爲風氣。

基本上，民俗藝術具有歷史、文化與藝術價值等特質，是文化資產的重要環節，也是重塑鄉土情懷再現臺灣圖像的依據。更重要的是，民俗藝術蘊涵無限元素，經過承傳、轉化，往往能締造無限的契機，展現無窮的活力。例如：「雲門舞集」吸收太極引導、九

轉金丹，創造新舞碼——水月，表現得多采多姿；「台北民族舞蹈團」觀摩藝陣，掌握語言，重編舞碼－廟會，騰傳國際；攝影大師柯錫杰的民俗顯影，民俗藝術永遠給他創作的靈感；至於傳統廟會的許多元素，更是現代藝術的觸媒，啓發了豐碩多樣的作品。

　　二十多年來，基金會立足臺灣社會，開風氣之先，把握民俗藝術脈搏，累積相當豐饒的資源。爲了因應時代趨勢，我們有系統的釋放各類資源，回饋社會大眾，於是規劃「臺灣民俗藝術」叢書，範疇概括：宗教、傳統建築、傳統表演藝術、民間工藝、飲食與休閒文化。每類由概論開端，專論接續，自成系統。作者包括學者專家，均爲各領域的菁英；行文深入淺出，理趣兼顧；書型爲二十五開本、彩色，圖文並茂，以呈現視覺美感。

　　「發掘族群人文、整合民俗藝術」，是我們堅持的目標也是夢想。叢書的推出，毋寧說明了夢想的兌現，更標幟嶄新的里程碑。希望叢書能再現臺灣圖像，引導大家進入多采多姿的民俗世界，領略民俗藝術之美。

土生土長的戲曲——臺灣歌仔戲

曾永義

　　中華民俗藝術基金會一九七九年成立以來，同仁即以「發掘族群人文，整合民俗藝術」為志業。這兩年在執行長林明德教授規畫下，《臺灣民俗藝術叢書》陸續出版，我乃責成楊馥菱教授撰寫《臺灣歌仔戲史》作為叢書之一。

　　楊馥菱現在任教台北市師範學院，她的碩士論文《楊麗花及其歌仔戲藝術之研究》、博士論文《臺閩歌仔戲之比較研究》，都以歌仔戲為論題，加上她勤於田野調查，在這方面可以說學有專精，我忝為指導教授，也感到與有榮焉。

　　我之所以指導馥菱從事歌仔戲研究，是因為我雖然也涉獵，但還不夠深入，而歌仔戲是臺灣唯一土生土長的戲曲，在本土藝術文化的地位非常重要。

　　回想一九八六年八月間，我參加香港中文大學主辦的「第四屆

香港國際比較文學會議」，以中西戲劇爲主題，我提出的論文是〈臺灣歌仔戲的發展與變遷〉，文長六萬餘言，八八年五月台北聯經公司配圖六十三幅以專書出版，迄今已第四刷。但由於該書是爲學術會議而寫，歌仔戲研究那時尚未蓬勃，所以敘述說明只具綱領性質，未暇深入解析。十六年來，本土意識高漲，鄉土藝術研究風氣所趨，歌仔戲相關著作迭出。雖各有所長，但就發展史而言，除了補余所不及之世代外，大抵不出拙著所具之綱領。蓋歌仔戲之發展有其必然之事實，拙著幸而出版早，並非有任何傑出之成就。

但無論如何，拙著可以補苴，可以發揮、可以接續、可以修正的地方自然有許多，而我近年來專注於《俗文學概論》與《中國戲曲史》之撰著，難於兼顧其他，乃命馥菱執筆，以我書爲底本，重新寫作，稿成，由我核閱一遍。馥菱在歌仔戲方面的學養已超出於我，她也不負所望的完成所囑咐的工作。而由於叢書體例，限於篇幅，本書只能題作《臺灣歌仔戲史》，其若《歌仔戲百年史》則請俟諸來日。

希望馥菱這本書對臺灣的藝術文化有所貢獻，書中如果有所缺失，那是由於我心紬眼拙，尚祈讀者不吝賜正。

2002 年 10 月 31 日，序於台大長興街宿舍

台灣歌仔戲

楊馥菱 著 曾永義 校閱

contents 目次

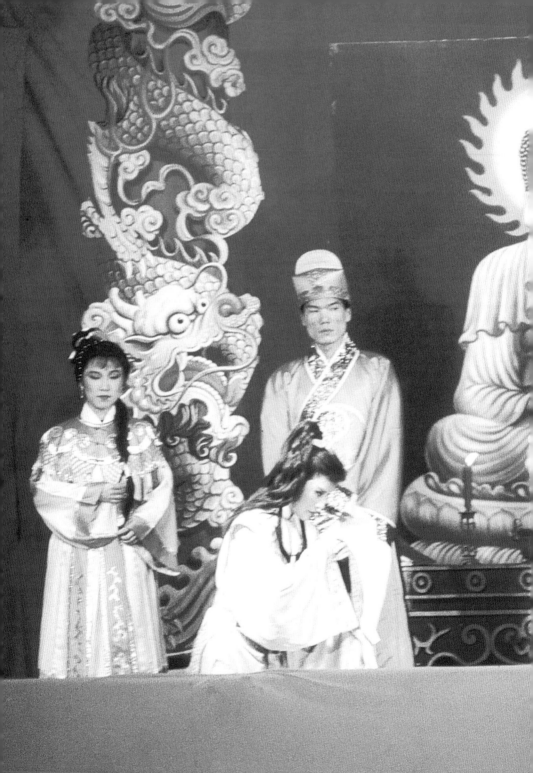

第一章 緒論

壹、臺灣之移民及其歌樂戲曲活動

貳、閩臺戲曲淵源傳承之關係

參、臺灣百年之政治社會及其所產生之歌仔戲類型

第一章　緒　論

壹　臺灣之移民及其歌樂戲曲活動

　　台灣僻處東南，昔爲海隅荒陬，蒙茸山林。至荷鄭以下，始草萊漸開，榛莽頓闢。早期移民來自閩粵，尤其以福建之漳、泉二州最多。有關經營台灣的最早記載見於《三國志‧孫權傳》，謂黃龍二年（230）孫權遣將軍衛溫、諸葛直，將甲士萬人浮海進征夷州，俘虜數千人。當中「夷州」即是台灣①。

　　南宋乾道七年（1171）汪大猷知泉州，曾遣軍民屯戍澎湖（時稱平湖），以防毗舍邪侵襲。而南宋理宗寶慶元年（1225），將澎湖正式納入中國版圖。元代兩次（1291、1297年）招撫興兵台灣，促使民間商賈漁人在台灣海峽活動，吸引更多泉州人到澎湖定居。明嘉靖、隆慶、萬曆之際，福建沿海居民來台業漁者漸多，且與土著建立友好關係。明熹宗天啓四年（1624），鄭芝龍和顏思齊因在日本犯事，舉兵入據台灣，在北港一帶結寨自保，屯田墾殖，時漳、泉一帶人口多來投奔，前後達數千人。崇禎年間，由於閩南地區嚴重荒旱，民不聊生，鄭芝龍與熊文燦合議，「招飢民數萬人，人給銀三兩，三人給牛一頭，用海舶載至台灣，令其發舍開墾荒土爲田」，開創大規模移民台灣之先河②。

　　一六三〇年，當時據台的荷蘭人爲增加其東印度公司財富，鼓勵閩南農民來台開墾，並以米與砂糖爲兩大主要農產品。崇禎十七年（1644）清兵入關，福建沿海百姓逃往台灣避難者不計其數，因而吸引更多難民移流至台灣③。永曆十五年（清順治十八

年，1661），鄭成功克復台灣，率眾四萬五千人及其眷屬屯居。康熙元年（1662），清廷爲斷絕大陸民眾對鄭氏接濟和支援，下令遷界，堅壁清野，引起混亂，人民流離失所，閩粵居民反而渡海以求生計。鄭成功乃下令招撫漳、泉、惠、潮四州流民渡海開墾④。直至明鄭末期，漢族移民總人口在十五萬人左右⑤。

　　永曆三十七年（清康熙二十二年，1696）施琅攻取台灣，鄭克塽降清，清在台灣設一府三縣，即台灣府（屬福建省）及所屬台灣、鳳山、諸羅三縣，並頒佈審驗渡航禁令，限制漢人渡台。儘管如此，福建沿海，尤其是漳泉閩南人還是向台灣偷渡不絕。至康熙中期，潛渡之風越演越烈，台灣西部海岸各港口，北自雞籠（基隆），南至恆春，以及東部海岸的蛤仔難（宜蘭）及釣魚台（台東）等較大港口，都布滿潛渡者足跡。雍正十年（1732），清廷開始鬆綁渡台政策，同意部分開放，大批在台流民家眷，得以搬遷入台，由此又造成一波移民熱潮。直到乾隆二十九年

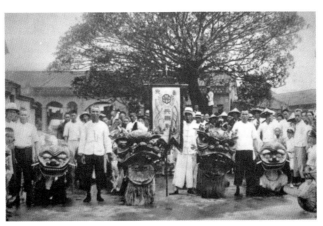

· 民間蓬勃的廟會慶典活動

（1764），福建巡撫吳士功爲解除來台移民之苦，上疏請開台民攜眷之禁⑥，於是閩粵良民渡海之禁不復存在，遷移入台者更多。光緒元年（1875），在日本覬覦入侵台灣的刺激下，沈葆禎奏除禁止人民渡台（特指對於『奸民』的禁令）及入山墾殖的一切禁令，開始於福建廈門、廣東汕頭、香港等地各設招商局，往台者免費乘船，官府並給予口糧、耕牛、農具等，鼓勵人民入台墾殖。至此內地人進出台灣，不再有任何限制和障礙。

　　由上可知，明末清初閩南地區居民大規模遷移至台，是台灣漢民族人口移入的主要時期，先民篳路藍縷，來到台灣謀生與定居。漳、泉居民不惜冒險渡海，爲的是求得安定生活，圖得溫飽。而就在謀生移民的過程裡，也自然將原鄉的風俗文化帶入台灣，乾隆間宦遊於台的湖南人朱景英就以爲：

　　台灣本島夷境，祇今林林總總，皆漳泉潮惠之人，占居於此。凡歲時婚喪諸議（按：當爲儀之誤）節，率沿其土風，要不得目爲台灣習俗也。⑦

· 日治時期內台戲演出

14

· 日治時期的野台戲演出

　　初刊於嘉慶十二年（1807）、謝金鑾的《續修台灣縣志》也認爲：「居台灣者，皆內地人，故風俗與內地無異。」⑧。其中台人因沿襲漳、泉舊俗而信鬼好巫，酬神演戲殆無虛日的生活型態，在沈葆楨的《福建台灣奏摺》卷二中即曾提及：「台俗信鬼，演劇迎神，殆無虛日」，可見沿襲漳、泉舊俗而好演戲已成爲台灣民間文化的重要一環。

　　雖然早在荷蘭領台時期（1624～1662），駐台長官揆一所信任的通事何斌，「家中造下兩座戲臺，又使人入內地，買二官音戲童及戲箱戲班，若遇朋友到家，即備酒席看戲或小唱觀玩」⑨，早有將閩地戲曲表演帶入台灣，但眞正將福建戲曲文化引入台灣的，還是有賴移民的力量，而先民對於戲曲活動的熱愛與支持，更是戲曲演出得以繁興的原因。清康熙三十五年刊行的《台灣府志》卷七〈風土志〉中還記載當時歲時節令，演戲酬神的情形：

· 早期的戲曲演出／楊蓮福提供

　　元夕，初十放燈，逾十五夜乃止，門外各懸花燈。別有閒身行樂善歌曲者數革爲伍，製燈如飛蓋狀，一人持之前導遨遊，絲竹以次雜奏，謂之「鬧傘」。更有裝束昭君、婆姐、龍馬之屬，向人家有吉祥事作歌慶之歌，悉里語俚詞，非故樂曲；主人多厚爲賞賚。

　　而這些熱鬧的戲曲遊藝除了是神祇誕辰的重要儀式活動，也成爲民眾聚會社交的方式之一。康熙五十六年《諸羅縣志》卷八〈風俗志〉有云：「家有喜，鄉有期會，有公禁，無不先以戲者」。光緒二十年《鳳山縣采訪冊》〈壬部〉「藝文」〈鄧邑侯禁碑〉亦云：「遇民間生辰、生子彌月、四月、週歲暨賽愿、進中一切喜慶事件，演戲請客，准向喜慶之家討錢二百文，如無音觸情事，不得強索，如違，拏究」。大凡「生子彌月、四月、周歲、賽愿、進中」等喜慶禮儀，皆請來戲班開演以慶祝，可看出請戲、看戲已是台民生活之重要活動，而且不論是請戲或是觀戲，也已是庶民社交的管道之一。

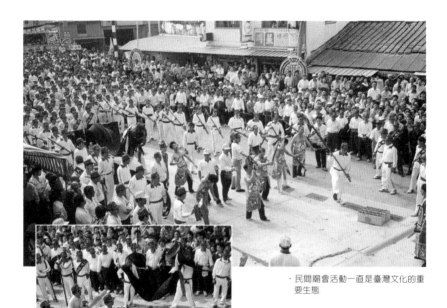

· 民間廟會活動一直是臺灣文化的重要生態

· 台灣民間頻繁的酬神活動

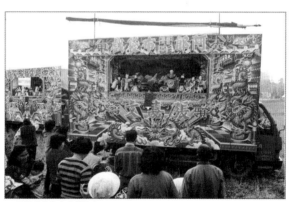

· 民間廟會的布袋戲演出

貳、閩臺戲曲淵源傳承之關係

　　台之移民多來自漳、泉，因而無論信仰習俗乃至生活習慣皆因襲舊故，戲曲表演亦直接承襲。清康熙二十二年台灣初入版圖，台灣相關方志與詩文應運而生，有關之戲曲活動也因此而有了普遍記載[⑩]。不過由於方志中的戲曲資料多見於〈風俗志〉的條目之下，民俗節令與神明誕辰的紀錄成為「事件」的焦點，而附屬在慶祝節慶之下的演戲活動，反而缺乏具體的內容描述。因此清代台灣鄉賢或來台大陸士人的詩文、筆記、雜說等，便成為瞭解清代台灣戲曲面貌之重要資料。較早紀錄台灣戲曲活動者為康熙三十五年（1696）郁永河所著之《裨海紀遊》上卷〈台灣竹枝詞〉第十一首：

　　肩披鬖髮耳垂璫，粉面朱唇似女郎，媽祖宮前鑼鼓鬧，侏儺唱出下南腔。（原注：梨園子弟，垂髫穴耳、傅粉施朱，儼然女子。土人稱天妃神曰「媽祖」，稱廟曰宮；天妃廟曰赤崁樓，海舶多於此演戲酬愿。閩以漳、泉二郡為下南。下南腔，亦閩中聲律之一種也。）[⑪]

　　可知康熙間在台灣已有「下南腔」演出梨園戲。乾隆初來台的鄭大樞，其《台灣風物竹枝詞》有云：

　　花鼓俳優鬧上元，管絃嘈雜並銷魂，燈如飛蓋歌如沸，半面佳人恰倚門。[⑫]

　　亦是記錄了七子班的演出情形。乾隆三十七年（1772）朱景英所撰之《海東札記》有云：

　　神祠，里巷靡日不演戲，鼓樂喧闐，相續於道。演唱多土班小部，發聲詰屈不可解。譜以絲竹，別有宮商，名曰「下南腔」

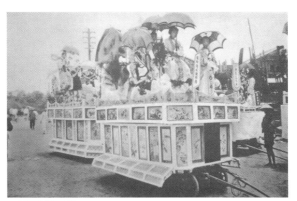

· 早期的藝閣遊街

。又有潮班，音調排場亦自殊異。郡中樂部，殆不下數十云。

可知乾隆間除了「下南腔」之外還有「潮班」。清代詩文史料中出現最多的劇種，當屬梨園戲「七子班」無疑，因爲清中葉以前，南管是台灣劇壇獨領風騷，最受歡迎的戲曲。清代各劇種在台灣流行程度不一，梨園戲在清初乃台灣最主要劇種，戲班亦多，但之後則流行於泉州人聚集之區；亂彈在清中葉以後流行於台灣，成爲最普遍的劇種；布袋戲見諸文獻者不多，但從田野資料看來，在清中葉之後已在台灣各地流行，並隨戲曲變遷，發展成不同演出風格；九甲戲、四平戲常隨戲曲風尙改變表演風格，並在民間廟會占一席之地；至於傀儡戲、皮影戲雖未曾在民間盛行，但猶能綿延不絕，乃因其儀式意義、娛樂風格有別於其他大戲之故[13]。

光緒二十一年（1895）中日甲午戰爭，隨之訂定了馬關條約，台灣割讓給日本。日治之初，日本文獻中所提到的台灣戲劇種類，可以《台灣慣習記事》所刊登的調查報告和《安平縣雜記》

所述爲代表。《安平縣雜記》採集於一八九七年交春不久，其〈風俗現況〉有云：

> 酬神唱傀儡班。喜慶、普渡唱官音班、四平班、福路班、七子班、掌中班、老戲、影戲、車鼓戲、採茶唱、藝旦唱等戲。

《安平縣雜記》所記錄之內容雖以安平縣爲主，但仍可視之爲當時台灣所流行之各劇種。其中官音班當係清末流入的西皮新路，福路班及老亂彈，亦即北管裡的舊路，老戲應指大梨園或白字戲。另外，採茶唱乃小戲性質的三腳採茶戲，藝旦唱則爲藝旦表演的曲藝[14]。一九〇一年三月發行的《台灣慣習記事》第一卷第三號鳳山堂的〈俳優と演劇〉記錄當時台灣之主要劇種包括大人戲亂談（亂彈）與四平戲，均屬北管流派；少年戲有九甲與白字戲兩種，屬於南管。其他，傀儡戲亦有兩種：演出北管樂曲者爲布袋戲，演出南管樂曲者爲車鼓戲[15]。一九一三年柯丁丑的〈台灣の劇に就いこ〉一文亦記錄台灣劇種包括：白字戲、九家戲（九甲戲）、四坪戲（四平戲）、難覃戲（亂彈戲）、皮影戲、傀儡戲、布袋戲[16]，與鳳山堂的記錄所差無幾。一九二一年片岡巖的《台灣風俗誌》中，將台灣戲劇種類分爲大人戲、查某戲、囝仔戲、子弟戲、採茶戲、車鼓戲、皮猴戲、布袋戲、傀儡戲九種類別[17]，較諸前著更爲多樣。一九二七年台灣總督府文教局的《台灣に於ける支那演劇及台灣演劇調查》中紀錄台灣劇種包括：正音戲、四棚、亂彈、九甲、白字戲、歌仔戲、布袋戲、傀儡，其中歌仔戲劇種首次出現在官方文獻中。一九三七年東方孝義於其《台灣習俗》細分台灣劇種爲大戲、正音戲、子弟戲、七腳仔戲、九甲戲、白字戲、歌仔戲、採茶戲、車鼓戲、文化戲、布袋戲、傀儡戲、皮猴戲十三種類型[18]。

· 展示於臺灣戲劇館之戲神—西秦王爺　　· 田都元帥

　　由上可知，台灣地方戲曲劇種不僅種類繁多，而依據不同分類準則，或對於戲曲認識失真，以及不同分類者的判斷，雖於類別上有些許出入，但從不同時期的紀錄中仍可見劇種的興衰。而關於台灣戲曲劇種的來源，亦是日治時期文獻所關注的，成書於一九一八年的連雅堂《台灣通史》卷二十三〈風俗志〉「演劇」條有云：

　　台灣之劇：一曰亂彈，傳自江南，故曰正音，其所唱者大都二簧、西皮，兼有崑腔；今則日少，非獨演者無人，知音亦不易也。二曰四平，來自潮州，語多粵調，降於亂彈一等。三曰七子班，則古梨園之制，唱詞道白，皆用泉音，而所演者則男女悲歡

·客家三腳採茶戲演出／中華民俗藝術基金會提供

離合也。又有傀儡班、掌中班、削木爲人，以手演之，事多稗
史，與說書同。……又有採茶戲者，出自台北，一男一女，互
相唱酬，淫靡之風，俾於鄭衛，有司禁之。

　　連雅堂將台灣戲曲分爲亂彈、四平、七子班、傀儡班、掌中
班、採茶戲，並指出其中傳自大陸的劇種爲亂彈、四平、七子
班。一九四三年濱田秀三郎於其《台灣演劇的現狀》一書，提到
台灣戲曲中成人戲來自大陸之劇種包括：平劇、四平戲、亂彈
戲、九甲戲。

　　光復後，一九六一年呂訴上於其《台灣電影戲劇史》中，以
濱田秀三郎的分類系統爲基礎，更加詳盡的將亂彈戲、查某戲、
九甲戲、車鼓戲、司公戲、七腳仔戲（七子班）、文化戲、布袋

戲、加禮戲歸爲閩南傳入之劇種。一九九八年曾永義所主持之「閩台戲曲關係之調查研究計畫」中舉出福建傳入台灣有：梨園戲、高甲戲、亂彈戲、四平戲、福州戲、潮州戲、莆仙戲、車鼓戲、司公戲、傀儡戲、布袋戲、皮影戲等十二種；而生成於台灣傳回福建者只有歌仔戲一種[19]。

　　台灣的眾多劇種中，歌仔戲從形成小戲，而發展爲大戲，皆在台灣，可說是台灣唯一土生土長的劇種。客家採茶大戲乃是由客家三腳採茶小戲，吸收其他大戲加以改良、演進發展而來，其中客家三腳採茶小戲乃傳自大陸。因此，若以發展成大戲之劇種而言，起源於台灣的大戲則有歌仔戲與客家採茶戲兩種。客家採茶戲只流行於桃園、新竹、苗栗一帶之客家族群；而以客家三腳採茶戲爲基礎汲取歌仔戲的舞台藝術而壯大者，乃又有所謂「客家歌仔戲」之稱。歌仔戲雖於台灣土生土長，但若論其形成元素，則與閩南戲曲藝術攸關。

參、臺灣百年之政治社會及其所產生的歌仔戲類型

　　臺灣百年之政治社會的變遷自然影響著民間戲曲活動的發展。歌仔戲發源於清末，成長茁壯於日治，經歷國民黨時代而有轉型、消退，八〇年代因本土意識高漲，而有了新契機。百年來臺灣政治社會對於歌仔戲之影響及其所產生之歌仔戲類型，一方面是外在大環境的生態結構，影響促使歌仔戲產生新的類型，另一方面內在社會階層的轉變亦牽動著歌仔戲的生息蛻變。

　　繼明天啓四年至清康熙元年（1624～1662）荷蘭人統治臺灣之後，臺灣曾歷經康熙元年至康熙二十二年（1662～1683）的鄭

領時期，清康熙二十二年至清光緒二十一年（1683～1895）約兩個世紀的清領時期，及清光緒二十一年至民國三十四年（1895～1945）的日治時期。在中國長期統治臺灣的期間，臺灣形成了中國的俗民社會，以及具有俗民社會色彩的社會階層化現象。但在經歷日本的殖民統治之後，一方面是統治者與被統治者之間具有截然劃分的階級分化；另一方面，殖民統治亦使得被統治者彼此之間產生平等化作用，因此，臺灣在清代所形成的俗民社會，在第一次世界大戰之後，也就是二〇年代左右，逐步地現代化了。在此之前，社會階層的關係為地主與佃農，雇主與雇員，具有若干封建性質。演員和樂師被視為賤民，其他職業不願與之通婚[20]。二〇年代，臺灣掀起了社會、文化運動，由於醫療獲得改善，教育普及，農業技術大為提昇，人民的移動性增加，腳踏車、汽車、卡車的使用也漸普及，人民的生活有了顯著的改善，不僅逐漸掃除了封建思想，社會階級的區分也因而現代化了[21]，演員與樂師的社會地位，或多或少有了轉變，演戲不再是不堪的職業。

在社會經濟結構方面，台人的職業早期以農業為主。一九〇五年日本總督府第一次在臺灣進行人口普查，有職男中有將近七成屬於農業，公務、自由業、工商業、交通運輸業則多由日本人擔任。自一九〇五年至一九三〇年間，臺灣農業人口的比例漸減，除漁業以外其他各業人口的比例漸增。三〇年代工業化的推行更加強此一變化之趨勢，人口不斷朝向都市發展亦反應了此一現象。一九四〇年人口的職業組合出現顯著變化，工、商業及公務、自由業有了明顯的增加[22]。顯示：都市發展已達到一定程度，社會結構型態產生轉變。

二〇年代，臺灣的社會與經濟開始朝向現代化發展。在此之

· 八〇年代所舉辦的「民間劇場」
，匯集各方優秀的表演家共襄盛
舉。圖為陳冠華（左）與廖瓊枝
（右）／中華民俗藝術基金會提
供

前，歌仔戲依附於農業社會的民間節慶活動，成為農暇之餘的娛
樂，而由清末的「歌仔」說唱，發展為民間廟會節慶時以遊街繞
境方式演出的「歌仔陣」、「醜扮落地掃」小戲型態，之後又於
日治之初形成「本地歌仔」，而逐漸朝向大戲過渡。二〇年代前
後，歌仔戲發展為「野台歌仔戲」，成為大戲形式，並流行於各
鄉鎮。在整個社會大環境朝向都市化與現代化發展之後，歌仔戲
亦走向商業化，不僅劇團演員結構由早期的男性子弟班轉為職業
劇團，也開始有了女性演員，甚至產生女班歌仔戲團。此時歌仔
戲亦開始走入室內劇場做商業性演出，成為「內台歌仔戲」，以
賣票方式維持劇團營運。

大都市的環境提供給歌仔戲良好的發展空間，促使歌仔戲走向第一個黃金時期。一九三七年實施「皇民化運動」之後，歌仔戲遭受禁演，演出盛況才退去。

臺灣光復後，國民政府來台，被禁錮已久的歌仔戲再次重生，全台歌仔戲班紛紛成立，並進入戲院演出，連電影都無法抵擋其魅力，戲院業者盡邀歌仔戲班，成就了歌仔戲的第二個黃金時期。此時臺灣亦轉型進入工業社會，由於政府實施「以農業培養工業，以工業發展農業」的政策，首先在農業經濟上實施三七五減租（1949）、公地放領（1951）、耕者有其田（1953），使得一方面農業提供了工業發展所需的資金與原料；另一方面農村亦構成了工業產品的重要市場。一九五三年開始實施第一期四年計畫，做有系統的發展臺灣工業。從一九五三年至一九七四年，政府連續實施了五期四年經濟計畫。一九七三年至一九七五年，物價高漲經濟衰退，一九七六年，政府開始一項新的六年經濟計畫以適應能源危機及世界經濟的新情勢。在這一連串的經濟計畫裡，政府由保護關稅和管制外匯而發展勞動密集的工業、平衡政府預算、鼓勵投資及出口、增加就業人口，穩定物價，改善所得分配，而終至創造了一個所謂經濟發展史上的典範、奇蹟[23]。

臺灣社會由農業轉型為工業，人民的生活型態也開始轉變，工業社會所帶來的生活與消費，改變了人民的娛樂習慣。五〇年代收音機逐漸普遍，廣播電台看好歌仔戲擁有廣大的觀眾群，而於一九五四年開播歌仔戲，是為「廣播歌仔戲」。而歌仔戲業者亦對於新興媒體抱持高度興趣，除了與廣播電台合作，亦嘗試與電影業者合作，拍攝「電影歌仔戲」。六〇年代電視進入家庭，成為新興娛樂，歌仔戲亦結合電視媒體，錄製成節目播放，成為

「電視歌仔戲」，幾十年的光景，捧紅多位藝人，也讓歌仔戲普及到每個家庭。

七〇年代，國民黨政權在外交上節節敗退，一九七一年退出聯合國，一九七二年中日斷交，一九七八年中美斷交，使得臺灣人民不得不重新檢討自己的國家，思索自己的文化認同，「鄉土派」因而乘勢發起，一九七六年的「鄉土文學論戰」即是當時知識分子反思的重要成果。一九七三年創團的「雲門舞集」，首先將西方劇場演出的制度與技術引進臺灣，改變了臺灣劇場文化，觀眾買票進場、準時開演、用布幕構成基本舞台環境等劇場觀念開始建立。就在學術界及藝術界瀰漫在一片定位思索的氛圍中，歌仔戲趁勢也在本土熱潮中推上學術化與精緻化的層次。一九八二年起，行政院文化建設委員會為推動文化資產之維護與民族藝

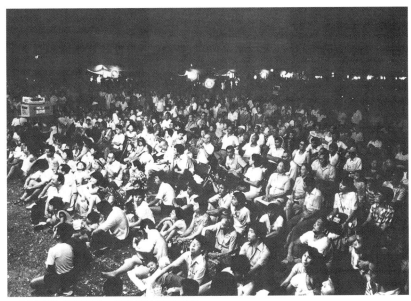

· 八〇年代的「民間劇場」，曾造成萬人空巷的盛況

術之弘揚，連續幾年主辦「民間劇場」，委託學者專家策劃製作，邀請從事民間藝術人士，參加表演傳統藝能，其中歌仔戲的展演，更是造成萬人空巷的盛況，規模相當龐大[24]。此外，歌仔戲也開始進入現代化劇場，乃至登上國家藝術殿堂，結合了現代劇場的科技，正式步入「現代劇場歌仔戲」階段，歌仔戲的精緻藝術終於形成。

· 民國七十三年，文建會「民間劇場」演出老歌仔戲

〔注釋〕

① 日人村瓚次郎、和田清兩位博士利用《太平御覽・卷七八〇》所引〈臨海水土志〉中之記事與《隋書・琉球傳》互相比較，詳細論證夷州即臺灣。後淩純聲教授更根據民族學的資料和古籍的記載，詳加論證，亦得出夷州即臺灣。請參考曹永和《臺灣早期歷史研究》，臺北：聯經出版，一九七九年七月。

② 見黃宗羲《賜姓始末》（明朝末年撰），載《臺灣文獻叢刊》第二十五種，臺灣經濟銀行研究室，一九五八年。

③ 根據一六三八年十二月二十二日荷蘭東印度總督曾致給荷蘭本國的報告云：臺灣漢人的人口有一萬至一萬一千人，在荷蘭人勢力範圍內補鹿、業漁或從事耕種甘蔗和稻米。一六四八年由於中國戰亂和飢饉，臺灣的漢人驟增爲兩萬人。有關荷蘭統治臺灣時期的移民人口可參考戚嘉林《臺灣史》上冊，臺北：自立晚報出版，一九八六年再版，頁二七至二九，以及參考①，頁十一至十三。

④ 同③，頁九五。

⑤ 參考曹樹基《中國移民史》第六卷清民國時期，福州：福建人民出版社，一九九七年七月，頁三二三。

⑥ 吳士功〈清准台民搬眷開嚴禁偷渡疏〉，載《台案匯錄丙集》，《臺灣文獻叢刊》第一七六種，臺灣銀行經濟研究室編印。

⑦ 見朱景英《海東札記》卷三「記氣習」，收入《臺灣文獻叢刊》第十九種。台北：臺灣銀行經濟研究室編印，一九五八年五月，頁六三。

⑧ 見《續修臺灣縣志》卷一〈地志〉「風俗」條。

⑨ 見順治年間（1644～1661）刊印的《繡像掃平海氛記》。當時其中「官音」雖非閩南鄉音，但根據清道光《重纂福建通志》卷五十七〈風俗・延平府〉載明楊四知〈興禮教正風俗議〉云：「聞之閭歌，

有以鄉音歌者，有學正音歌者。夫謳歌，小技也，尚習正音，況學書乎？」楊四知，祥符（今河南開封）人，明萬曆二年（1574）進士，尋任福建巡按監察御史。所云「正音」即官音，可見福建最遲在明萬曆年間就已經有用中州音演唱戲曲的情形，而何斌所購之「官音戲童」應來自福建「內地」。

⑩ 有關臺灣戲曲歌樂之文獻資料可參考蔡曼容《臺灣地方音樂文獻資料整理研究》，臺灣師範大學音樂研究所碩士論文，一九八七年；沈冬〈清代臺灣戲曲史料發微〉（收錄於《海峽兩岸梨園戲學術研討會論文集》，台北：國立中正文化中心出版，一九九八年四月）及〈書寫與表演——臺灣戲曲史料析論〉（發表於中華文化與文學學術研討系列第六次會議「明清時期的臺灣傳統文學學術會議」）

⑪ 《臺灣詩乘》卷一有郁氏小傳：「仁和郁滄浪茂才永河，性好游，康熙三十五年，自省來台，躬歷南北，遂至北投煮礦。台北初啓，草莽瘴濃，居者多病，而滄浪冒危難，嘗困苦，以竟其事，亦可謂奇男子也」。

⑫ 作者於該詩首句加著為：「優童皆留頂髮，粧扮生旦，演唱夜戲。台上爭丟目采，郡人多以銀錢玩物拋之為快，名曰花鼓戲。」歷來有學者將詩中「花鼓」解讀為「車鼓」（如黃玲玉於其《臺灣車鼓之研究》，師大音樂研究所碩士論文，一九八六年）；亦有學者認為該詩紀錄演出時有「優童粧扮生旦」以及「台上爭丟目采」，此乃七子班之特色（沈冬〈清代臺灣戲曲史料發微〉，收錄於《海峽兩岸梨園戲學術研討會論文集》，台北：國立中正文化中心出版，一九九八年四月），又有謂七子班的傳統劇目中有《打花鼓》小齣戲（吳捷秋〈梨園戲之形成及其歷史地位〉，收錄於《海峽兩岸梨園戲學術研討會論文集》，台北：國立中正文化中心出版，一九九八年四月），因而該詩當是描述七子班的演出情形，筆者以為沈氏與吳氏之說法頗可採信。

⑬ 參考邱坤良《舊劇與新劇：日治時期臺灣戲劇之研究（1895～

1945）》，台北：自立晚報出版，一九九二年六月，頁一三三。

⑭ 同⑬，頁一三二。

⑮ 參考曾永義《臺灣歌仔戲之發展與變遷》台北：聯經出版，一九八八年五月，頁七。又鳳山堂氏對於臺灣戲曲劇種的認識不完全正確，才會將「車鼓戲」劃歸爲傀儡戲。

⑯ 該文見《臺灣教育》一三三號，頁五七至六二，一九一三年。

⑰ 《臺灣風俗誌》，台南：臺灣日日新報社出版，一九二一年二月。

⑱ 見《臺灣時報》第二００－二０三號。

⑲ 「閩台戲曲關係之調查研究計畫」國科會研究計畫案，一九九六年八月至一九九八年一月。

⑳ 參考陳紹馨〈臺灣的社會變遷〉，《臺灣的人口變遷與社會變遷》，台北：聯經出版，一九九二年第四次印行，頁五二二至五二三。

㉑ 參考陳紹馨〈臺灣的人口變遷與社會變遷〉，《臺灣的人口變遷與社會變遷》，台北：聯經出版，一九九二年第四次印行，頁一二七。

㉒ 同㉑，頁一七一。

㉓ 參考蔡文輝〈我國現代化努力的過去、現在與將來〉，收錄於朱岑樓主編《我國社會的變遷與發展》，東大圖書出版，一九八六年再版，頁十五。

㉔ 一九八二年之民間劇場委託邱坤良教授策劃製作，一九八三年至一九八六年之民間劇場委託曾永義教授策劃製作。

第二章　臺灣歌仔戲的淵源

第二章 臺灣歌仔戲的淵源

　　歌仔戲係由鄉土歌舞形成地方小戲，由地方小戲再吸收其他大戲的滋養而使本身發展成為地方大戲。所謂鄉土之歌乃指「謠」的成分，即所謂「歌仔」；鄉土之舞乃指「踏」的成分，即所謂「車鼓」。而經由「歌仔」音樂與「車鼓」身段的充分結合之後，發展為歌仔陣與落地掃，並於宜蘭地區日漸茁壯。以下分別就其形成之要素－「歌仔」與「車鼓」說明之。

壹、歌仔戲之音樂：「歌仔」

　　近人陳嘯高、顧曼莊所合著之〈福建和臺灣的劇種——薌劇〉一文中提到歌仔戲的起源與形成[①]，認為大陸的「薌劇」是從「歌仔戲」發展出來的，歌仔戲卻是由漳州、薌江一帶的「錦歌」、「採茶」和「車鼓」各種民間藝術形式流傳到臺灣，而揉合形成的一種戲

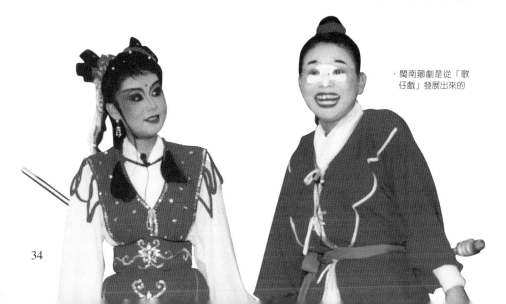

· 閩南薌劇是從「歌仔戲」發展出來的

曲。

「錦歌」[②]，是很早就盛行於漳州一帶的一種民間小調，是以七字或五字組成一句，每四句組成一段的一種民歌，由於是用方言俚語唱的，極其通俗，普遍流行於農村及城市。而臺灣的歌仔調即自閩南的「錦歌」而來，這是早期論述歌仔戲淵源的重要說法。而此一說法亦為呂訴上《臺灣電影戲劇史》中〈臺灣歌仔戲史〉一章所採納，且長期以來已為諸多專家學者所採信和引用[③]。

然而，在臺灣無論文獻或語言中皆無「錦歌」一詞，臺灣的老藝人也只知「歌仔」，未曾聽聞過「錦歌」。而早先在閩南多數地方，如廈門、同安、龍溪等地，也都叫「歌仔」，並沒有「錦歌」這一別稱。對於此一問題，大陸研究者有人從地域關係為「錦歌」一詞找到答案，認為在福建龍海縣石碼地域，由於九龍江在這一地段被稱為錦江，其地又盛行演唱歌仔，當地人便稱之為「錦歌」。以後又有一些人把這名稱帶入漳州市區，但同時期在漳州郊外的農村，仍以「歌仔」稱之，而無「錦歌」一說[④]。此一說法雖有採信之處，然未能將錦歌與歌仔之間的發展變遷說明清楚。

事實上，「錦歌」即是「歌仔」，由於過去民間盲藝人多賣藝走唱「歌仔」以維生，因而早期「錦歌」亦稱之為「歌仔」或「乞食歌仔」。臺灣早期移民大都隸屬福建漳、泉二州，而「歌仔」即是在三百多年前隨著漳州移民而傳入。這時傳入臺灣的「歌仔」與早期漳州鄉村市郊傳唱的「歌仔」同一根源[⑤]，即未傳入城市之前的傳統「歌仔」。也就是說，閩南「歌仔」傳入臺灣是在十七世紀的幾次大舉移民中所帶入，當時傳入臺灣的「歌仔」乃閩南地區的傳統歌仔，仍保有尚未進入漳州市之前的傳統說唱

· 手抄本「歌仔」／楊蓮福提供

形式。正因為如此，臺灣老藝人只知「歌仔」而不知「錦歌」。進入漳州市的「歌仔」，改稱為「什錦歌」或「錦歌」，但在漳州鄉村仍叫「歌仔」。由於名稱多樣，再加上「什錦歌」、「歌仔」之稱不雅，於是福建省文化當局便於一九五一年七月至一九五三年三月之間，決定將流傳於漳州地區的臺灣歌仔戲改稱為「薌劇」，將閩南歌仔統稱為「錦歌」，因而閩南錦歌便成為定稱⑥。

雖說歌仔為錦歌的前身，但錦歌是歌仔走入城市後，成為專業演出的產物，自與歌仔有所不同。倘若將現時閩南的「錦歌」與臺灣的「歌仔」稍作比較，亦可見兩者之異同。根據劉春曙的比對結果，以月琴彈唱、月琴與二絃對唱、彭鼓唱、大廣絃說唱的演唱方式是歌仔與錦歌所共同的演唱形式，而所演唱的曲調如：【送哥調】（臺灣稱【駛犁歌】）、【草螟調】、【撐渡歌】、【長工歌】、【病仔歌】、【走唱歌】（臺灣稱【卜卦調】）等皆為閩台所共有。而錦歌加入琵琶伴奏、以管門命曲名、組織堂號集結說唱的情形，則是臺灣歌仔所沒有的，而這也是錦歌走入城市受到南音影響才有的現象。從「歌仔」與「錦歌」所存在的

異同情形看來，可證明「歌仔」傳入臺灣的時間是在閩南「歌仔」傳入城市之前。歌仔與錦歌受到社會變遷與審美習慣的不同雖產生差異，但兩者其實是同根並源。徐麗紗在其《臺灣歌仔戲唱曲來源的分類研究》中已指出：錦歌之【四空仔】與歌仔戲之【七字調】有相當密切的關係；錦歌【五空仔】與歌仔戲之【大調】、【倍思】亦關係密切；錦歌和歌仔戲同樣都有【雜念仔】和【雜碎仔】，且基本上相同[7]。可見錦歌的主要曲調和歌仔戲的原始主要曲調是同一根源的。

綜上所述，產生於明代的閩南歌仔說唱，在未傳入城市之前，「歌仔」是鄉村閭里間習用的俗稱。清道光初年「歌仔」傳入了城市，由於演唱曲目、音樂特性有了更專業化、職業化的生態改變，且內容十分豐富龐雜，便以「什錦歌」稱之，又將其省稱為「錦歌」，「錦歌」因而成為專稱。直到一九五〇年代在大陸當局政策的推行下「錦歌」才成為統一的名稱。而早在三百年前「歌仔」就已經隨著移民傳入臺灣，當時傳入的歌仔為閩南傳統說唱形式，與閩南後來發展的錦歌有些許差異，也因為如此臺灣藝人不知錦歌只知歌仔[8]。

· 竹林書局「歌仔冊」書影
　／楊蓮福提供

　　臺灣歌仔與閩南歌仔（錦歌），除了在音樂上兩者存在著同根並源的關係之外，早期臺灣的歌仔冊，亦是從閩南歌仔冊而來。清代廈門唱歌仔的風氣已漸盛行，道光時期位於廈門的薈成齋、文德堂、會文堂、瑞記等書局，便以經營「歌仔冊」為主，會文堂和博文齋兩家書局甚至成為歌仔冊的主要批發商。歌仔冊的內容，一則是大眾所熟悉的民間長篇故事，如〈陳三歌〉、〈英台歌〉、〈最新商輅歌〉、〈王昭君冷宮全歌〉、〈陳世美不讓前妻〉、〈新刻詹典嫂告御狀新歌〉、〈雜貨記〉等；一則為具簡單故事情節的民歌、小調、雜歌，如〈過番歌〉、〈底反〉等。由於歌仔的盛行，博文齋的歌仔冊銷售量日益增加，以後到上海用石印，最後曾用鉛印。歌仔冊不僅銷售閩南地區，還遠銷東南亞、臺灣、香港⑨。

　　這些自閩南傳入的歌仔冊，是早期臺灣歌仔說唱的唱本，由於歌仔冊通俗易懂，很受臺灣民眾的喜愛，它對於歌仔戲的形成，亦有著重要意義。像歌仔戲早期的兩大劇目《山伯英台》與《陳三五娘》即是源於「歌仔」唱本。而具代表性的傳統劇目《什細記》、《呂蒙正》、《雪梅教子》、《鄭元和》、《白蛇傳》、《孟姜女》、《火燒樓》等，也都是來自「歌仔」唱本⑩。

　　可見閩南所謂的「錦歌」其前身即是「歌仔」。至於歌仔戲是如何吸收融合錦歌、採茶和車鼓，提出此一說法的陳嘯高與顧曼莊，並未再作說明。歌仔為歌仔戲之基礎，其後即是錦歌，這已是無庸置疑。那麼歌仔是如何吸收採茶、車鼓以成為歌仔戲？就音樂層面而言，歌仔戲音樂主要來自歌仔，少部分音樂亦有吸收車鼓與採茶。像【七字調】中可能包含客家山歌⑪，而目前歌仔戲演出中還使用的【留傘調】、【送哥調】、【串調仔】、

【五空小調】、【五更鼓】等曲調，則是來自車鼓[12]。不過歌仔戲吸收車鼓戲的部分，還不僅止於音樂曲調上的學習，尤其在身段動作及表演形式的移植與模仿上更是重要。

貳、歌仔戲之身段：「車鼓」

歌仔戲乃由「歌仔」說唱而來，起初只是坐唱形式，沒有人物的妝扮與身段動作，不合乎「演員合歌舞以代言演故事」的條件，而猶未成為戲曲表演。而後才採用車鼓戲的場面、身段動作及文戲劇目，在迎神行列中作歌仔陣沿街表演[13]，或於廣場空地即興演出，而為「落地掃」。由於歌仔戲初期的表演形式與車鼓戲、車鼓陣極為接近，兩者在某些特質上有著承襲相沿的關係。

車鼓戲之歷史由來已久，從其稱謂與表演型態看來，可以上推源自宋金雜劇時期，它是在閩南地區以地方歌謠與南音的基礎上所發展出之民間小戲。明代時受到下南派大梨園及小梨園的影響，吸收其身段動作與演出劇目，得到豐富的滋養，同時透過吸收其他表演藝術，最遲至明代便已相當盛行，而且有了完整的面

・車鼓弄的身段／引用自呂訴上《臺灣電影戲劇史》

貌[14]。

　　車鼓戲在閩南移民過程中也隨之傳入臺灣，清人文獻中即屢次提到民間車鼓戲表演的情形。根據陳香所編《臺灣竹枝詞選集》中收錄當時臺灣車鼓戲演出情形的詩作[15]。依其時間先後臚列於下：

陳逸〈艋舺竹枝詞〉：

　　誰家閨秀墮金釵，藝閣妖嬌履塞街。

　　車鼓逢逢南復北，通宵難得幾場諧。[16]

劉其灼〈元宵竹枝詞〉：

　　鰲山藝閣簇卿雲，車鼓喧闐十里聞。

　　東去西來如水湧，儘多冠蓋庇釵裙。[17]

陳學聖〈車鼓〉：

　　歲稔時平樂事多，迎神賽社且高歌。

　　嘵嘵鑼鼓無音節，舉國如狂看火婆。[18]

　　上列詩作中，以陳逸〈艋舺竹枝詞〉的寫作時間最早。陳逸於康熙三十二年（1693）為臺灣府貢生，保守估計，該詩距今應有二百四十多年的歷史。可以推論，車鼓傳入臺灣的時間至少在二百四十年以上，而且從康熙到道光（1662～1850）這段期間，車鼓在臺灣深植於民間，成為逢年過節、迎神賽會場合中不可或缺的一項遊藝，相當受到歡迎。傳入臺灣的車鼓兼備漳、泉二派車鼓和梨園戲的特點[19]，集閩南各式車鼓特色與菁華於一身，而形成一種綜合性的表演形式，就其表演內容之特色而言，以泉州府所屬的泉派車鼓較佔優勢[20]。

車鼓戲在民間稱之爲「車鼓弄」或「弄車鼓」[21]，一般是由丑、旦合歌舞以代言演出調笑逗趣的故事，屬於二人小戲[22]。當車鼓出現在民間陣頭遊行行列中，就自然形成了車鼓陣。演員以踩街方式邊走邊演，陣容較只以歌舞爲主的弄車鼓時要來得盛大。車鼓戲則是車鼓藝人作戲劇妝扮，配合身段在選定的舞台空間（通常是除地爲場），表演《陳三五娘》、《呂蒙正》、《山伯英台》這類民間故事。原始演唱的劇本有《番婆弄》、《五更鼓》、《桃花過渡》、《點燈紅》、《病囝歌》、《十八摸》[23]，這六齣戲可以連續上演，也可以各自獨立，顯然爲一組「小戲群」[24]。一直到現今，仍可見此種小戲群的演出型態。以台南縣六甲鄉甲南村車鼓團爲例[25]，兩小時的演出時間，大約可演出十一齣小戲，而演出劇目包括：拜廟：《同君走到》、《牛犁弄》、《看燈十五》、《鼓返三更》、《念阮番婆》、《三人相娶走》

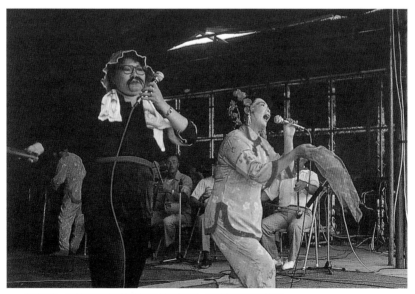

・一九八六年，來自美濃的楊秀衡夫婦在「民間劇場」中的客家車鼓戲演出

、《當天下誓》、《才子弄》、《打鐵歌》、《自伊去》、團
圓：《記得當初》。其中《看燈十五》、《鼓返三更》、《三人
相娶走》、《當天下誓》為陳三五娘故事；《才子弄》為郭子儀
中狀元故事；《自伊去》、《記得當初》為劉知遠與李三娘的故
事。這些內容多為民間傳說故事，而另外三齣則為後人創作。
《牛犁弄》是以日常生活為題材的簡單故事，不具有嚴謹之情節；
《念阮番婆》是以外國女子欲嫁漢家郎的事件作為調笑；《打鐵
歌》則以夫妻日常工作時的對話為題材[26]。此一演出型態是由十
一個小故事所組織串連，其中具有相關性的故事可以連續演出，
也可以穿插其他毫無關係的故事於其間，既可串連演出，亦可獨
立演出，而形成「小戲群」的表演型態。

　　車鼓戲丑角的扮相以滑稽逗趣為原則，頭戴斗笠式帽或呢

· 車鼓戲醜扮演出的情形

帽，身穿黑色大綯漢衣褲，鼻插兩絡鬚，嘴上掛著黑色的八字鬚，嘴角點痣，手執「敲仔」當作敲擊樂器使用；旦角的扮相則以妖媚為原則，以綢巾的中央捏成一朵綢花放在頭上，其餘由兩邊垂下，額上圍以珠花或以綢巾插珠花為飾，身穿花紅雜色衫褲，腰繫綢巾，左手拿手帕，右手拿摺扇。其演出程序為「踏大小門」、「踏四門」、「繞圓圈」、「引旦出場」、「表演曲子」、「踏七星」。演出方式為丑、旦且歌且舞，相互對答，丑與旦的動作皆相當簡單，多用「對插」、「雙入水」、「雙出水」的旋轉動作來表現，而且兩人的動作通常是方向相反，丑往前進旦則向退後，一前一後互相搭配，整個演出型態仍屬「踏謠」的表演階段。受到臺灣社會保守風氣的限制，以及女性表演風氣未形成的影響，日治時期及光復後的子弟班，多數為男性。偶爾有女性扮演車鼓旦，便會「人人好奇地爭相走告，好奇心被煽動起來了。」㉗一九七○年代以後，女性加入車鼓演出逐漸形成風氣，並結合了土風舞舞蹈，成為社區媽媽教室的重要

· 歌仔戲最初吸收車鼓戲身段、音樂而成為歌仔陣，圖為臺灣民間車鼓戲演出情形

表演活動。

　　受到上述車鼓戲之表演風格的影響，「歌仔」也由單純的坐唱，而爲迎神行列中作歌仔陣的沿街表演，到達定點後即作落地掃演出。根據宜蘭歌仔戲老藝人黃阿和先生（1894～1995）回憶他十一歲時（1905）所見「落地掃歌仔戲」的情況：

　　他們醜扮各種腳色，腰繫腳帛（裹腳布），丑腳和花旦手搖烘爐扇子，邊走邊扭邊唱，後頭有四個樂手助陣，隊伍兩側幾個舉著火把（打馬燈）的和兩個負責拿竹竿的人隨行。「歌仔陣」走到圍觀人群聚集的廣場，就把四根竹竿架開，臨時圍成一個四方形的場子，腳色就在這場地中間表演起來，後場樂師則站在竹竿的外緣彈奏。落地掃演出時均選擇比較花俏、挑情、逗趣的情節，形式很像車鼓戲，如陳三五娘戲中的「益春和艄公在赤水溪相褒」，呂蒙正戲中「呂蒙正打七響和暢樂姐相褒」這些段落。㉘

　　黃老先生所回憶的歌仔陣與落地掃演出，顯然與上述車鼓陣、車鼓戲的表演十分相近。而黃老先生既言歌仔陣「落地掃」

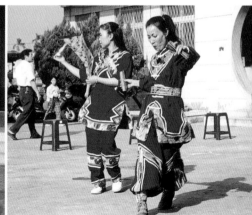

・屬二人小戲的車鼓戲／中華民俗藝術基金會提供

的形式很像車鼓戲，則歌仔陣落地掃與車鼓戲必有密切關係。早期為臺灣歌仔戲藝人的張招治女士（1900～1980）回憶本身學戲過程：「十六歲那一年，跟著車鼓師傅學戲弄，許時還沒有歌仔戲，只有鑼鼓歌仔陣，逢年過節湊熱鬧，以後學車鼓弄的表演和採茶褒歌的音樂，正成為歌仔戲曲，後來又去學四平戲，再到歌仔戲班，就將戲文搬過來演，大部分是提綱戲」[29]。根據呂訴上

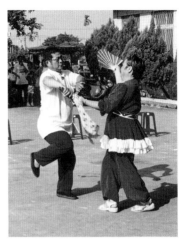

· 二人小戲的車鼓戲

《臺灣電影戲劇史》所言，民國前後歌仔陣已由平地轉移至舞台演出，又民初年時老歌仔戲已經成立（詳見下文），因此張招治回憶一九一六年時並無歌仔戲而僅有歌仔陣，恐怕只是個人的印象。不過以藝人張招治的學戲經歷來看，是可以見出歌仔陣吸收車鼓陣而來的脈絡。又根據同樣早期為臺灣歌仔戲藝人的賽月金女士（1910～1986）的回憶，「落地掃」只有在熱鬧時節或祭神謝願時才出現。每到一個演出地點，先要舞獅，演一陣子車鼓弄，然後才唱歌仔調[30]。臺灣歌仔戲藝人亦是國家文藝獎得主的廖瓊枝女士，追憶其幼年十一歲時（1946），於台北龍山寺前曾看見車鼓戲的演出幾乎和宜蘭老歌仔戲一樣，演員以倒退走步方式出場[31]。從黃阿和、張招治、賽月金及廖瓊枝的追憶所述，可見當時車鼓陣與歌仔陣的表演幾乎是相容並行，而歌仔陣、醜扮落地掃的表演又與車鼓陣、車鼓戲近乎同轍。而唯一不同之處，恐怕就在於曲調音樂，也就是在主要的曲調「歌仔」的唱念上。

參、歌仔戲之「歌仔」與「車鼓」的結合：歌仔陣與落地掃

原為說唱形式的「歌仔」，其音樂型態為以坐唱形式演唱單曲重覆的民歌，敘事性強烈。在結合車鼓身段動作之後，簡單的敘事性音樂便不能適用，因為開始有了代言與妝扮，便需將說唱敘事的音樂性格加以改變，【七字調】、【大調】、【倍思】、【雜念仔】等戲曲化唱腔，便是在此一情況下產生的。像【七字調】在每個句落後面加上了過門，就是為了讓演員可以表演身段所做的安排，而【古七字】有四個過門之多，即為「踏四大角」動作的需要而形成[32]，而這也成為爾後老歌仔戲的表演程式。

結合車鼓身段的歌仔陣，從原為坐唱形式的「歌仔」而發展成為廟會活動中沿街表演的陣頭行列，並以詼諧滑稽的動作演出民間故事。雖用代言，但因隨神轎遊行，故稱之「歌仔陣」。「歌仔陣」行進之際，遇群眾聚集之場所即以竹竿四支圍成表演區，除地為場搬演戲文，因而謂之「落地掃」，其表演型態可謂「醜扮落地掃」。此乃和車鼓戲的表演方式十分相似，這也是歌仔說唱結合車鼓戲而發展為小戲的表演型態。

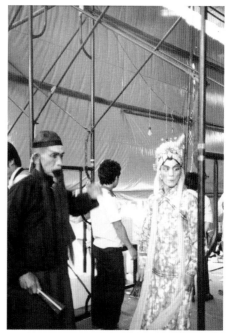

· 民國七十三年，「醜扮落地掃」的演出情形／中華民俗藝術基金會提供

〔注釋〕

① 陳嘯高、顧曼莊所合著之〈福建和臺灣的劇種──薌劇〉一文收錄於《華東戲曲劇種介紹》第三集，上海：新文藝出版社出版，一九五五年。

② 關於「錦歌」的來源，劉春曙認為，錦歌是在宋元閩南地區流傳的民歌、民謠基礎上形成起來的。在發展過程中先後受到戲曲、南曲、南詞的影響，經過廣大群眾的不斷演唱和創造而逐漸完成和豐富（見《錦歌》，廈門市文化館，一九七九年翻印，頁一）。又薛汕認為，錦歌的來源，遠自唐代跟變文、俗講和說話有關係，像《鄭元和》、《蔡伯喈與趙貞女》一樣還唱著。在曲調上，與宋代的陶眞、鼓子詞、諸宮調也有關係，像〈四空仔〉就從其中演變而來。至於唐宋大曲的結構，為〈五空仔〉所繼承，連名〈大調〉、〈倍士〉、〈陽關〉、〈雜曲〉、〈雜碎〉……都沒有改變（見《書曲散記》，書目文獻出版社，一九八五年，頁七九）。另外陳嘯高、顧曼莊於〈福建和臺灣的劇種──薌劇〉一文對於錦歌的發展如是說：「起初僅限於反映自己的日常生活，以後才發展到演唱地方故事和民間傳說。伴奏的樂器是手鼓和月琴，同時受到泉州『南曲』影響，又採用了三絃、二絃、琵琶、洞簫、夾板。演唱故事中的女角，都是用男人的嗓子」。

③ 汪季蘭在其〈臺灣的歌仔戲〉一文中提到：「歌仔戲到臺灣，是流傳自漳州一帶流行的『錦歌』，再加上『車鼓戲』即『採茶曲』等的歌謠，揉合而成。」見《中國民間藝術的今昔》，台北：大華晚報社發行，一九七二年，頁一三〇；邱坤良於其〈訪楊麗花談歌仔戲〉一文中提到：「當閩南薌江一帶的錦歌隨著近代移民傳到臺灣之後，成為民間流行的歌謠。這種以七字或五字為一句，四句為聯句的民歌，後來融合了採茶、車鼓等民間戲曲，發展成『歌仔調』。」見《民間戲曲散記》，台北：時報出版，一九七九年，頁八一。

④ 見陳耕、曾學文《歌仔戲史》，北京：光明日報出版社，一九九七

年，頁三一。

⑤ 根據劉春曙於〈閩台錦歌漫議──歌仔戲形成三要素〉（見《民俗曲藝》第八十一期，一九九三年一月）的分析，大約於清道光（1821～1850）初年，走唱於民間鄉村的「歌仔」，經由漳州府北鄉桃林社傳入了漳州市。

⑥ 參考楊馥菱《台閩歌仔戲之比較研究》第二章（台北：學海出版社出版，二〇〇一年十二月）

⑦ 見徐麗紗《臺灣歌仔戲唱曲來源的分類研究》，台北：師範大學音樂研究所碩士論文，一九八七年六月。該著作之後由台北：學藝出版社出版，一九九二年六月。

⑧ 徐麗紗於《臺灣歌仔戲唱曲來源的分類研究》（參照⑦）中提到在臺灣所收集的【四空仔】曲調有【台北調】、【乞食調】或稱【狀元調】，以及【賞花調】，而獨不見有【四空仔】之稱謂。可見當年傳入臺灣的歌仔，對臺灣人民而言還是一個模糊的概念。隨著曲調的傳唱，而有了不同名稱，也因為如此而有了多種稱謂，但眾多名詞中卻沒有與閩南錦歌同一稱謂，這或許可以說明傳入臺灣的歌仔，在尚未被稱之為錦歌之前就傳入。

⑨ 見羅時芳〈近百年廈門「歌仔」的發展情況〉，收錄於《閩台民間藝術散論》，廈門：鷺江出版，一九九一年，頁二九八至二九九。

⑩ 參考曾學文〈歌仔戲傳統劇目與閩南歌仔曲目的關係〉，收錄於《海峽兩岸歌仔戲學術研討會》，台北：行政院文化建設委員會出版，一九九六年，頁十二至十三。

⑪ 根據徐麗紗的分析，【七字調】之曲調充滿羽、角式的色彩，與其主奏樂器「殼仔絃」以羽角（la－mi）音定絃有關，這可能來自【六月田水】、【草螟仔弄雞公】、【一隻鳥仔】等民歌之強調羽角音的小調色彩，或同樣以小調構成的客家「山歌」之影響，同⑦。

⑫ 同⑦。

⑬ 「歌仔陣」之意若據民間用法，為表演歌仔的團體，「陣」為一群人之團體。然因早期民間團體的表演多為沿街「路弄」的型態，而「陣」亦有行列之意，因此將沿街表演歌仔的隊伍稱為「歌仔陣」。

⑭ 參見楊馥菱〈有關臺灣車鼓戲之幾點考察〉，該文發表於「兩岸小戲大展暨學術會議」，二〇〇〇年十二月八日至九日假國立臺灣大學舉行。又筆者訪問台南縣竹橋村車鼓藝人，有將車鼓劇目《番婆弄》稱之為「南戲」。

⑮ 陳香所編《臺灣竹枝詞選集》中鄭大樞〈臺灣風物竹枝詞〉：「花鼓俳優鬧上元，管絃嘈雜並銷魂。燈如飛蓋歌如沸，半面佳人恰倚門。」以及劉家謀〈海音竹枝詞〉：「秋成爭唱太平歌，誰識崔苻警轉多。尾壓未交田已作，卻拋耒耜弄干戈。」歷來被視作描述車鼓之詩作，然關於前首詩，沈多有〈清代臺灣戲曲史料發微〉一文（收錄於《海峽兩岸梨園戲學術研討會論文集》，台北：國立中正文化中心編印，一九九八年），提出所記載為小梨園的演出情形。而關於後首詩，太平歌是否等同於車鼓戲，還有待商榷。因此本文不將這二首詩列入。

⑯ 陳逸為臺灣府東安坊人，康熙三十二年（1693）臺灣府貢生，康熙三十四年分修郡志，五十八年分修諸羅志。

⑰ 劉其灼亦臺灣府東安坊人，清康熙乙未五十四年（1715）貢生，享年八十五歲。

⑱ 該詩載於道光十年（1830）始修之《彰化縣志》，《彰化縣志》於道光十六年（1836）完稿。

⑲ 同⑤，頁七四。

⑳ 見黃玲玉《從閩南車鼓之田野調查試探臺灣車鼓音樂之源流》，社團法人中國民族音樂學會出版，一九九一年。

㉑ 有關車鼓一詞的命意，可參考⑭。

㉒ 車鼓戲的演員多為二人或三人，像《看燈十五》、《鼓返三更》等

即是由丑、旦二角演出。不過，不是所有車鼓演出皆是由二位角色搬演，有時為了豐富場面或增添熱鬧氣氛，而由兩人同時扮飾同一劇中人物而為三或四人，甚至於七人同時演出的情形，前者如《記得當初》一齣（李三娘與劉知遠故事）就有兩位演員同時扮飾李三娘，後者如《才子弄》（郭子儀中狀元故事）上場演員多達七位，但除卻郭子儀外，其他六位僅歌舞表演。

㉓ 六齣劇目之內容詳見呂訴上《臺灣電影戲劇史》之〈臺灣車鼓戲史〉，台北：銀華出版社出版，一九六一年九月，頁二二六至二三一。

㉔ 「小戲群」為曾師永義所創之詞，意指如宋金雜劇院本乃至於明人過錦戲，皆為各自獨立之小戲所組合而成。可參考曾永義〈中國古典戲劇的形成〉一文，收錄於《詩歌與戲曲》，台北：聯經出版，一九八八年四月。

㉕ 該團創始人為胡銀朝先生（胡銀朝先生約莫生於一八九七年）。由於該團尚保留有民初時期演出時的頭飾，因而該團成立時間當於民初。目前該團團長為胡銀朝先生之子胡聰明先生（1921～），而目前參與演出的演員為光復後第一代學員，這些團員年歲皆長，平均年齡在七十歲左右。

㉖ 有關甲南村車鼓陣的演出型態與內容，可參考楊馥菱〈台南縣六甲鄉甲南村牛犁車鼓陣訪查記〉，《傳統藝術》第二期，一九九九年八月，頁四五至四七。以及《台南縣六甲鄉車鼓陣調查研究計畫》成果報告，國立傳統藝術中心籌備處，二○○○年十月。

㉗ 張文環於其小說〈閹雞〉中描述日治時期，鄉村中破題頭一遭，出現真女人扮演車鼓旦，引起村里人人爭相好奇走告。〈閹雞〉完成於一九四二年六月十七日，原載於《臺灣文學》第二卷第三號，現收錄於施淑《日據時代臺灣小說選》，台北：前衛出版，一九九二年。

㉘ 見陳健銘〈老歌仔戲的春天——訪老藝人黃阿和先生〉，《民俗曲藝》第四十五期，一九八七年一月，後收入陳著《野台鑼鼓》，台

北：稻鄉出版社出版，一九八九年。

㉙ 同⑤。

㉚ 同④，頁七一。

㉛ 廖瓊枝女士於二〇〇一年九月一日假宜蘭舉行之「二〇〇一年海峽兩岸歌仔戲發展交流研討會」中所表示。

㉜ 根據徐麗紗於其《臺灣歌仔戲唱曲來源的分類研究》（台北：學藝出版社出版，一九九二年六月）中的分析，【七字調】當於歌仔陣時期即已形成（見⑦，頁一〇四）。【七字調】之後又爲老歌仔戲所發揮，見頁三四三（表二）。

第三章　臺灣歌仔戲的形成

壹、歌仔戲之發祥地：宜蘭

貳、歌仔小戲到大戲的過渡：宜蘭「老歌仔戲」

參、歌仔大戲的形成：野台歌仔戲

肆、歌仔大戲的提昇：內台歌仔戲

第三章　臺灣歌仔戲的形成

壹、歌仔戲之發祥地：宜蘭①

　　檢閱日治時期之各種相關報告與報刊，「歌仔戲」一詞正式爲大眾認定，應在上山儀作的報告發表後的一九二五年至一九二六年底之間出現②。在此之前歌仔戲在日治之初有稱之歌戲、歌劇，大正末年、昭和初年則除了歌仔戲、歌戲、歌劇之外，還有男女班、改良戲、白字戲、白話戲等不同稱謂，其中以歌仔戲、歌戲最爲常用③。正當歌仔戲尚未被普遍認定之前，一九〇五年八月十八日《臺灣日日新報》一則首度出現的「歌戲」的報導，即是出現在宜蘭：

　　宜蘭……演歌戲。歌戲者。……觀者最易爲之神迷心動。聞某庄有賽會之事。……歌戲也。則雖道阻且遙，亦非所憚。人之多□，亦非所顧。男則友朋逐隊，女則姊妹成行。紅紅綠綠，爭先恐後。不思得一睹爲快。及其穿入人群之中，置身舞台下，男女雜處，弗以爲羞也。孩提暗號，以爲恤也。眼睜睜而惟舞台上之是□。耳傾傾而惟舞台上之是尚。一心專注者，惟此能迷人動人之猥醜之歌戲耳。觀者既已若斯之有味，則演者愈覺其逸興之□生。及至夜闌更深，猶不自已。直待警官喝令□場，殆相攜而歸。然其濡染於耳，目者早已固印之於腦□之中，而不可拔矣。於是其淫猥之辭，醜穢之態，不惟居□發于言動之際，猶且於友朋姊妹行中。□□酒餘茶際之興，又奚堪一問哉。歌戲之傷風也，實有甚於採茶戲。有心人者，宜早圖改革之也。④

　　這很可能是紀錄歌仔戲演出之最早文獻資料，既然歌仔戲演

出首見於宜蘭地區，則歌仔戲之起源當與宜蘭有著密切關係。

歷來文獻中對於歌仔戲之起源有相關陳述的資料，依其出版時間順序，最早為一九五二年創刊的《臺灣地方戲劇》，化名為鏡涵的康金波先生於刊物中發表〈臺灣歌仔戲起源及其變革〉一文，提出宜蘭歌仔助為歌仔戲首倡者，而旗下還有林阿儒、游阿笑⑤。接著一九六一年呂訴上〈臺灣歌仔戲史〉中提出：

「歌仔戲」的原始唱調是由大陸傳來的「錦歌」變成地方民謠的山歌，它流行在蘭陽一帶民間，當時火車未通，台北、宜蘭間的交通，只好沿水路，操船由淡水河往返，最初台北市鑄生工廠往宜蘭採購木材，宜蘭歌仔調（民謠）便隨著木材採辦人，沿淡水河而傳入台北，漸漸地受到各地歡迎學習而普遍。

歌仔戲的興起在民國初年，歌仔有歌謠的意思，是在宜蘭地方，由山歌轉變而來的。那裡的山歌是一種民歌，換句話說，就是一種農村或漁村的工作歌。⑥

又一九六三年印行李春池纂修的《宜蘭縣志》卷二〈人民志〉第四篇禮俗篇第五章「娛樂」第三節「戲劇」云：

歌仔戲原係宜蘭地方的一種民謠。距今六十年前，有員山結頭份人名曰阿助者，傳者忘其姓氏，阿助幼愛樂曲，每日農作之餘，輒提殼絃，自彈自唱，深得鄰人讚賞，好事者勸他把民謠演變成戲劇，初僅一二人穿便服分扮男女，演唱時以大殼絃、月琴、簫、笛等伴奏，並有對白，當時號稱「歌仔戲」。……於是集合青年七八人，每晚練習，約三閱月，舉凡唱調對白皆已純熟，音樂配合亦甚和諧，乃由阿助再將各人演唱姿態表情加以指導，便登台演戲。阿助係一植果之村夫，原無藝術修養，其所導

演之歌仔戲，不過粗淺功夫而已。不料初次上演，即轟動十里外之觀眾，以後漸傳漸遠，此為歌仔戲起源之概況。

又一九七一年出版，由杜學知等纂修，廖漢臣整修的《臺灣省通誌》卷六〈學藝志・藝術篇〉第一章第八節「歌仔戲」云：

歌仔戲乃本省產生之唯一民間歌劇，其產生地在今之宜蘭縣。該地出產木材，工人伐木，喜唱山歌。

民國初年，有員山結頭份人歌仔助者，不詳其姓，以善歌得名。暇時常以山歌，佐以大殼絃，自拉自唱，以自遣興。所謂歌詞，每節四句，每句七字，句腳押韻而不相聯，雖與普通山歌無異，但是引吭高歌，別有韻味，是即為七字調也。後，歌仔助將山歌改編為有劇情之歌詞，傳授門下，試為演出，博得佳評，遂有人出而組織劇團，名之曰「歌仔戲」。其次，有林阿儒、林阿趁、陳順枝、林阿江四人，授業於歌仔助。後各回鄉，別張旗幟。林阿儒設浮洲班，林阿趁設冬山班，陳順枝設二結，林阿江設洲仔尾班。

上列文獻資料彼此之間或有因循承襲之處，但各項資料亦有自屬新說法的提出。康金波的〈臺灣歌仔戲起源及其變革〉一文，是首先提出宜蘭歌仔助為歌仔戲首倡者的文章，而呂訴上的〈臺灣歌仔戲史〉則是首先提出歌仔戲經由水路從宜蘭傳入台北的說法，李春池於《宜蘭縣志》中則是明確道出歌仔戲是由宜蘭員山結頭份人歌仔助所創發，廖漢臣則是沿襲李氏說法之外，又提出有林阿儒、林阿趁、陳順枝、林阿江授業於歌仔助，且組有浮洲班、冬山班、二結班、洲仔尾班。此後歌仔戲起源於宜蘭便成為共識，而歌仔助也被奉為歌仔戲之鼻祖。不過歌仔助究竟為何人，其本名本姓

為何？由於未能知曉，使得「歌仔助」成為傳奇人物。而此一迷團終獲解答，一九八四年九月十一日，宜蘭民俗工作者陳健銘先生於《自立晚報》副刊發表〈從『行歌互答』到『本地歌仔』〉一文[7]，求證出文獻中不詳其名的「歌仔助」，其本名為歐來助，生於民國前四十一年（1871）十月十日，為宜蘭員山庄結頭份堡（現員山鄉頭份村）人。而《臺灣省通誌》中提到的林阿儒、林阿趂、陳順枝，經考證應為員山庄溪洲堡的陳阿如（1882 年生，又因擅演陳三，而有陳三如之雅號）、冬山街的林莊泰（1884 年生）、二結的楊順枝。又加上林阿江，此四人當時在宜蘭本地歌仔戲圈子中個個知名度很高，但沒有直接證據能證實他們曾經授業於歐來助門下。

隨著陳健銘的調查證實，傳說中的歌仔助確有其人，於是歐來助是歌仔戲創始人的說法，更令人確信。但一九八七年黃秀錦女士於其碩士論文《歌仔戲劇團結構與經營之研究》中[8]，提出歐來助之前尚有師承，此人為貓仔源（民國前八、九十年出生），原為閩南人，先到臺灣南部後遷居宜蘭。他同時也是與歐來助同時期的陳三如、流氓帥（民國前四、五十年出生）的老師[9]。又據宜蘭公園以本地歌仔自娛的老藝人說，最先將歌仔戲調傳到宜蘭的是來自大陸的陳高犁（陳高麗）[10]。再者，近人張文義先生於一九九三年再訪黃阿和老先生時，根據黃阿和表示，當時教他演戲的老師除了流氓帥，還有鴉片塗仔、老婆達仔及愛哮仔，而早在歌仔助於員山鄉結頭份開班授徒的時候，位於蘭陽溪以南的埤頭班、冬山、二結也早已有戲班成立[11]。至此，歌仔助非但不是最初創發歌仔戲的人物，而且歌仔戲很可能並不是由一人所獨自創發，而是經過長時間眾人的研究與嘗試所促成的。諸如貓仔源與陳高犁即是

對於歌仔說唱的傳播具有貢獻的人物，而其弟子們更將歌仔提升爲戲曲藝術，並組織戲班演出，像歐來助、陳三如、流氓帥等人就是較爲有名的表演家。

又《臺灣省通誌》中提到宜蘭的浮洲班、多山班、二結班、洲仔尾班的演出情形爲「每逢地方迎神賽會，便參加遊行，是夜即在露天舞臺排演『陳三五娘』、『山伯英台』、『呂蒙正』、『李三娘』等民間故事，原爲逢場作戲、衣飾、行頭甚爲不整」[12]。這與上文曾引黃阿和老先生回憶他十一歲時（1905）曾見「落地掃歌仔陣」沿街表演之後，於臨時圍成的四方形場子中以花俏、挑情、逗趣的情節演出「益春和艄公在赤水溪相褒」、「呂蒙正打七響和暢樂姐相褒」，兩者所描述的演出內容與型態極爲相近，由此可推論當時歐來助、陳三如、流氓帥、楊順枝等人所演出的歌仔戲當爲「歌仔陣」與「醜扮落地掃」的表演形式。在受到歡迎之後，他們進而改良歌仔戲的表演，使之臻於成熟戲曲的型態，演出劇情由滑稽散齣而爲全本戲，音樂舞蹈則保持原來的樣子，逐漸朝向大戲發展，因而有了「本地歌仔」（或稱「老歌仔戲」）[13]。

據陳健銘先生的調查，當時歐來助曾教授《山伯英台》給家鄉子弟，五結鄉二結的簡四勻和楊順枝曾教授一班在山上燒木炭的年輕人學唱《陳三五娘》，這兩地人馬據說曾同時參加壯圍鄉大福漁村補天宮女媧娘娘農曆正月初九的神誕賽戲，彼此鬥得難分難解[14]。可見當時已經有了「拼台」的情形，應當已由「落地掃」走上「野台」表演。而黃阿和老先生也表示他十七、八歲（1911）開始學本地歌仔戲。當時黃阿和與多山二堡黃姓家族中年紀相仿者商議籌組「歌仔班」，先後請來「本地歌仔戲」教戲

先生鴉片塗仔旦、劉阿火，到黃姓公厝教戲。當時參加者有：黃阿和（小旦）、黃阿闊（三花）、黃老乾（小生）、黃雞公（小生）、黃仁達（老婆）、黃對海（花旦）、老婆和仔（老婆）等人[15]。可見大約於一九一〇年前後「本地歌仔戲」已經成立，並開始有子弟班相繼組成。

　　有鑑於「本地歌仔戲」大受宜蘭鄉親的喜愛，本地歌仔戲藝人懷抱著信心，開始跨出本地，到其他縣市教戲、演戲，因而將宜蘭本地歌仔傳播出去。根據陳健銘先生的查證，歐來助除了教宜蘭員山結頭份戲班之外，還先後到過台北縣貢寮鄉的卯澳和宜蘭員山鄉的八十佃（現湖西村）開班授課[16]。張月娥女士也調查到陳三如曾與大福的陳老安一同到台北教歌仔戲，而台北歌仔戲音樂家陳冠華，其師杜蚶當年即是師承自陳三如[17]。又邱寶珠女士在〈宜蘭本地歌仔子弟班調查報告〉中也調查到，成立於一九〇一年的洲仔尾班，曾到縣內各鄉鎮演出，漸漸打響知名度後，還曾到全省各地作巡迴演出[18]。其實從名稱上來推想，倘若不是已將宜蘭歌仔戲傳播出去，又何需在歌仔戲之前冠上「本地」二字以作為區別，藉以表示演出內容與風格具有宜蘭地域之特色。

　　歌仔戲之所以會在宜蘭地區發生、盛行與宜蘭的移民性格有著密切關係。從宜蘭地區的移民組織來看，宜蘭人的祖先絕大多數都是從福建漳州移民到臺灣的[19]。他們渡海來台拓殖墾荒，自然也將故鄉的小調歌謠傳唱到安家落戶的地方，而所傳唱的歌謠中，便包括當時流行於漳州薌江一帶的「歌仔」。再者，除了曲調得到傳唱之外，歌仔的唱本和宜蘭的本地歌仔的劇目，也有承襲之處。本地歌仔演出過的劇目，例如：《陳三五娘》、《山伯英台》、《什細記》、《呂蒙正》、《乾隆君遊山東》、《訓商

· 歌仔戲劇目《金姑看羊》與漳州歌仔有密切關係／楊蓮福提供

軺》、《金姑看羊》、《孟麗君》，均和漳州歌仔有密切關係，甚至有些唱詞是直接採自漳州歌仔的唱本[20]。而普遍流行於全省的車鼓戲，在宜蘭地區，由於民眾對於來自家鄉的音樂的喜好，使得漳州歌仔的音樂性強過車鼓音樂，因而取代車鼓音樂而成為歌仔陣，並發展成落地掃歌仔戲、本地歌仔戲。

綜上所述，我們可以瞭解，宜蘭人絕大多數移民自閩南漳州，在移民過程中自然將原鄉的「歌仔」（錦歌）傳入移民地，並廣為傳唱。而在長時間的薰陶之下，培養出諸如貓仔源和陳高犁，對於歌仔具有創發能力的說唱家。根據文獻資料與田野調查顯示，最早有「歌仔陣」與「醜扮落地掃」的演出型態是出現在宜蘭。當時流行在臺灣各地的「車鼓戲」，或用南管、或用閩南客家歌謠來演唱，但在宜蘭則被改用「歌仔」來演唱，這是因為歌仔音樂比車鼓音樂來得強勢所致。由於此一改變大受歡迎，藝人便多參與陣頭演出，因而有「歌仔陣」與「醜扮落地掃」。其

演出尚屬小戲階段，不過歌仔戲的雛形卻於此可見。

　　而蘭陽平原上像歐來助、陳阿如、簡四勻、楊順枝、流氓帥那樣出色且具有藝術天分的表演家，在醜扮落地掃的基礎上加以提煉改進，因而成就了具有當地特色、且有別於其他地方的金宜蘭人所稱之「本地歌仔」（老歌仔戲）藝術。「本地歌仔」因其表演內容豐富，相當具有特色，便很快的傳開，並帶入鄰近宜蘭的城市－台北，使得本地歌仔得到更好的環境以發展成為大戲。

貳、歌仔小戲到大戲的過渡：宜蘭「本地歌仔戲」

　　早期本地歌仔戲屬於農村子弟的娛樂活動，演出者皆為男性，屬二人小戲或三人小戲，人物扮飾相當簡單，以醜扮為主。演員出場時，皆以倒退進場，再轉身面對觀眾，之後沿著場子「行四大角」，除地為場演出。生角著當時服裝，頭戴打鳥帽，手執扇。出場先整髮整裝，然後踩七星步，透過步法與舞扇動作表現風流倜儻的氣質。小旦則身穿大綢衫、對面襟及花裙，頭紮四串彩球，垂下兩條風騷巾至胸前，手執摺扇與手巾，走婀娜多姿的月眉彎小碎步，並不時對四周觀眾拋媚眼。至於小丑的妝扮則是非常隨性的，上身有時穿汗衫，有時乾脆打赤膊，下穿農夫褲，還常將褲管捲成一高一低的，望之令人發噱；然而其表演並不隨便，除了口齒伶俐，能插科打諢，更以半蹲姿勢走「閹雞行」，角色非常鮮活。從角色分類與各角的表演特性看來，本地歌仔戲表演身段顯然是取自車鼓戲而來。

　　本地歌仔戲不僅吸收車鼓的表演，在音樂上還以歌仔為基礎，吸收老白字戲、車鼓戲的俚俗歌謠[21]，前者以【七字調】、

· 宜蘭本地歌仔戲《山伯英台》／蘭陽戲劇團提供

【大調】、【雜唸】為主，後者如【背思調】、【送哥調】、【留傘調】、【撐渡調】、【狀元調】等。曲調種類不多，又以【七字調】最普遍，利用【七字調】的節奏快慢表達戲劇情境，而過門及串場音樂則悉用車鼓曲調「上尺譜」空奏㉒。早期本地歌仔戲的後場音樂只有旋律部分的四管，即：品仔（笛子）、殼仔絃（椰胡）、大廣絃、月琴四種樂器。後來漸漸加入了節奏的樂器，包括五子仔、喀仔、乃台喀仔、四寶等打擊樂器而為武場。演出的劇目最早為《陳三五娘》、《山伯英台》，後來又有《呂蒙正》、《什細記》和《臭頭阿錄娶親》等，其中以《陳三五娘》、《山伯英台》、《呂蒙正》、《什細記》為最常搬演的劇目，因而被譽為歌仔戲「四大柱」或「四大齣」。這些劇目之唱詞、賓白充滿調笑幽默的情調，或以諧音模糊詞義，或以日常用語增添幽默，以利演員「借題發揮」，相互調侃及鬥嘴，達到輕鬆氣氛。

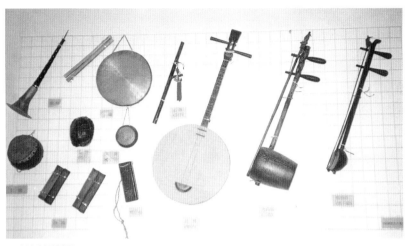

· 本地歌仔戲樂器

　　本地歌仔戲在宜蘭大受歡迎後，各地方皆以地緣爲組織單位，組成業餘子弟班。一八九五年至一九三六年是子弟班的興盛時期，有二十多個子弟班相繼成立。師承自陳三如，而成立於一九〇一年礁溪庄的洲仔尾班組班後，整個蘭陽平原的子弟班便如雨後春筍般紛紛成立，像稍後的冬山庄的二塹班、員山庄的結頭分班、宜蘭街的壯二班、壯圍街的後埤班、頭圍庄的福德坑班等都是當時著名的子弟班㉓。當時子弟班的分佈情形是以歌仔戲發源地員山庄爲中心，而向四周逐步散開，員山庄地區的子弟班共有五班，而鄰近地區的宜蘭街及三星庄也有四至五班，彼此之間相互競爭、各自發展的情形可見一斑。一九三七年，由於受到皇民化運動的禁戲影響，以及團員先後成家立業無暇學戲的轉變，本地歌仔戲子弟班面臨解散的局面，當時僅剩下「壯三班」（後改爲「涼樂團」）及「淇武蘭班」（後改爲「喜樂團」）獨撐局面。

　　光復後子弟班雖欲重振當年的盛況，然在內台職業歌仔戲班的商業強勢競爭之下，仍難扭轉情勢。「壯三班」、「淇武蘭班」以及一九四八年才成立的「壯六班」，在一九四九年時，皆改變表演風格而轉向「改良歌仔」發展[24]，從業餘子弟班轉為職業劇團，進入內台戲院作職業性演出。首先在劇目上，由於原有的「四大齣」已不敷職業演出使用，因而吸收來自其他劇種的劇目，以增加演出內容；其次，音樂上加入「鼓介」，增強武場；再者，演員開始穿起正式戲服，唱腔也由老歌仔戲的「唱多白少」逐漸轉為「唱少白多」，並有女性演員加入演出[25]。然而這樣的改變，並未能為老歌仔戲帶來長久的生機，「改良歌仔」在宜蘭盛行幾年之後，依舊因無法與大資本製作豪華布景的內台歌仔戲競爭，「壯六班」、「喜樂團」與「涼樂團」分別於一九五〇年、一九五一年及一九五三年宣告解散[26]。一九五三年後，老歌仔戲雖偶有演出，但都是臨時組班，相互徵調。

· 葉讚生先生對本土歌仔的保存與發揚貢獻良多，獲民族藝術薪傳獎／陳進傳提供

· 野台歌仔戲後場／中華民俗藝術基金會提供

參、歌仔大戲的形成：野台歌仔戲

　　「本地歌仔戲」進入舞台之後，在故事方面雖已具曲折複雜的大戲模樣，但舞台藝術尚未脫離鄉土醜扮的形式，是介於小戲與大戲之間的過渡型戲曲。然在當時戲曲環境的衝激與影響之下，歌仔戲便向當時流行的大戲－亂彈戲、四平戲、南管戲、高甲戲等，學習妝扮、身段、對白與音樂，從而提升舞台藝術而為大戲。根據黃阿和先生的回憶，當時於廟前戲臺搬演的往往是亂彈戲、四平戲之職業戲班，歌仔戲只能在離廟不遠處空地上所搭建的無後台式野台演出[27]。可見歌仔戲初期登上舞台成為野台歌仔戲時，尚未成為社會主流劇種。根據陳健銘先生的調查，改良歌仔戲成為大戲，是出生於一八八二年的陳三如率先改良的[28]。

所謂「改良」也就是向當時的大戲學習，以汲取滋養來壯大歌仔戲，是為「野台歌仔戲」，並逐漸走向城市發展。呂訴上於〈臺灣歌仔戲史〉中對此有云：

> 進入都市後的「歌仔戲」漸漸現出了它的新面目，因為客觀的環境已和「落地掃」時代大大不同了。這個發展，是由於適應都市觀眾的要求，和劇種本身生存的要求所致。於是它利用各種吸引力。不僅在劇目內容上由民間故事題材擴展到歷史題材。同時在表演、音樂、排場、服裝和化妝方面，都從「京劇」方面來吸收應用。從此「歌仔戲」逐漸形成了各種條件比較完備的劇種，很快地在臺灣各個都市流行起來了，漸漸地代替了當時「外

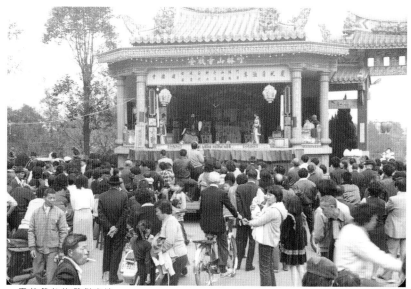

· 廟前戲台的戲劇表演

江戲」（指福建以外的劇種）的地位。㉙

　　為壯大演出內容，增加表演的豐富性，歌仔戲演出的劇目逐漸增多，角色也隨之增加，於是演員便吸收其他劇種的唱腔以補不足。如：吸收來自車鼓戲的民歌【留傘調】、【送哥調】、【串調仔】、【崁仔腳調】、【五空對調】、【五更鼓】、【探親仔調】、【青春調】、【月月按】、【三月三】、【補甕】、【死某歌】等十二首；來自亂彈戲的【梆子腔】、【四空仔】（【腔仔調】）、【陰調】等三曲；來自高甲戲的【緊疊仔】、【慢頭】、【漿水】、【五開花】、【四空仔】等五曲；來自梨園戲的【牽君手上】等樂曲㉚。

　　歌仔戲之所以能夠廣泛的汲取其他劇種之音樂，與當時的劇團組織成員有著絕大的關係。出生於臺灣台北新莊的賽月金女士（1910～1986），回憶她七歲時（1917），台南的「丹桂社」曾至她家鄉的關帝廟演出歌仔戲。當時村里很熱鬧，戲班就在曬穀場的小土台上演出，除了唱歌仔還唱亂彈、四平調，演員的戲服相當陳舊。由於當時演出大受歡迎，戲班離開後，其養父簡瓠便與里人集資組織歌仔戲班，名為「如意社」。當時戲班共有演員十多名，有來自各劇種的藝人，每人憑著個人經驗，能唱什麼調就唱什麼調，因而有唱亂彈，也有唱高甲㉛。賽月金的回憶正與《臺灣省通誌》的記載一樣：

　　　民國十二年以前，各歌仔戲班所吸收的演員，大部份是亂彈戲、九甲戲的班底，當時有「日唱南管，夜唱歌仔戲」或「日唱歌仔，夜唱北管」的現象，此時所演的歌仔戲全屬文戲。㉜

　　這是歌仔戲在一九二三年以前的大致狀況。而約在一九二三

年左右，野台歌仔戲又向京劇學習身段和鑼鼓點子，再向福州戲學習連本戲和布景。據呂訴上〈臺灣歌仔戲史〉所云：

> 民國十二年前後，外省來台公演的劇團有福州班舊賽樂和京班新賽樂、三賽樂等，他們都有平面畫的軟布景，三國誌及連台戲的陳靖姑、狸貓換太子、濟公傳等劇。歌仔戲就學習他們增設布景，每個劇團大約有同一類型如金鑾殿、公堂、監獄、廳堂、茅舍，已有數十個了。劇本也從短篇改爲連續篇，如孟麗君、八美圖、九美奪夫、慈雲走國、五子哭墓等，劇本大約四至七天才能演畢。㉝

京班與福州班所帶給歌仔戲的影響不止於此，歌仔戲班還直接吸收這些留台班底的演員，請他們指導武戲，從而使得歌仔戲開始有了武戲的劇目。

歌仔戲吸收京班及福州班之表演藝術而發展爲大戲之後，由於語言貼近生活、表現活潑，立刻受到社會大眾喜愛，並成爲人民生活中的重要娛樂。一九二六年六月二十七日《臺灣日日新報》第九三九二號〈桃園‧禁演歌仔戲〉更對於歌仔戲受到歡迎的程

·上海之機關布景舞台。台灣戲班之使用機關布景受到上海京班及福州戲班的影響最大／徐亞湘提供

·歌仔戲向京劇學習身段，圖為梅派戲〈天女散花〉／呂福祿提供

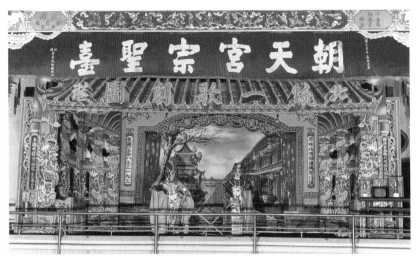

· 北港朝天宮的戲臺，經常上演歌仔戲／中華民俗藝術基金會提供

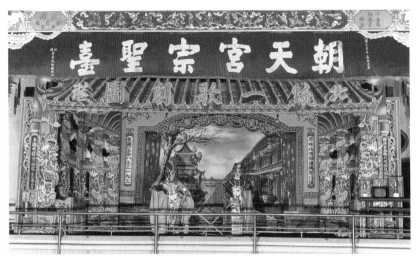

度有如下的描述：

　　近來思想複雜，習尚不辨雅俗，言動多趨卑鄙。觀于歌仔戲
之流行可知。去歲以來，此樣歌仔戲，勢如雨後筍，層出不窮。
聞某菊部改良一班，某鄉村新學一團，及製造工場，亦藉此以籠
絡工人。乘佳辰月夕，則登台試演，廣邀觀玩，不惜其精神誤用
反多獎賞之。有心世道者。每隱憂及之。去二十五日，因辦天池
鬧熱之時，遂亦各欲出演，競爭優勝。然提出願書，皆被當道卻
下。謂此後不論何處，但不許演此等戲云。

　　從有心世道者對歌仔戲風行之擔憂看來，歌仔戲已經逐漸成
爲人民日常生活中的重要娛樂，「乘佳辰月夕，則登台試演，廣
邀觀玩」的情形相當普遍。而這樣的演劇文化，也成爲民間糾紛
罰戲謝罪的方式之一。一九二七年四月二日《台南新報》第九○

三七號〈朴子通信・女優賠罪〉載有：

> 前報霓生社女優班主周生夫婦唆使惡漢橫暴。誤毆邱浩等二三觀客。致惹街民公憤責其於媽祖廟前演戲一檯以爲謝罪，並賠償損害品及醫療料等，始爲息事。

戲班與民眾發生糾紛，除了要求戲班賠償醫療費用之外，還需要以演出一台戲以爲歉意。這些現象都可看出，發展成大戲的歌仔戲，以野台形式演出，廣受人民喜愛。

肆、歌仔大戲的提昇：內台歌仔戲

藝術形式有了長足進展後，於一九二五年前後，野台歌仔戲進入城市戲館演出[34]，成爲「內台歌仔戲」，並迅速發展，從台北到台南歌仔戲劇團及子弟班紛紛成立。當年爲內台歌仔戲「新舞社歌劇團」演員之一的蕭秀來先生（原名蕭守梨，1911～1997）曾回憶[35]，他加入「新舞社歌劇團」的時間爲一九三一年至一九三六年之間，而歌仔戲於一九二五年、一九二六年間才有了內台職業戲班[36]。又根據昭和十七年（1942）出版的《民俗臺灣》二卷五號陳保宗〈台南の音樂〉，其中提到歌仔戲劇團「丹桂社」於大正十四年（1925）左右就在台南大舞臺（戰時改名爲「國風劇場」）演出，而後又陸續有「同意社」、「正和軒」及「昭和社」等歌仔戲子弟團成立[37]。關於當時「丹桂社」的演出情形，一九二五年九月二十六日《台南新報》第八四八四號，第五版〈白話戲又來〉載有：

> 臺南大舞台，自提線班去後，已閉月餘。至茲臺北丹桂社，

始爲假演。擬以本日開唱，聞該社男女腳色四十餘名，中一女花旦雪月紅，尤爲善唱。曲詞概以白話，殊合於不是北京語者觀聽也。

　　從當時「丹桂社」進入大舞台演出的人數高達四十名看來，歌仔戲進入內台演出後，在劇情與舞台排場方面都有一定的進步與提升，並達到相當程度。而歌仔戲以其語言上的優勢，加上劇情腳色的繁複，以及舞台調度的豐富，自然打動觀眾的興趣，引起熱烈歡迎。

　　一九二五年十二月二十九日《臺南新報》第八五七八號第六版〈菊部消息〉便對內台歌仔戲演出後的迴響有如下記載：

　　臺南大舞台現開演之歌劇，本擬近日罷演易以滬班四得陞。然因有故，事竟不然。四得陞班，尚在嘉義，當舊曆正月始能開幕於臺南。故來元旦，仍以歌劇演之。顧該歌劇，開演以來，每夜幾於滿座，獲利不少，他日滬班未悉能似此盛況否。

　　一九二六年二月八日《臺南新報》第八六一九號第六版〈藝界消息〉亦云：

　　臺南大舞台假演歌劇以來，連續四個月，每日夜座席幾滿，可謂盛矣。[38]

　　內台歌仔戲大受歡迎之後，京劇班票房大受影響，於是京劇便與歌仔戲同台演出，「日演京劇，夜演歌仔戲」成爲當時普遍的現象。一九二六年二月十三日《臺灣日日新報》第九二五八號第四版〈永樂座劇目〉即刊登「丹桂社」至永樂座演出之廣告宣傳：

本日夜開演劇目如左：

日間　　天官賜福。萬花船

夜間　　頭本金魁星

附記：該班全藝員七十餘名。布景衣服，無不齊備。

□兼能演□外江諸戲。

而□□所演之□□□，其情節尤見離奇。明夜續演後本云。

「丹桂社」至台北永樂座演出時，除了演出人員已較之前在台南大舞台演出時更加龐大，其兼演外江戲的情形，亦是當時歌仔戲團普遍存在的現象。根據蕭守梨的回憶：

那時我十三歲、四歲開始學歌仔戲，那時的戲班，如牡丹社、雙鳳社，.. ..很多很多了，有些劇團名記不住了。到最後，我十四歲時，去到嘉義復興社，是半歌仔、半外江（指京劇）。

又據賽月金回憶：

歌仔戲在臺灣十分盛行，街頭巷尾到處都可以聽到歌仔調的。當時當地觀眾編了一首順口溜，貼在戲院門口，上面寫著：「月出上天台，京班不可來，若來沒米又沒菜，若賣籠你就知。」這首順口溜反映了當時情況。京班被歌仔戲佔領，演員們不得不改唱歌仔戲，爲了餬口，常常是上半夜演京戲，下半夜參加歌仔戲班的演出，主要演武戲。這個時候有很多演採茶戲的演員，也改唱歌仔戲調。㊴

當時夜場歌仔戲從晚間八點演到十二點，而京劇就在歌仔戲演出前四十分鐘插演。當時歌仔戲班與京班的合流情形，從演員的借調上也不難看出，像原爲京劇班的芮桂芳等人本在「永樂座」

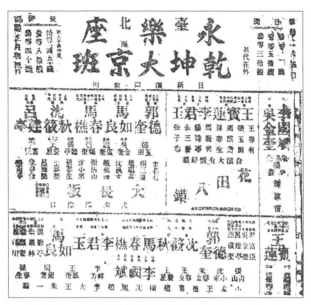

・一九二七年二月五日，台北市永樂座公演上海乾坤大京班戲單（部分）

演京劇，但因受到歌仔戲盛勢的影響，無法支撐，便被「新舞臺」請進所屬歌劇團「新舞社」。當時「新舞社」在演出歌仔戲前所加演的京劇，大多以三國戲、關公戲和其他武戲，作為戲班的特色及號召觀眾的手法。另外，像具有京劇底子的蕭秀來、小飛龍等，也會在劇團人手不夠時助陣演出[40]。可見當時內台歌仔戲除了有加演京劇的習慣，有時京劇演員還可以參與歌仔戲的演出[41]。

　　就在歌仔戲走入內台之際，各項藝術內涵相對提高，音樂也隨之要求豐富，「哭調」即於此時產生。歷來哭調被認為是日本殖民政府禁止歌仔戲演出，因而有所謂以哭當歌的說法[42]，但此一說法可以說是哭調的宣洩作用，是日本殖民政府壓迫臺灣人

民，又禁止歌仔戲演出的受迫害
情緒擴充，以至於抒發殖民壓抑
的悲怨[43]。不過，「哭調」的產
生當與一九二〇年代歌仔戲走入
戲館，女性演員加入演出的現象
有著更直接的關係[44]。一九二〇
年代歌仔戲走入內台表演，受到
藝旦戲、查某戲、上海京班、採
茶戲以及當時社會變動的影響，
生活窮困的女性於此時加入演出
的行列，便開始有了女演員[45]。
一九二六年六月四日《臺灣日日
新報》第九三六九號第四版〈高
雄‧女優開演〉即刊載歌仔戲女
演員演出甚博好評的報導：

· 內台歌仔戲時期的花旦扮相／呂福祿提供

　　市內三塊厝許丁興，此回招聘稻江霓生社女優，到該地臨時
戲園開演，甚博一般好評。日夜觀客滿員。

　　由於女性聲腔柔美婉轉、細膩動人，更是直接造就了具有悽
惻吟詠特質的「哭調」的產生，反應到劇本上則是增加了許多文
戲愛情劇，加強了悲歡離合的劇情內容。如此一來大受女性觀眾
的喜愛，女性觀眾藉由劇中人物的遭遇與形象來澄清自己，反應
自我的意識，從而產生認同與同情的情緒效應[46]。正因為如此，
輿論亦開始對於婦女觀戲的風行提出微詞。一九二七年四月二十
二日《臺灣日日新報》第九六九一號第四版〈永樂座演歌仔戲
兒女聚觀夜夜滿座　殆專為女界樂天地　奈深有傷風化何〉便出現

以下言論：

　　台北市永樂座，自申劇虧折去後，奸究之徒，鑑婦女界之嗜迷歌子戲，乃遠自南部，暴□到某班，日夜在該座開演。奇想天開，別不收入場料，將茶代金十錢，改爲二十錢。無智婦女，爭相往觀，每夜座位成滿，殆專爲婦女界樂天地。假若千人入場每人茶代二十錢，則有二百金。扣除戲□、□□外，尚有收益，不若京班有吃虧之事。第以歌子戲，其劇目雖大書忠孝節義，然概都懸羊頭賣狗肉，卑鄙冶容，雜以白話。目下全島各地，已盛排斥，何況首都之北市，豈可容此久居耶哉。

　　婦女觀看歌仔戲蔚爲風氣，與女演員的演出有著密切關係，而演員與觀眾之間的特殊關係，也間接促成【哭調】開始盛行。

　　到了一九三〇年代，內台歌仔戲普遍且興盛，並且也有了專

· 台灣第一苦旦廖瓊枝女士一九八六年時的劇照／廖瓊枝提供

·一九三五年九月二十七
日，「賽牡丹劇樂園」在
新舞台公演的廣告單

門營業性質的歌仔戲班。許多商人有鑑內台歌仔戲持續受到歡
迎，願意集股投資上萬元，請來「管班」經營歌仔戲班[47]。當時
內台歌仔戲的舞台布景已趨向立體化、活動機關化，一九三六年
一月一日《臺南新報》第一二二一一號第八版〈劇界消息〉中關
於「東港劇場」即載有：

　　東港街東港劇場之初演劇，有善化榮美社，男女優歌劇團一
　　行七十餘名。藝題日間有大破小西湖，夜間大破英殊樓，其他等
　　等。布景新奇，雄醒人目。

不過，據說當時最大規模的是聘請上海明星電影製片公司的布景師（外稱赤鼻仔）等三名來台，製作半年多活動機關變景的「瀛州賽牡丹劇樂團歌仔戲班」（主持人彰化縣呂深圳）[48]。「瀛州賽牡丹劇樂團歌仔戲班」不計成本，特聘上海布景師來台為其演出量身定做，以吸引觀眾，可見內台歌仔戲在當時十分受到歡迎。人人爭相進入劇院觀賞歌仔戲，使得歌仔戲更加受到歡迎，不過卻也因此造成劇院不敷使用的窘況。高雄鹽埕地區的民眾甚至為了便於看歌仔戲，而要求准予興建戲院[49]。

〔注釋〕

① 有關歌仔戲的起源，一般都認為起源地在宜蘭。而此一說法長期以來得到學術上的認同，直到近幾年，王士儀教授提出歌仔戲起源於台北（〈歌仔戲的興起：對田野調查的幾點看法〉一文，收錄於《海峽兩岸歌仔戲學術研討會論文集》，台北：行政院文化建設委員會出版，一九九六年六月），歌仔戲起源問題又再度引起注意並廣泛討論。但王士儀教授的看法，仍有諸多疑點還有待商榷，因而未能使台北說成立，有關此一部分請參閱楊馥菱《台閩歌仔戲之比較研究》（台北：學海出版社出版，二〇〇一年十二月，頁三七至五〇）。

② 參考王順隆〈臺灣歌仔戲的形成年代及創始者的問題〉，《臺灣風物》四七卷一期，一九九七年三月。

③ 參考徐亞湘〈落地掃到戲園內台的跨越：日治時期歌仔戲演出場域轉變之探討〉，發表於「二〇〇一年海峽兩岸歌仔戲發展交流研討會」，二〇〇一年九月一日至三日假宜蘭舉行。

④ 見〈惡習二則‧歌戲〉，《臺灣日日新報》第二一八九號，一九〇五年八月十八日。

⑤ 筆者曾至國家圖書館找尋康氏一文，館內未藏，全國圖書網顯示臺灣大學有館藏，但至臺灣大學查詢時該資料已經遺失。因而根據王士儀教授〈歌仔戲的興起：對田野調查的幾點看法〉文中所記錄。

⑥ 見呂訴上《臺灣電影戲劇史》，台北：銀華出版社出版，頁二三三、二三四。

⑦ 該文現收入陳建銘《野台鑼鼓》一書，台北：稻鄉出版社出版，一九八九年，頁三至十二。

⑧ 《歌仔戲劇團結構與經營之研究》，台北：文化大學藝術研究所碩士論文，一九八七年。

⑨ 根據黃秀錦的調查，流氓帥之下有黃阿和；而張月娥也調查出陳三

如之下有黃茂琳，黃茂琳之下爲陳旺欉。張說見張月娥〈本地歌仔戲音樂之調查與探討〉收錄於宜蘭縣立文化中心《臺灣戲劇中心研究規畫報告》，台北：行政院文化建設委員會出版，一九八八年。

⑩ 該說法爲張月娥女士引陳健銘先生的調查。同⑨，頁五四〇。

⑪ 參考張文義〈尋找老歌仔戲的故鄉〉，《宜蘭文獻雜誌》第五期，一九九三年九月，頁三一至四六。

⑫ 見《臺灣省通誌》卷六〈學藝志·藝術篇〉第一章第八節「歌仔戲」。

⑬ 根據林素春碩士論文《宜蘭本地歌仔之研究》中所云：「本地歌仔」在宜蘭的稱呼，除了「本地歌仔」之外，尚有「老歌仔」、「傳統歌仔」及「舊卷歌仔」。「本地歌仔」乃強調宜蘭本地才有的歌仔，「老歌仔」據漢陽歌劇團李阿質的解釋是指羅東公園裡老人唱的歌仔，又「傳統歌仔」強調有固定腳本，落歌、落腳皆有所規範，「舊卷歌仔」則指表演形式是根據歌仔冊而來（見林素春《宜蘭本地歌仔之研究》，台北：文化大學藝術研究所戲劇組碩士論文，一九九四年六月，頁七）；又據劉秀庭〈本地歌仔演藝初探兼述歌仔戲的初期發展與影響〉一文中所云：本地歌仔爲依據地域性特色，相對其他歌仔戲形式之專有名詞，指涉範圍亦擴及演出內容與風格，爲宜蘭地區不受大戲影響的原始歌仔演出方式。又名老歌仔，標示其發展年代早於所謂的改良歌仔，唱作味道亦較改良者「老韻」（該文先發表於臺灣大學歌仔戲社「宜蘭老歌仔戲研習營」學員手冊，一九九七年八月三十日，後又發表於《復興劇藝學刊》第二十一期，一九九七年十月，頁二三至三三）。

⑭ 同⑦，頁八。

⑮ 同⑦，頁一七二至一七三。

⑯ 同⑦，頁八。

⑰ 同⑨，頁五三九。

⑱ 該文見宜蘭縣立文化中心《臺灣戲劇中心研究規畫報告》，一九八八年，頁七四三。

⑲ 歷史上宜蘭地區的大舉移民有：乾隆三十三年漢人林漢生招眾人墾殖蛤仔難；乾隆四十八年福建漳州人吳沙和淡水人柯有成等招閩、粵流民二百餘人避三貂嶺；嘉慶元年，吳沙再次進入宜蘭，率勇二百餘人，佃家隨後至烏石港築土堡以居，開田闢地。次年吳沙在淡水廳申請墾照。募得漳籍移民以及泉州和粵籍移民千餘人。拓展田土。此時拓墾從烏石港起為頭圍陸續擴充至四圍；嘉慶三年吳沙死，其姪吳化代領其事，進墾至五圍，蘭陽平原亦墾殖完畢。參考《中國移民史》第六卷清民國時期第八章〈臺灣的移民墾殖〉，曹樹基著，福州：福建人民出版社出版，一九九七年七月，頁三四四至三四五。

⑳ 見林素春《宜蘭本地歌仔之研究》，台北：文化大學藝術研究所戲劇組碩士論文，一九九四年六月。

㉑ 有關歌仔戲吸收老白字戲及車鼓戲音樂的部分，請參考徐麗紗《臺灣歌仔戲唱曲來源的分類研究》，第一章第四節〈落地掃小戲時期〉，台北：學藝出版社出版，一九九二年六月，頁二一至二六。

㉒ 見林茂賢〈曲罷不知人在否？－關於本地歌仔〉，《臺灣戲劇音樂集本地歌仔山伯英台》，宜蘭縣立文化中心發行，一九九七年。

㉓ 有關本地歌仔戲子弟班之組班詳情與內容可參考邱寶珠〈宜蘭本地歌仔子弟班調查〉宜蘭縣立化中心《臺灣戲劇中心研究規劃報告》，台北：行政院文化建設委員會出版，一九八八年；林素春《宜蘭本地歌仔之研究》，台北：文化大學戲劇研究所碩士論文，一九九四年；陳進傳所主持的《宜蘭縣傳統藝術資源調查報告書》，國立傳統藝術中心籌備處，一九九七年。

㉔ 宜蘭人將這種由本地歌仔所衍化出來的歌仔戲稱為「改良歌仔」。見⑳。

㉕ 參考張文義〈尋找老歌仔戲的故鄉〉，《宜蘭文獻雜誌》第五期，頁三七。

㉖ 同⑳。

㉗ 同⑦，頁一七六。

㉘ 同⑦，頁九。

㉙ 同⑥，頁二三九至二四〇。

㉚ 同㉑。

㉛ 參考陳耕、曾學文合著之《歌仔戲史》（頁七五至七六）與〈賽月金傳略〉《歌仔戲資料匯編》（頁一〇五），北京：光明日報出版社出版，一九九七年三月。

㉜ 見杜學知等纂修、廖漢臣整修的《臺灣省通誌》卷六〈學藝志・藝術篇〉第一章戲劇，臺灣省文獻委員會，一九七一年。

㉝ 同⑥，頁二三七。

㉞ 關於歌仔戲走入戲館成為內台歌仔戲的時間，陳耕、曾學文合著的《歌仔戲史》第三章〈歌仔戲的形成〉第四節「歌仔戲形成的四個階段」中將歌仔戲走進劇院的時間提前至民國十年前後，所依據的是羅時芳訪問賽月金的記錄，以及呂訴上〈臺灣歌仔戲史〉中所附的民國十一年北投「清月園」在台北新舞臺公演的戲單。然依據賽月金的訪談內容僅能說明一九一八年之後新竹地區才有歌仔戲進入劇場演出，也就是歌仔戲進入劇院最早不會早至一九一八年之前；而民國十一年清月園的演出戲單，究竟為歌仔戲抑或其他劇種，戲單上並未書明，且邱坤良於《舊劇與新劇：日治時期臺灣戲劇之研究（1895～1945）》（頁八六）則是將此一團體的表演視為白字戲的演出。因此歌仔戲走入內台的時間應當不是在民國十年前後。

㉟ 蕭守梨先生一九一一年出生於福建省福州，十一歲來到臺灣後，至八十七歲仙逝，終其一生未曾離開臺灣。有關蕭守梨的藝術生命請

參閱吳紹蜜、王佩迪《蕭守梨生命史》，台北：國立傳統藝術中心籌備處出版，一九九九年。

㊱ 見黃秀錦《歌仔戲劇團結構與經營之研究》，台北：文化大學藝術研究所碩士論文，一九八七年。

㊲ 見《民俗臺灣》二卷五號，一九四二年，頁三六至四二。

㊳ 根據徐亞湘的研究，歌仔戲於日治初期時多以歌戲、歌劇稱之，大正末年、昭和初年則三詞並用，並另有男女班、改良戲、白字戲、白話戲等不同的稱法，其中又以歌仔戲、歌戲二詞的使用最普遍。可參考③。

㊴ 同㉛，頁八六。

㊵ 見曾永義《臺灣歌仔戲的發展與變遷》，台北：聯經出版社出版，一九九三年，第二版，頁五八。

㊶ 除了蕭守梨，蔣武童及喬財寶等人當年亦是師承自來台上海京劇藝人王秋甫，而有傳統身段的根基，後來也都投入歌仔戲的表演。

㊷ 歷來對於哭調產生的原因有以下幾種說法：歸因於日本殖民政府禁止歌仔戲演出，對於歌仔戲作者施加壓力，造成許多人抑鬱難伸，故而創作哭調以寄寓悲憤之情（陳豔秋：〈譜出臺灣女性堅貞純情嬌媚的旋律：訪作曲家陳秋霖〉，《臺灣文藝》第八十五期，一九八三年十一月，頁一九五至二〇一）；也有歸因於日本殖民政府高壓統治，強取豪奪，使得臺灣百姓產生悲愴無奈、恐懼怨艾的心理，因而有了哭調的產生（呂秀蓮：〈臺灣人的音樂心靈：『臺灣的歌』序〉，《臺灣文藝》第九十七期，一九八五年，頁六七至七六）；亦有歸因於先民移墾生活的悲苦辛酸和滿清官吏的顢頇，在加上現實生活愁苦，故而心情沈鬱，產生了哭調（蔡懋棠：〈近三十五年來的臺灣流行歌〉，《臺灣風物》第十一卷第五期，一九六一年，頁六至十八）

㊸ 「哭調」盛行於一九二六年左右，當時日方對台尚採取安撫、一如政

策，「皇民化運動」起才開始嚴格禁止歌仔戲演出。因此日本殖民政府禁止歌仔戲演出，對於歌仔戲作者施加壓力，造成許多人抑鬱難伸，故而創作哭調以寄寓悲憤之情的說法當時得再商權。

⑭ 有關歌仔戲女性演員加入的問題，楊馥菱於〈楊麗花歌仔戲之角色運用──兼論歌仔戲演員妝扮的幾個問題〉一文中另有討論，該文發表於「宜蘭研究第三屆」，一九九八年十一月。

⑮ 參考徐亞湘《日治時期中國戲班在臺灣》，台北：南天出版社出版，二○○○年，頁二九至四八。

⑯ 參考楊馥菱〈也談臺灣歌仔戲【哭調】之緣起〉，該文發表於由中山大學所舉辦的「民俗與文學學術研討會」，一九九八年十一月十五至十六日。

⑰ 不過並非所有的職業戲班都營運順利。像當時「牡丹社」即因「管班」認為歌仔戲乃違心事業，足以敗名毀譽，便毅然辭退。結果投資商賈卻因無暇顧及劇團，而賠本不少，最後只能以出團方式解決。（見《臺灣日日新報》第一○八三○號第四版，一九三○年六月十日）

⑱ 同⑥，頁二三八。

⑲ 根據一九二九年七月十四日《臺灣民報》第二六九號，〈劇場許可問題，市民皆甚注目〉一文記載：「高雄市的娛樂機關，向來僅有高雄劇場一處而已，若照人口擁有六萬餘人的高雄市看來，實大有感不足的。但是不知當局抱定什麼意見，雖有踴足提出劇場建築許可願的，都受卻下，尤其是鹽埕町臺灣人聚居的地方，極度感覺必要，故此強向當局陳情請願，於二年前始可建築一座假劇場，只可充為便於做歌仔戲而已。這回該地的住民，鑑於此假劇場僅得收容六百人的觀覽者，又再兼衛生不好。故近由有志數名發起，共同提出建設新式劇場的認可書於當局」。

第四章 臺灣歌仔戲的外流、危機與振興

壹、歌仔戲的外流：大陸、東南亞

貳、歌仔戲的危機：日本人的壓制、時代變遷的消沉

參、歌仔戲的振興：光復後歌仔戲的黃金時代

第四章　臺灣歌仔戲的外流、危機與振興

壹、歌仔戲的外流

　　歌仔戲在臺灣大受喜愛，無論城市或鄉村皆持續發燒，此一盛況令許多藝人開始對歌仔戲充滿信心，而海外市場的開拓更成為戲班班主看好的目標。二〇至三〇年代，臺灣許多歌仔戲班紛紛渡海到閩南語系地區演出，其足跡除了福建的廈門、泉州、漳州，還踏至東南亞華僑聚居地。

一、歌仔戲流入福建[①]

　　臺灣歌仔戲最初流入閩南，是由渡海至廈門謀生的臺灣移民所帶入的。臺灣移民在思鄉情切的情境下，將熟悉的家鄉音樂加以傳唱，聊解鄉愁，自然而然地組成歌仔館以結交際遇相同的異鄉人，並成為休閒娛樂的去處。當時歌仔館的聚會主要以說唱歌仔為主，偶而也會加上簡單的身段動作表演。遇到熱鬧節慶時，歌仔館便會出陣而為歌仔陣、落地掃的表演型態。出生於一九〇七年，幼年居住廈門將軍祠的陳厚基先生，回憶當時歌仔館的情形：

　　　小時候將軍祠有一個歌仔戲館，是不是叫仁義社就不知道了。那時，大人都不讓孩子去，因為歌仔館唱臺灣歌仔，都是臺灣人。遇上日本節日，歌仔館就非常熱鬧。我十歲左右有一次想去看熱鬧，被父親打了一頓，說那是日本人的節日，中國人去幹什麼！[②]

　　當年九歲即隨父前往廈門謀生的王銀河老藝人，閒暇之餘參

加位於將軍祠的仁義社臺灣歌仔陣，是當年臺灣人所組的歌仔館之一。臺灣歌仔戲傳入閩南之初，即是藉由這些民間自娛性的歌仔館來推動，即便是出陣表演，也還是小戲的演出型態。不過由於歌仔館是由臺灣人自組，多數成員皆為臺灣人，在身分認同的情結之下，當地廈門人往往不願加入參與，因而歌仔陣、醜扮落地掃尚未能普及。

歌仔戲真正在廈門傳播開來並逐漸擴大影響，當始於一九二五年廈門梨園戲班「雙珠鳳」聘請臺灣歌仔戲藝人「矮仔寶」（本名戴水寶）傳授歌仔戲，改變演出路線，成為福建第一個歌仔戲班。「雙珠鳳」班主曾琛為臺灣人，原在廈門經營水果行業，經常往來於臺灣、廈門之間。一九二〇年，曾琛從臺灣購買小梨園演員七人來廈建班，因演員中有大珠、小珠、金鳳、春鳳等人，故定班名為「雙珠鳳」。戲班建立後，班址設在廈門土崎。同年七月普渡，戲班在土崎開台，演出小梨園劇目。一九二五年，「雙珠鳳」出國到泗水演出。回廈後，因業務不佳，對台演出又輸給「新女班」。加上當時歌仔戲已風行臺灣及東南亞各國華僑聚居地，因此曾琛決定改弦更張，以高薪聘請臺灣歌仔戲師傅戴水寶來廈傳授歌仔戲，並增聘歌仔戲藝人，全班從三十多人發展到五十多人。同時改唱歌仔戲，而成為閩南第一個歌仔戲班，作內台演出，曾至「新世界」、「百宜」、「鼓浪嶼」等戲院演出，風靡一時[3]。

「雙珠鳳」改唱歌仔戲，歌仔戲的新鮮通俗立刻在廈門地區造成狂熱，使得原本流行的七子班，面臨衝擊。與「雙珠鳳」打對台的「新女班」，有鑑於小梨園已不受歡迎，而「雙珠鳳」因改唱歌仔戲而大受喜愛，因此於一九二六年也改唱歌仔戲[4]。

· 臺灣歌仔戲回流至閩南，並在閩南紮根盛行，圖為廈門歌仔戲劇團演出情形

「雙珠鳳」和「新女班」除了在廈門演出之外，並赴同安、海澄、泉州等地表演。同安縣錦宅村（今屬龍海縣）在其影響下，也開始組織歌仔戲業餘戲班。歌仔戲在閩南地區受到喜愛，而有了一定的觀眾群後，臺灣的歌仔戲班也蠢蠢欲動，紛紛渡海至閩南演出。

　　由於臺灣歌仔戲在一九二〇年代，已開女性演戲之風氣，那時「戲裡的女角非由女人扮演，便認為是不成說話」⑤，於是歌仔戲班男女合演成為普遍情形。而當時前往廈門演出之歌仔戲班因多為女班，因此當時歌仔戲在廈門又有臺灣女班之稱謂⑥。根據台籍歌仔戲藝人賽月金的回憶，一九二七年前後臺灣歌仔戲班「明月園」及「玉蘭社」曾至廈門演出。「明月園」原為客家班

後來改唱歌仔戲，據聞曾於廈門「新世界」戲院演出三個多月。隨後「玉蘭社」亦到廈門「新世界」戲院演出，當時全團共七十多人，演出時間長達四個月，盛況空前。「玉蘭社」回臺灣後，「雅賽樂」、「三蓋樂」、「客人班」等戲班相繼至廈門演出[7]。而「明月園」與「玉蘭社」爲現今所知最早至閩南演出的臺灣歌仔戲班。

「玉蘭社」等臺灣歌仔戲班先後至廈門演出，使得廈門人深受歌仔戲所吸引，許多社館紛紛成立，例如：局口街旅廈臺灣人所組的「平和社」歌仔戲館、廈禾大王宮的「誼樂的」、中山路的「開樂社」、草仔安的「福義社」、后岸的「亦樂軒」等。這些戲館打破過去限於臺灣人參加的傳統，也吸收廈門本地青年。而廈門當地青年也開始自組業餘歌仔社，參加迎神賽會活動[8]。歌仔戲前輩陳瑞祥、吳泰山、邵江海等[9]，都是在這一時期參加歌仔館，開始學習歌仔戲。再加上「雙珠鳳」和「新女班」等當地歌仔戲班到廈門以外的同安、海澄、泉州等地演出，所到之處也帶動當地業餘戲班的成立，歌仔戲於是在閩南一帶逐漸盛行。

有鑑於歌仔戲在閩南地區大受歡迎，臺灣的歌仔戲班「霓生社」於一九二九年應廈門龍山戲院之邀到廈門公演，並在同安、石碼、海澄等地巡迴演出，所到之處皆造成轟動，這是臺灣歌仔戲班第一次於廈門外的閩南內地演出的紀錄。當時「霓生社」一團七十多人，行當齊全，設備完善，服裝布景已相當華麗。主鼓爲烏根，主弦爲天賜，主要演員有月中娥、天然曲、青春好、沖霄鳳、勤有功、貌師等，皆是當時歌仔戲的名角。一九三〇年，「霓生社」班師回台，藝人貌師、勤有功等人留在龍溪、石碼一帶傳藝，帶出周德根、姚九嬰等一批徒弟，推動了內地歌仔戲的

發展⑩。繼「霓生社」之後，臺灣歌仔戲班「霓進社」、「丹鳳社」、「牡丹社」等也由臺灣至閩南獻藝，而「霓生社」更於一九三二年及一九三七年接連再到廈門演出。

這些臺灣歌仔戲班在當地演出時也會招收一些當地的青年跑龍套，像著名的歌仔戲藝人邵江海先生，早期即曾進入「霓生社」參與演出。而先前成立的歌仔館中的藝人，一方面學有所成，二方面市場導向提供就業機會，因而紛紛由業餘走上專業，由學徒一躍而爲教戲師傅，逐漸將歌仔戲帶入鄰近廈門的同安和泉漳內地。像廈門「亦樂軒」歌仔戲館的莊益三、邵江海、林文祥，於一九二九年秋季到同安潘涂開歌仔館，教授《孟姜女》；陳瑞祥、吳泰山，於一九三〇年受邀到石碼的「金瑞春」，教授《山伯英台》；而滯留廈門教戲的臺灣藝人，也紛紛進入閩南內地傳授，矮仔寶於一九三一年到龍海白礁村，勤有功至石碼田寮，貌

· 廈門薌劇《狀元與乞丐》的演出／中華民俗藝術基金會提供

· 閩南歌仔戲融入許多舞蹈表演。圖為廈門專業歌仔戲劇團演出情形

師、王錦泉至潗茂城內，王淵倍則至石尾北門教戲[11]。由於這些藝人的努力，歌仔戲在閩南已廣泛流行，並成為其他劇種相繼學習的對象[12]。

至於歌仔戲的根源地——漳州，接觸歌仔戲的時間反而較晚。由於當時廈門地區劃歸同安縣，而同安縣早期即是泉州府下之一縣，泉州與廈門僅一水之隔，歌仔戲因地利之便而傳入泉州一帶。雖然當時所謂的「七縣歌仔，五縣曲仔」[13]，呈現出漳州市盛行傳唱歌仔的景況。但在歌仔戲未傳入之前，漳州市僅是流行吟唱歌仔，未能將之發展成歌仔戲，而當地所演出的戲曲則以北管戲與京戲為主[14]。

歌仔戲傳入漳州是在一九三二年。是年共產黨攻進漳州，一些商人逃往廈門，許多人就此學會唱歌仔戲。後來當他們返回漳州時，又從廈門帶了許多歌仔冊，並集資邀請「霓生社」到漳州演出，從此歌仔戲也在漳州盛行起來[15]。歌仔戲傳入漳州後，當

· 廈門歌仔戲團於內台演出《杜蘭朵公主》

地的小梨園戲班也同樣受到衝擊，像「連桂春」、「正桂春」、「新玉順」、「舊玉順」等，都紛紛改唱歌仔戲。薌江下游沿岸的滸茂、錦宅、烏嶼橋、崎港、黃漸尾、石尾北門、南門、路邊甘、譚頭、嶺后、卓港等地，也相繼組成業餘歌仔戲子弟班[16]。由於歌仔戲子弟班激增，有些戲班在請不到教戲師傅的情形下，甚至從臺灣歌仔戲唱片中去學習[17]，而且各鄰里鄉社間亦開始出現「拼棚」的現象。彼此競爭激烈，從而也促使表演藝術提升，因而有「滸茂生」、「白礁旦」、「崎尾丑」、「北門須」等以技藝聞名的演員。不到一年的時間，歌仔戲已經遍佈薌江流域的廣袤平原，使得原本流行於漳碼各地的京劇、四平戲、白字戲、猴戲，漳浦的竹馬戲等劇種，受到嚴重衝擊，而日趨衰落。

綜上所述，臺灣歌仔戲在閩南地區的傳播，基於地緣，是以廈門為起點，進一步往內地發展；從廈門鄰近郊區，而擴展至泉州、漳州，並在「歌仔」的根源地——漳州大為盛行。

二、歌仔戲流傳至東南亞

歌仔戲未傳入東南亞之前，東南亞華僑聚居地的戲曲劇種多移植自福建，像新加坡華僑地區的戲曲劇團，在一九三○年之前大都演出高甲戲。一九二九年臺灣歌仔戲班「霓進社」到廈門龍山戲院演出，不久便前往新加坡、馬來西亞，且改班名爲「鳳凰班」，這是文獻所載臺灣歌仔戲到東南亞演出的第一個歌仔戲班。該班擁有臺灣最著名的歌仔戲台柱小生瑤蓮琴及花旦錦蘭笑，全團男女藝員多達五、六十人，陣容浩大、氣勢不凡。「鳳凰班」的歌仔戲，以活潑爽朗的樂曲，俚俗淺近的歌詞，有別於當地節奏緩慢的南管音樂和雜揉並蓄各種唱腔的高甲戲曲調，因而立刻風靡新馬兩地。

一九三○年，由黃如意領導的「鳳舞社」亦前往新加坡演出，團中筱寶鳳、有鳳音、葉金玉、天仙菊、黃月亭等人皆是當時歌仔戲名角。同年，「德盛社」一行五、六十人到新加坡、菲律賓演出。所到之處，華僑爲之瘋狂，殺雞宰羊熱情款待藝人，演出達六個月之久。一九三一年「丹鳳社」因新加坡「大世界遊藝場」開幕而前往演出《丹鳳牡丹圖》一劇，由於服裝布景融合中西，令觀眾大爲驚奇，因此非常叫座。一九三三年，「霓生社」在廈門鼓浪嶼「嶼光影劇院」演出，到晉江安海演最後一場後便前往新加坡。據廈門申報一九三一年八月三十日所刊載的「霓生社」在龍山寺戲院演出的大幅廣告，其中主要演出名單包括：沖霄鳳、七歲娥、鏡菱花、青春好、月中娥等；演出劇目有：《義俠奇案》、《雷峰塔》、《九美奪夫》、《天豹圖》、《楊家奇報》、《月臺夢》等[18]。

眼見東南亞地區觀眾喜愛歌仔戲，臺灣及閩南歌仔戲班，紛

紛組團相繼到新加坡、馬來西亞華僑地區演出。爲了獲得更大的利益，戲商也不斷擴大演出區域，他們抵達菲律賓、印尼、越南等國家的華人聚居地，一時無論戲園的演出或酬神的社戲，都是歌仔戲的天下。

　　歌仔戲在東南亞受到如此的喜愛，直接衝擊了當地的影劇業，造成當地戲班戲路蕭條，因而也引起當地影劇業人士採取抵制手段。一九三一年廈門的「新女班」遠跋小呂宋，當地影劇業老闆爲了保護自身的利益，串通官府，以入境手續不全爲由不准戲班上岸，「新女班」因而被迫返廈[19]。禁止歌仔戲班登岸，畢竟無法改變當地民眾觀戲的口味，當地多數戲班爲求生存，只好被迫接受改頭換面的命運。當時新加坡的高甲戲班爲求生存，開始以臺灣歌仔戲爲典範，在劇本、音樂、唱做表演上學習，務求臺灣化。時下著名的「新賽鳳閩劇團」就是在一九三六年由高甲戲班改爲歌仔戲班。一九三七年時，第一個由當地人出錢所組的純臺灣歌仔戲班——「玉麒麟」成立[20]，之後東南亞地區相繼成立歌仔戲班。而許多渡海來到東南亞演出的臺灣及閩南歌仔戲班，也有不少藝人便安家落戶在東南亞，他們繼續參加演出，促使歌仔戲在東南亞不斷的扎根茁壯。

貳、歌仔戲的危機

　　歌仔戲以其活潑自由的戲劇特性，不僅在劇目上不斷推陳出新，可以搬演歷史劇及傳奇故事，也可以將民間傳說或社會新聞編成戲文[21]，而演員的即興表演方式及插科打諢趣味，更是受到觀眾喜愛。只是此一表演風格，受到知識衛道者及警察當局的特

別注意。自一九二五年始，社會輿論開始針對歌仔戲發出撻伐之聲，一九二五年九月二十二日《臺南新報》第八四八〇號第五版〈萬殊一本〉即刊載：

採茶歌仔戲，美其名曰白字戲曰改良班，實則以穢言語編為歌仔，傷風敗俗，莫此為甚，望各戲園勿演此戲如何。

一九二五年十二月三日《臺灣日日新報》第九一八六號第四版〈無腔笛〉一文，亦云：「近來吾臺劇界如歌仔戲、採茶戲等，傷風敗俗最多」。倘若不是歌仔戲迅速風靡臺灣，憂心之士也不需發出如此沈痛的呼聲。

一九二七年一月九日《臺灣民報》第一三九號更有〈歌仔戲怎樣要禁〉一文，直陳歌仔戲之禍害：

就現在一般人所摘出的歌仔戲要禁的原因略說一下。　一、演員的人格卑劣，所以雖是取材自「二度梅」忠孝節義，但是所表演的人員的人格沒有修養，不能夠發表真的意義，反倒利用好劇齣而實演傷壞風俗的。二、歌調很淫蕩，所用的樂器是很低級，調子也是淫蕩。使一般男女聽之，會挑發邪情，又且所唱的歌詞也是很邪淫的，失去本來演戲的本義，反使青年男女受惡感化。三、表情很猥褻，在表演出每逢男女談話等表情過於猥褻，所用的科白也多淫詞，尤更直接誘引挑動邪情，所以弊害是更甚的。四、在演員中的男優是多不良分子，常有引誘挑發女觀客陷入迷途，而女優多行密淫迷惑男觀客的很多。

諸如此類的言論，充斥於《臺灣民報》、《臺灣新民報》、《臺灣日日新報》，而批評的論點大抵不出上引四點。輿論的壓力也確實引起官方的管制，一九三二年《臺灣日日新報》第八版

第一一六一三號一則〈歌仔戲被禁‧班員飢餓〉記載著當時有關當局確實針對歌仔戲演出內容進行懲處：

> 竹山郡竹山，新舞台劇場，自前有新莊如意社歌仔戲，到場續演數十天，嗣後一班員，起病暴斃。繼而俳優，通稱嬌生者，通於人妻，被告訴在案。又因扮演穢褻動作，被處科料十圓。後該班更被當局，禁止演出。可謂倒運極矣。

官方雖因歌仔戲含有猥褻內容而查戲嚴格，不過歌仔戲普遍受到歡迎的事實，卻也讓官方在社會治安管理上頗爲放心。一九二八年五月三日〈禁演歌仔戲 有一利一害〉一文有云：

> 現時全島劇界，頗流行歌仔戲，一部人趨之如鶩。有心世道者，以爲有害風俗，宜行禁絕，而據司警之人言，禁演固易，然將以何者代之，使彼等有可娛樂。日間勞役，夜間休養精神，是絕對有必要。歌仔戲劇本，因世論譁然，經嚴重檢閱，其不純者悉排之。但其調淫靡，不堪聽耳，當籌所改良之。現時社會風潮，漸變險惡。思想界甚混沌，有各種之講演，彼等既無可樂，必競趨於彼。而中惡宣傳之毒，其禍必更有甚焉者。故歌仔戲之禁演，一利亦有一害，宜深加籌度也云。

這段話雖是出自統治者的角度來審視歌仔戲之社會現象，不過也可以看出皇民化運動之前，日本政府對於歌仔戲所採取的態度，並未達到強制干預的地步。就某個層面而言，以當時歌仔戲在社會上所佔有之地位看來，確實是具有安撫人心的效果。總之，無論歌仔戲怎麼受到輿論的撻伐，都不能使歌仔戲受挫，反而因其自由活潑的個性而有愈演愈烈的趨勢。

一九三七年七七事後，日本政府開始改變對臺灣的態度[22]。

當時日本政府強迫臺灣人做日本國民，向天皇効忠，嚴禁講台語。廢除臺灣服，砍燒人民家中的祖先牌位與神佛像，強制大家穿和服到神社參拜祈禱日本「武運長久」[23]。歌仔戲的演出亦遭受取締，戲院演出時，日本警察坐在舞台旁臨場監督，察看演出內容與申報劇目是否相符，大凡演出傳統戲被日本文化官員查獲，就勒令解散，全臺灣省的歌仔戲團只剩改演「改良戲」的少數劇團苦撐著。而當時的改良戲，即是改穿和服演歌仔戲，表面上雖然是「皇民化劇」，但其內容本質仍為歌仔戲，只是把朝廷改為公司，皇帝改為董事長，腔調一如歌仔戲的曲調，但因不被允許使用武場的鑼鼓點，只能配上留聲機代替。歌仔戲藝人呂福祿回憶當時躲避日本警察臨場監督的情形：

> 當時戲班裡前一個小時確實是演日本劇情，穿時裝的，但一等日本警察走了之後，鑼鼓聲立即大作，《三國誌》又再度登場。可惜！這樣的變通方式維持不到幾個月，又開始有空襲警報了。晚上常常會限電，夜戲根本沒辦法演，戲班的生意因此大受影響。這個時候就算是日戲的演出，觀眾席也最多坐到五成而已。[24]

一九四一年太平洋戰爭爆發，日本殖民政府更大力推行「皇民化運動」政策，規定只有少數戲班能夠繼續演出，並且只准演出《水戶黃門》等日本戲。一九四二年「皇民奉公會」指示成立「臺灣演劇協會」，嚴格管制劇團，並接手先前由各州廳所負責的檢閱劇本工作。同時又成立「臺灣興行統制株式會社」，將所有的演藝場所改以配給方式列管，由「皇民奉公會」統一分配演出活動，審核合格的劇團才能參加演出。除此之外，「臺灣興行統制株式會社」還將劇團分成甲、乙、丙三級，但並非以劇團技

藝高低來畫分，而是視團內有多少生、旦等行當，會說日文的人數比例評定。

當時歌仔戲若要演出還得送公文至「皇民奉公會」和「臺灣演劇協會」，等待批准下來，藝人便依「戲路分配表」的安排演出。不同等級的劇團會被分配到不同地點演出，一般甲級才有機會到較大的城市及設備較好的戲院演出，乙級次之，丙級最差。而劇團所送審的劇本有的准許於新竹以北演出，有的則准予全省演出。如此一來，歌仔戲的演出不但受到很大的箝制，有時還被迫接受在露天的場合演出宣傳教化的樣板內容，藉以宣揚日本思想[25]。為求生存，當時不少歌仔戲劇團包括日月、松竹、富士、南旺、瑞光、勝美、日東、明光、明星、日光、新舞、三和、昭南、國民、愛國、明春、日出、永樂、日興、小美、明華、建興、日進、新聲、神風、昭南座、菊、光、江雲、東興、日活、麗明樓、東寶、鶯聲等，皆改為新劇團，繼續演出[26]。

·胡撇仔戲／江武昌提供

·胡撇仔戲的造型／江武昌提供

從「禁鼓樂」到戰爭結束，這長達八年的影響，讓戲班產生許多變通能力，比如西洋樂器的使用、新舊打扮混合出現、打鬥與時代情節配套等等，確立了「胡撇仔戲」的形式。到今天，戲班應觀眾要求有時仍會演出胡撇仔戲，唱的是流行歌，穿的是傳統戲服，演的是現代故事，正是當年的遺留[27]。

參、歌仔戲的振興

　　臺灣光復後，歌仔戲開始復甦，並以驚人的聲勢迅速風靡全台[28]，看戲風潮十分熱烈。一九四九年至一九五六年台語片興起之前，全省歌仔戲班估計約有五百團，其中大部分在戲院內演出，少部分則在外台露天表演。當時歌仔戲之所以多在內台演出，與當時的民眾認知與社會環境有關。歌仔戲由於尚未吸收亂彈戲的扮仙戲齣，加上表達直接，對白口語化，寺廟主其事者並未將之視作正統大戲，無法滿足戲方請戲酬神的功能；而當時民間廟宇的興建尚未恢復，以歌仔戲作為酬神、謝神的風氣還未形成，因而未能流行於外台[29]，多在戲院內演出。北部地區的大橋

· 新舞台在台灣劇場史中佔有舉足輕重的關鍵地位／楊蓮福提供

· 新舞臺的前身淡水戲館／楊蓮福提供

戲院、雙連戲院、萬華戲院、新舞台戲院、大中華戲院、永樂戲院[30]、板橋戲院、華山戲院、淡水戲院、北投戲院、新店戲院、松山戲院、中和戲院[31]，南部地區的光復戲院、大舞台戲院、港都戲院等[32]，都是當是規模較大的商業劇場。而北部的「復興社」，中部的「光華興」，南部的「中華興班」則是當時歌仔戲界相當有名氣的戲班[33]。

此時內台歌仔戲承襲一九三〇年代內台戲的演出方式，包括夜戲演出前會加演一段四十分鐘左右的京劇作為號召[34]，以及立體化、機關化的變景，除了有各式軟景外，也以種種機關布景，乃至鋼索吊人等噱頭，用以炫人耳目[35]。多變的演出花招，無不吸引大人、小孩為之瘋狂，戲院客滿連連。買不到戲票或不願購票的民眾，在每天下午快散戲時，待戲院打開大門，衝入戲院，搶著「看戲尾」，聊慰戲癮，形成有趣的現象。

· 歌仔戲盛行時，孩童們熱衷於看戲尾以解戲癮（一九六五年於屏東）／江武昌提供

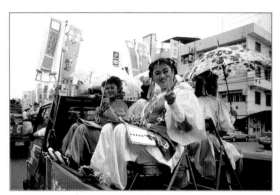
·現代「彩街」／中華民俗藝術基金會提供

劇團在戲院的演出檔期往往很固定，十天一個檔期，所以戲劇編排的長度，固定以十天爲一個大段落，十天一結束馬上前往其他戲院演出。戲班主與戲院老闆則採取七三分帳，分得門票收入[36]。不過，受到歡迎的劇團也會因爲觀眾要求而駐足一地連演不停，「明華園歌劇團」的老團長陳明吉先生曾回憶當年的盛況：「光復後歌仔戲恢復演出，民眾因睽違已久甚是懷念。明華園曾應邀到臺南府城『龍館』戲院演出……連演五十二天才下戲。往後十年帶著戲班走遍全台各地，每到一處便張貼廣告看板，並舉行『彩街』，當地觀眾也都奔相走告前往觀賞，十足風光熱鬧。」[37]。從陳明吉先生的追憶中可以知道，當時的彩街造勢，雖是內台演出前的宣傳表演，但亦是鞏固票房的重要手段。

然而在此顚峰時期，有兩項因素促使歌仔戲產生了另一次的變化。其一是新組劇團的大量出現，造成演員需求量增加，由於新演員沒有受過坐科訓練，程度良莠不齊，只能以新鮮刺激的內容和形式招徠觀眾。新人的唱做自是不能和資深演員相比。爲了生意，爲了競爭，許多新成立的歌仔戲班便無法以『唱做俱佳』作爲號召，而改以新鮮刺激的內容、玄奇怪誕的作法來滿足觀眾

· 歌仔戲少女演員練功的情形／江武昌提供　　　· 身段武功必須從小練起／江武昌提供

的好奇心。適時加入流行歌曲[38]，演出炫人耳目的神怪戲，像《大鳥飛》、《大蟒食人》、《亡魂怪俠》、《金台拜六棺》、《周公鬥法桃花女》等，不再強調「唱做俱佳」的演出內容[39]，而為「胡撇仔戲」。當時日戲演出古路戲，以武戲、歷史演義為主；晚間則多演出胡撇仔戲，以悲情故事取勝[40]。風氣一開，大家都競相模仿，連原來的舊歌仔戲班為了生存，也不得不起而效尤了。

　　其二是閩南「都馬劇團」來台，引進一些改良的成分，後因時局生變，滯留臺灣[41]。「都馬劇團」在臺灣長年的演出，對歌仔戲也產生了幾點影響：首先是「都馬調」（即邵江海等人所創的「雜碎調」和「改良調」）日益盛行，豐富了歌仔戲的音樂；其次是都馬班向越劇學習古裝妝扮，取代了傳統的京劇路線；再者，一九五四年「都馬劇團」開拍《六才子西廂記》為臺灣第一部歌仔戲電影，雖然沒有成功，卻是第一部國人自製的台語片。

·都馬劇團來台演出／江武昌提供

·胡撇仔戲演出《關公大戰宮本武藏》
／江武昌提供

　　一九五四年，美國及日本電影開始攻佔臺灣市場，歌仔戲受到影響，又產生了另一次變動。當時美國的西部槍戰片及劍俠片，以及日本的武士電影非常受歡迎，影響所及，歌仔戲的票房一落千丈。為了保持住觀眾群，歌仔戲開始模仿美國、日本電影中的情節內容，大演起《羅賓漢》、《鞍馬天狗》、《關東大俠》等。演員穿著日本和服，手裡拿著武士刀，或打扮成牛仔，腰際間佩帶一把左輪手槍。捨去鑼鼓、胡琴，使用西洋音樂。不唱【哭調】、【都馬調】、【七字調】，改唱當時流行的【青春嶺】、【滿山春色】、【望春風】等[42]。

　　有鑑於歌仔戲演出胡撇仔戲有越演越烈之勢，官方亦開始重視歌仔戲的發展。一九五〇年十二月十三日，國民黨中央黨部（當時稱「改造委員會」）舉行會議，經呂訴上竭力陳詞，中央開始重視歌仔戲，並由教育廳領導改良工作，於是掀起一陣歌仔戲改良運動。有關當時歌仔戲改良運動的進行，例如：一九五〇年十二月舉行「臺灣歌仔戲改進會」，決定歌仔戲將以新型劇本及

導演之形式出現，並通過由呂訴上先生編寫劇本及執行導演，先後推出話劇化歌仔戲《女匪幹》、平劇化歌仔戲《延平王復國》、綜合化歌仔戲《鑑湖女俠》；一九五一年公布歌仔戲改良原則為：第一、劇本以配合國策為主旨；第二、各劇團應加強革新組織；第三、為加強各劇團之彼此聯繫合作共同促進，籌設歌仔戲促進會；一九五二年正式成立「臺灣省地方戲劇協進會」，同年開始實施每年一次的地方戲劇比賽；一九五四年「臺灣省地方戲劇協進會」和「改良地方戲劇委員會」開會，擬定歌仔戲准演或禁演標準，並決定徵求改良劇本，舉辦戲劇工作人員短期訓練，舉辦全省地方戲劇比賽，編印改良地方戲劇函刊；一九五七年第六屆地方戲劇比賽，規定以新創作劇本為原則，重視歌仔戲劇本的內涵，有意改進從前「作活戲」的習性；一九五八年出現由政府所創辦的地方戲劇團，國防部康樂隊於是年四月二十四日正式成立附屬的歌仔戲劇隊，並設有歌仔戲編導委員會[43]。

為了將當時的改良政策落實於歌仔戲的表演藝術，舉行地方戲劇比賽確實較易見諸成效。當時所謂地方戲劇比賽，是以各縣市上演之內台歌仔戲劇團為對象，分別於各上演劇團演出之戲院

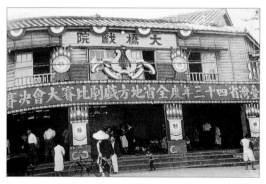

· 民國四十三年，全省地方戲劇比賽大會，在台北大橋戲院舉辦
（翻拍自《台灣發展圖錄》）

· 宜蘭本地歌仔戲——《山伯英台》中的英台造型／蘭陽戲劇團提供

舉行。其評判標準分爲編導、演技、舞台技術、團體精神四項。進入複賽的團體分北、中、南三區舉行。決賽集中台北市舉行，由北、中、南三區評列第一、二名之劇團參加[44]。從當時評選標準看來，已經開始突顯編劇、導演的重要性以及舞台整體藝術的呈現，因而有編導、舞台技術的評分項目。

　　不過從另一方面來看，省教育廳企圖改良地方戲劇，進行文化改造運動的目的，在於將歌仔戲納入文化宣傳的行列，倡導所謂「民族藝術是文化的利器」，進而引導歌仔戲走向反共大業。因此，教育廳所舉辦的歌仔戲團講習活動，也以精神講話、現代戲劇與反共抗俄、三民主義與文化運動、省政宣傳、國語學習指導等內容爲主[45]，政治色彩相當濃厚。不過，講習的舉辦並未能完全奏效，不足以改變歌仔戲的表演生態。劇團趕場賺錢，演出胡撇仔戲的情形，所在多有。根據一九五四年十二月十二日《聯合報》的報導[46]：

歌仔戲不如南管，唱既平板，做則缺少台步，手腳板滯，不知表達劇中人的情趣，音樂缺少美感，說白過長，無佳辭麗句，服裝不合劇中人時代性，有失體裁，故事不能委婉導出，穿著與稱謂不相稱，例如知府太老爺穿現代短衣褲。

又同年十二月十七日《聯合報》[47]：

臺灣歌仔戲團有一百六十團，但可以核准上演的只有三十五團，這些劇團中仍有流氓勢力和封建殘餘的惡習。

以及一九五五年十二月五日《聯合報》[48]：

有歌必唱是歌仔戲的鐵則，但所唱的歌詞太低級，劇情也是勉強亂湊，所演出的不是神仙之術，便是通姦害夫等等，內容侷於空洞妄想，其禍害比連環圖畫猶有過之。

官方大力推動歌仔戲改良的成效，畢竟不敵民間自由演出的風氣，胡撇仔戲依舊盛行。

就在官方不斷倡導劇本改良的同時，由陳澄三先生所領導的「拱樂社」，可以說是當時完全依照劇本演出的重要劇團。陳澄三先生之所以改變以往幕表戲的演出方式，乃是為了彌補演員本身的缺憾[49]，但沒想到卻因此造成屏東林仔邊戲院演出的成功。從此他所屬的劇團都是以四萬元一本的高價請專家編寫[50]，也因為演出更專業化，「拱樂社」成為歌仔戲顛峰時期的巨擘。

內台歌仔戲的蓬勃景象，一直持續到電影台語片風行、電視歌仔戲開播，才逐漸沒落。由於演出歌仔戲的戲館，陸續改裝為播放電影的電影院，家庭中擁有電視機的比例逐漸增加，在傳播媒體日益精良的衝擊下，內台歌仔戲的觀眾逐漸流失，大部分的內台戲班只好轉向野台謀生或者與各地衝州撞府的賣藥仔團合

· 「拱樂社少女歌劇團」曾
　經是歌仔戲巔峰時期的巨擘

107

作。另外有些劇團在謀生不易的情形下，為求生存，甚至轉向喪葬方面發展，而演出「五子哭墓」[51]。至一九六〇年，各地方登記有案之營業劇團銳減，稍有名聲的演員都轉向影界，少部分演員被民營電台或廠商網羅，編劇人才又多投靠

·一九六〇年代，野台戲逐漸朝向廟會節慶演出／楊蓮福提供

影劇界或改行，造成演出內容質劣，而苟延殘喘的內台劇團又得向戲院老闆借貸，經營不良的劇團也就只能自行解散[52]。

　　野台歌仔戲的表演猶延續內台風格，演出大量的「胡撇仔戲」，只是逐漸朝向廟會節慶的演出生態，也讓野台歌仔戲的演出內容不如內台時期來得精彩。而與賣藥團合作時，歌仔戲不過是賣藥仔團賣藥時的串場節目，通常於鄉間空地或廟埕，以落地掃的演出方式，將內台戲的劇目拆解為三段於一晚演出，藉以吸引觀眾，招徠人潮，達到商品販售之目的[53]。至於轉向喪葬方面發展，而演出「五子哭墓」的歌仔戲，不過是藝人為了求生存，而不得不將內台時期所習得的哭調唱腔加以發揮罷了。

　　根據統計，一九六四年內台戲只剩下百餘團，而外台歌仔戲則增加至三百餘團[54]，此後內台歌仔戲一蹶不振，從此絕跡。日治時期的二〇年代中葉至三〇年代初期，以及光復後的五〇年代這兩個時段，是歌仔戲內台演出最興盛的兩個時期。

〔注釋〕

① 歌仔戲傳入閩南的時間與事件，歷來有「一九二八年」與「一九一八年」之爭，有關這兩派說法之爭議與問題，楊馥菱於其《台閩歌仔戲之比較研究》（台北：學海出版，二〇〇一年十二月）第二章第一節〈歌仔戲流入福建與傳播〉已有深入的分析。

② 見陳耕、曾學文合著之《歌仔戲史》，北京：光明日報出版，一九九七年，頁一〇七。

③ 參考《中國戲曲志・福建卷》〈班社與劇團〉「雙珠鳳」條（中國戲曲志編輯委員會，北京：文化藝術出版社出版，一九九三年，頁四七四）以及〈歌仔戲班「雙珠鳳」的採訪資料〉（《歌仔戲資料匯編》，北京：光明日報出版社出版，一九九七年，頁一二六至一三〇）。

④ 「新女班」原爲小梨園戲班。一九二一年同安人陳目朝收買一批女童在廈門從事南曲清唱。隔年，陳目朝再雇聘一批藝員，組成小梨園戲班。因藝員全是女性，故取名新女班。班址在廈門阿仔墘。見《中國戲曲志・福建卷》〈班社與劇團〉「新女班」條，頁四七四至四七五。

⑤ 見日治時期小說家張文環於其小說〈閹雞〉中，對於大正十三年（1924）臺灣歌仔戲演出情形的描述。〈閹雞〉原以日文寫成，後由鍾肇政翻譯成中文。於一九四二年六月十七日原載於《臺灣文學》第二卷第三號。現收錄於施淑所編《日據時代臺灣小說選》，台北：前衛出版社出版，一九九二年。

⑥ 參考陳耕、曾學文，《百年坎坷歌仔戲》，台北：幼獅出版社出版，一九九五年，頁八五。

⑦ 見〈賽月金訪談錄〉《歌仔戲資料匯編》，北京：光明日報出版社出版，一九九七年，頁一六七至一六九。又《歌仔戲史》引用此一資料時，將「玉蘭社」至廈門演出時間提前為一九二六年（頁一〇九）。

⑧ 業餘歌仔社於迎神賽會所進行的踩街活動，廈門人稱之為出陣。如祭祀保生大帝，掛香踩街，常妝扮《鄭元和》故事中的人物。一人扮鄭元和，身穿乞丐衣，一人扮李亞仙，其餘扮李婆和眾乞丐，樂隊則跟隨在後。像當年自組「和鳴社」有十多年的白水仙（1904）老藝人，即曾扮飾鄭元和騎馬踩街。而除了他，當時還有孫烏鎮、曾螺仔等人組成業餘歌仔社。見羅時芳〈近百年廈門「歌仔」的發展情況〉一文，收錄於《閩台民間藝術散論》，廈門：鷺江出版社出版，一九九一年。

⑨ 邵江海先後曾加入「亦樂得」、「亦樂軒」歌仔戲館學歌仔戲，並拜臺灣藝人溫紅涂和「雞鼻先」為師。同④，〈傳記〉「邵江海」條。

⑩ 同④，「霓生社」條，頁四七一至四七二。

⑪ 同②，頁一一二。而邵江海〈薌劇史話〉中貌師作卯師，王淵倍作倍師。

⑫ 海澄浮宮后保社竹馬戲「寶德春」的藝人戴龍發，曾跑到廈門，向「新女班」學習歌仔戲，然後回去傳授《烏盆記》。見邵江海〈薌劇史話〉《緬懷薌劇一代宗師邵江海》，福建省藝術研究所、漳州市文化局、漳州市戲劇家協會編，一九九五年，頁七五。邵江海〈薌劇史話〉該文原載於一九七九年中國人民政治協商會議漳州市委員會文史資料研究委員會所編的《漳州文史資料選輯》第一輯。

⑬ 所謂「七縣歌仔，五縣曲仔」意指漳州縣流行唱歌仔，泉州縣流行唱南曲。解放前漳州市統轄七縣，泉州市統轄五縣，因而以七縣代稱漳州，以五縣代稱泉州。

⑭ 根據漳州人曹國鵬先生所言，漳州在歌仔戲未傳入之前盛行北管戲與京戲。筆者於一九九九年十月十二日訪問曹先生。

⑮ 此一說法爲漳州歌仔戲老藝人林惠成先生，於一九九五年廈門市臺灣藝術研究所召開的座談會上所提供。見陳耕〈閩南歌仔戲早期歷史中兩個有爭議的問題〉，收錄於《海兩岸歌仔戲學術研討會論文集》，台北：行政院文化建設委員會出版，一九九六年。

⑯ 見黃石鈞、陳志亮《臺灣歌仔戲薌劇音樂》之〈薌劇源流〉，龍溪地區行政公署文化局編，一九八〇年，頁十二。

⑰ 同⑫，頁七五。

⑱ 以上參考沈惠如〈論臺灣歌仔戲與新加坡的交流〉一文，收錄於《臺灣新加坡歌仔戲的發展與交流研討會論文集》，台北：文建會，一九九八年。

⑲ 同⑪，頁一二二。

⑳ 參考楊金星〈新加坡的福建戲〉，《南大中國語文學報》第二期。

㉑ 一九三二年歌仔戲班「得樂社」將當時一椿男女殉情的社會新聞編成《運河奇案》，而於台南市演出。

㉒ 日本政府治理臺灣的五十年，所採取的同化步驟可分爲三個時期：一八九五至一九一八年爲第一個時期，此時抗日風潮四起，日本政府除了制止一切抗日行動外，完全採取「安撫政策」；一九一八至一九三七年爲第二個時期，此時日本國勢增強，臺灣人民因時代與社會變遷，加上教育普及，因而民智大開，日本政府轉政策爲同化

方式，高唱「內台一如」；一九三七至一九四五年爲第三個時期，太平洋戰爭爆發，日本政府爲促使臺灣人民全力支持戰爭，在臺灣大力推行「皇民化運動」。參考《臺灣史》第八章〈日據時期之臺灣〉臺灣省文獻會出版，一九七七年。

㉓ 參考天下編輯著《發現臺灣》（下），台北：天下雜誌出版，一九九二年二月，頁四一六至四一七。

㉔ 見呂福祿口述，徐亞湘編著《長嘯──舞台福祿》，台北：博揚出版，二○○一年五月，頁五八。

㉕ 參考吳紹蜜、王佩迪《蕭守梨生命史》，台北：國立傳統藝術中心籌備處出版，一九九九年；邱婷《明華園－臺灣戲劇世家》，台北：獨家出版，一九九五年十二月，頁三八至三九。

㉖ 同⑲，頁一二七至一二八。

㉗ 參考紀慧玲《廖瓊枝：凍水牡丹》，台北：時報出版，一九九九年九月，頁八八。又「胡撇仔戲」係翻自外來語，「胡撇仔」閩南音近 OPERA，義取其胡天胡地，胡來一氣的演出。

㉘ 曾任台視歌仔戲導演的陳聰明先生在民國三十八年時即爲歌仔戲演員，他認爲民國三十八年前後是歌仔戲的黃金時期，當時約有三百多團在全省各地上演。見王禎和〈歌仔戲仍是尚未定型的地方戲－訪問陳聰明導演〉，《臺灣電視週刊》第七四二期，一九七六年十二月。

㉙ 參考邱婷《明華園：臺灣戲劇世家》，台北：獨家出版，一九九五年十二月，頁五四。

㉚ 見王禎和〈歌仔戲仍是尚未定型的地方戲──訪問陳聰明導演〉，《臺灣電視週刊》第七四二期，一九七六年十二月。

㉛ 參考林鋒雄〈歌仔戲在臺灣地區的文化地位〉，收錄於《中國戲劇史論稿》，台北：國家出版社出版，一九九五年，頁二五一。

㉜ 參考劉美菁《由劇團看高雄市歌仔戲之過去、現在與未來》，台北：學海出版社出版，二〇〇〇年，頁四〇。

㉝ 同㉔，頁八八。

㉞ 當時「中華興班」即是一個歌仔戲與京劇兼演之戲班，而呂福祿的父親呂建亭在「復興社」中即擔綱京劇演出中的重要角色。同㉔，頁八八至八九。

㉟ 根據一九五二年九月《臺灣地方戲劇月刊》第一卷第二期，頁十五，劇團介紹欄，「麥寮拱樂社」條的記載：「該社舞台上之設備最值得注意，有立體之布景與逼真活動走景，一般通稱的機關變景，使觀眾恍如置身電影戲院，所看到的盡是實景。且電光配置，映照得宜，增加演劇效果不小。」

㊱ 同㉔，頁九二。

㊲ 見陳國嘉〈明華園經營策略之探討〉一文，收錄於《海峽兩岸歌仔戲學術研討會論文集》，台北：文建會出版，一九九六年六月。

㊳ 根據廖瓊枝女士的說法，內台歌仔戲所演唱的流行歌曲不若現今野台歌仔戲多，而且依劇中人物形象而有使用上的嚴格區別，比方【白牡丹】限定未出閣的青春女子方可演唱，若扮演已出嫁的婦女則不可演唱。見邱秋惠《野台歌仔戲演員與觀眾的交流》，台北：文化大學藝術研究所碩士論文，一九九八年。

㊴ 同㉚。

㊵ 根據內台時期演員廖瓊枝女士的回憶。見紀慧玲《廖瓊枝：凍水牡丹》，台北：時報出版社出版，一九九九年，頁一三三。

㊶ 有關「都馬班」來台的經過與對臺灣歌仔戲之影響，參見劉南芳〈都馬班來台始末〉《漢學研究》第八卷第一期，一九九〇年六月。

㊷ 同㉚。

㊸ 參考呂訴上《臺灣電影戲劇史》，台北：銀華出版社出版，一九六一年，頁二六九至二八一。

㊹ 同㊸，頁二六九至二八一、五〇五至五三五。

㊺ 根據一九五四年七月二十五日《聯合報》三版所載，一九五四年八月九日將於台南舉行為期兩週的歌仔戲團講習活動，其受訓內容即是如此。

㊻ 見一九五四年十二月十二日《聯合報》刊載張有為〈歌仔戲的觀感〉一文。

㊼ 見余泉〈觀地方戲劇比賽有感〉，《聯合報》藝文天地，一九五四年十二月十七日。

㊽ 見《聯合報》藝文天地〈向臺灣地方戲劇界進一言〉一文，一九五五年十二月五日。

㊾ 「拱樂社」劇團中的幾名要角，以「錦玉己」為首相偕離去，另組「錦玉己歌劇團」。遭此打擊的陳澄三，無奈之下便將陳守敬為他編寫的第一個劇本，由原來飾演奴婢的小角色擔綱重新排練。見〈麥寮拱樂社的研究〉《臺灣戲劇中心研究規畫報告》，台北：行政院文化建設委員會印行，一九八八年四月，頁三七九至四二〇。

㊿ 「拱樂社」先後邀請陳守敬、蕭水金、葉海、陳雲川、李玉書、廖和春、陳金樹、王啓明、鄧火煙、陳仰光、張淵福、林福成、春光淵、林水成、高宜三、陳小銘、翁維鈞等人編寫劇本。其中大多是演員出身，也有些原為排戲先生。

○51 「五子哭墓」為喪葬陣頭的表演之一種，近似於歌仔戲的表演方式。「五子哭墓」出現在喪葬場合是一九六四年的事，當時電視方興，歌仔戲劇團生意日漸清淡，一些劇團老闆遂往喪葬方面發展，據說創始人為台南縣佳里鎮「丹鳳社劇團」的團主陳炎（另說發源地在台南縣柳營）。延續至今仍有「五子哭墓」的演出，現今較出名的是新營市長春街的「蔡淑芬團」。參考黃文博《跟著香陣走：臺灣藝陣傳奇續卷》，台北：台原出版社出版，一九九一年，頁九六至九七。

○52 參考葉龍彥，《春花夢露──正宗台語電影興衰錄》台北：博揚文化出版，一九九九年九月，頁二四六。

○53 有關歌仔戲團改與賣藥團合作的詳細內容與演出方式，可參考劉秀庭《『賣藥團』──一個另類歌仔戲班的研究》，台北：國立藝術學院傳統藝術研究所碩士論文，一九九九年六月。

○54 見陳世慶〈國劇在臺的消長與地方戲的發展〉，《臺灣文藝》第十五卷第一期，一九六四年。

第五章　臺灣歌仔戲的轉型

壹、廣播歌仔戲

貳、電影歌仔戲

參、電視歌仔戲

傳統的戲曲

嶄新的內容

第五章　臺灣歌仔戲的轉型

壹、廣播歌仔戲

　　廣播歌仔戲是屬於廣播劇之一。臺灣的台語廣播劇開始於一九四二年十月，當時的台北放送局，首次播出由呂訴上編導，以太平洋戰爭為題材的《宣戰佈告》。歌仔戲走入廣播界則是一九五四～一九五五年間。歌仔戲之所以走入廣播界，與當時收音機的普遍以及台語、古裝電影興起後，內台歌仔戲漸漸被逐出戲院的生態有著絕大的關係。廣播歌仔戲剛開始先作內台錄音，再由電台播放，但是因為音效不佳，便改由電台自行成立廣播歌仔戲團，通常電台會與歌仔戲劇團採取契約方式合作，直接在錄音間邊唱邊錄。

　　廣播歌仔戲團雖然號稱為「團」，實際上成員並不多，演員至多五、六位，文武場早期只有一支主旋律大廣絃，甚至沒有武

· 正聲「天馬歌劇團」女演員，日後多位成為歌仔戲重要演員／翻拍自《海峽兩岸歌仔戲創作研討會論文集》

場，被稱作「民謠式」的唱法。後來才慢慢加入鑼鼓、月琴、吹管樂器，甚至薩克斯風、黑管（黑嗹仔，也就是豎笛）。早期錄音間很狹窄，僅三、四坪而已；後來才有十坪大小的規模，擠得下的演員和文武場才多一些[1]。當時先後播出歌仔戲的電台有民本、中廣、警察、中華、正聲等，其中中華電台是首先做出名聲的電台，當時演員有廖瓊枝、葉金蘭、阿鳳仔姨、王金蓮（阿免仔姨）、陳阿珠、林鳳枝等，前四位出身內台戲班，後兩位是賣藥團起家。

　　一九六〇年廣播歌仔戲相當興盛，民生電台的「金龍歌劇團」、民本電台的「九龍歌劇團」以及正聲的「天馬歌劇團」皆是當時相當受歡迎的劇團。其中，成立於一九六二年的正聲「天馬歌劇團」，更是將廣播歌仔戲推向顛峰。歌仔戲名小生楊麗花女士早期即是該團的演員，當時楊麗花與小麗雲搭檔演出的《薛丁山》一劇，曾造成不小轟動[2]。廣播歌仔戲流行之際，從北到南，各電台幾乎都有歌仔戲節目，製作人號召演員組成劇團，每天在電

· 廣播歌仔戲時期的王金櫻／河洛歌子戲團提供

· 廣播電台裡的演唱磨練，使廖瓊枝女士打下「鐵嗓子」的唱腔基礎／宜蘭縣立文化中心台灣戲劇館提供，陳進傳攝影

119

台錄唱歌仔戲。當今眾所周知的歌仔戲演員除楊麗花之外，廖瓊枝、王金櫻、翠娥，都是唱電台廣播歌仔戲起家。廖瓊枝先後在台北中華電台、民生電台演唱，王金櫻曾在嘉義公益台（正聲嘉義台）演唱，翠娥則是在台中農民廣播電台（也是正聲系統，正聲台中台）起家。

　　廣播歌仔戲所唱的戲碼與內外台差不多，大多拿當年出名的戲碼來演唱，《陳三五娘》、《山伯英台》、《呂蒙正》、《什細記》、《金姑趕羊》、《李三娘汲水》、《大舜耕田》等戲，也有《望鄉之夜》、《雨打芭蕉》、《里見八犬傳》等胡撇仔戲[3]。而演出時並無劇本可研讀，依舊沿襲內外台戲的習慣，由講戲先生先說明故事情節梗概，再由演員自行發揮，也因此作戲功夫的「腹內」是相當重要。有時一人需扮飾多重角色，因而演員對於各種不同類型人物的「聲口」，又需有不同著墨揣擬。像曾於廣播歌仔戲紅極一時的黑貓雲（本名許麗燕），即是因為能夠編唱豐富的劇情，又同時可以演唱各種不同類型人物而著稱[4]。也由於廣播歌仔戲是透過優美唱腔，以及感性的口白而直接扣人心弦，因此演員不需有身段做表，而全心在聽覺上下功夫，因此對於演員的唱腔磨練，是相當有助益的。加上電台是唱現場的，講究聲音品質及即興能力，不能 NG 重來，對演員的唱念實力是很現實的考驗。像歌仔戲名旦廖瓊枝女士，曾先後在「中華」、「中廣」之「汪思明廣播劇團」播唱歌仔戲，即認為她的唱腔，是在廣播歌仔戲時期打下基礎的。

　　正當廣播歌仔戲如日中天之際，播出時間相對延長許多，以往的曲調不敷使用，大量曲調便隨之產生，並從流行歌曲中吸收具有起承轉合的七言四句型曲式。此類曲調來自三方面：（一）

閩南語流行歌曲，如【人道】、【母子鳥】、【夜雨打情梅】、【運河悲喜曲】、【三生有幸】、【艋舺雨】、【五月花】等；（二）國語流行歌曲，如【相思苦】、【茶山姑娘】、【西廂記】等；（三）歌仔戲樂師自創編作的新調，如【豐原調】、【更鼓反】、【人蛇姻緣】、【西工調】、【中廣調】、【送君別】、【深宮怨】等⑤。爲順應時代潮流，在唱腔中引進了流行歌曲，即便是專爲歌仔戲編作的新創曲調，亦偏向流行歌曲的風格。不過這些曲調除了豐富廣播歌仔戲的內涵之外，無形中也爲歌仔戲添加了許多新的生命，藝人們通稱這些與傳統歌謠不同的曲調爲「新調」或「變調」。這股廣播歌仔戲熱一直持續至電視歌仔戲竄起才走下坡，終至絕跡。

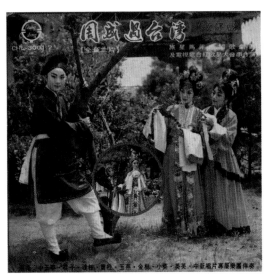

· 歌仔戲唱片〈周成過
台灣〉／江武昌提供

貳、電影歌仔戲

　　臺灣電影歌仔戲興起於一九五○年代。當時歌仔戲之所以走入大螢幕，是在內、外機緣下促成的。就內在機緣而言，一方面是受到廈語片競爭的直接刺激⑥，另一方面是歌仔戲劇團在找尋新的商機⑦；就外在機緣而言，一方面是觀眾渴望母語電影的出現，另一方面是本省電影人才躍躍欲試⑧。

　　第一部電影歌仔戲始於一九五五年，由「都馬劇團」所拍攝的《六才子西廂記》。「都馬劇團」團長葉盛福有鑑於電影此一新興媒體的潛力，興起了拍電影的念頭。早在一九四九年他就曾請教過上海影星龔稼農有關電影拍片的技術問題，後來因為電檢局配合政府提倡國語，不准他們拍台語片而作罷。等到一九五四年葉盛福見到香港來的廈語片在台改稱台語片即可上映，且受到觀眾歡迎，他也開始嘗試將歌仔戲拍成電影。當時他投資買下一架十六釐米攝影機和幾萬呎的膠卷，自己負責監製和編劇，並聘請曾在日本帝國影劇學校修業的邵羅輝為導演，廖良福擔任攝

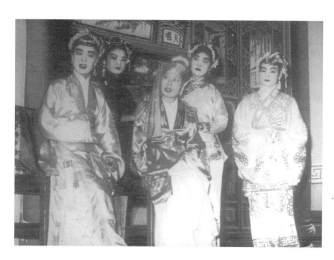

· 「都馬劇團」拍攝之《六才子西廂記》劇照／江武昌提供

影，每天晚上演完戲便在台上搭布景開拍，並利用劇團到外地演出的機會拍攝外景部分。於是自一九五四年十二月起，以筱明珠、李美燕、陳麗玉等「都馬劇團」的演員為班底，一邊四處演出，一邊搭景、找景拍電影。當時整個拍攝過程是這樣的：

　　……每天晚上演完戲，就在台上搭布景開拍，一方面又盡量利用劇團的流動演出，到某一個地方，就在某一個地方找取適合劇情需要的實景拍製，每當拍好一段，又臨時搭起黑房來洗印，而且錄音機和洗印機的設備都是自己製造的……拍拍停停，到今年三月底居然已經全部殺青……⑨

　　從一九五四年十二月十七日在台北關渡開拍，直到一九五五年三月全部殺青。一九五五年六月二十三日，《六才子西廂記》終於在萬華大觀戲院首映，成為臺灣攝製的第一部台語片。但由於該片克難完成，很多技術問題無法解決，燈光不足，畫面模糊，影像和聲音搭配不良等缺失⑩，致使這次的播映徹底失敗。後來《六才子西廂記》也曾到其他城市放映，但是各地觀眾抱著期待慕名的心情而來，結果卻大失所望，造成了「都馬劇團」的反宣傳⑪。

　　《六才子西廂記》雖然失敗，不過卻影響了當時經常前來觀摩拍攝的陳澄三先生。陳澄三在參觀過《六才子西廂記》的拍片現場之後，便邀請曾經於日本學過電影，又有連鎖劇經驗的何基明導演，在台中醉月樓商談拍電影的事宜。最後決定以「拱樂社」為班底，投入五十萬元，拍攝三十五釐米的《薛平貴與王寶釧》。「拱樂社」旗下的劉梅英飾演薛平貴、吳碧玉飾演王寶釧、許金菊飾演代戰公主。《薛平貴與王寶釧》在南投的內埔戲院開拍，有了《六才子西廂記》的前車之鑑，拍片時盡量以出外景來

彌補燈光設備的不足，所出外景包括草屯、南浦和霧峰一帶爲主。爲追求品質，光拍攝錄影就花去四十個工作天，再加上前製與後製作業，《薛平貴與王寶釧》總共歷時五個月才完成，由成功影業社發行。一九五六年一月四日，《薛平貴與王寶釧》在台北的中央、大觀戲院首映。演出當天爲宣傳造勢，「拱樂社」全體團員比照劇團彩街形式，妝扮整齊，吹打著西樂，分乘兩台小包車遊行台北市街。該片雖爲黑白片，但推出後造成空前的成功，不僅大觀戲院的窗戶被擠破了，一月五日西門町的美都麗戲院也加入放映一天，一月九日明星戲院更聯映兩天。華興電影製片廠（何基明在台中創立）、麥寮「拱樂社」及成功影業社（在台北）登報銘謝大爆滿，寶銀社劇團、明星布景畫社、民雄繡莊等歌仔戲相關企業，也登報慶祝《薛平貴與王寶釧》連日客滿的啓事。當時，全省淨收入新台幣一百二十萬元，超過成本兩倍以上，還掀起了拍片熱潮。這在國產片正不景氣的當時，可是相當難得的盛事。而《薛平貴與王寶釧》所引發的效應，使得《薛平貴與王寶釧》的續集及第三集，在短時間之內，接二連三的上檔。

　　《薛平貴與王寶釧》之所以會造成轟動，台語片製片戴傳李先生、李泉溪先生以及何基明導演皆認爲最主要的因素在於語言。因爲台語是臺灣大多數人溝通的語言，台語片較國語片、廈語片、粵語片更能親近人民，因而大受歡迎[12]。

　　有鑑於拱樂社拍片的成功，許多歌仔戲班也躍躍欲試，跟著一窩蜂的拍起歌仔戲電影。朱金塗的華臺園、汪思明劇團、林塗聲的新南光歌劇團、賴坤煌的國光劇團、清華桂的日月園歌劇團、蔡秋林的美都歌劇團、鄭陽陽的寶金玉歌劇團、林錦川的南

台少女歌劇團等，都立刻跟進拍起歌仔戲電影，而這些劇團也成為舞台、電影「兩棲歌仔戲團」⑬。其中蔡秋林的美都歌劇團是繼《薛平貴與王寶釧》之後第一個開拍電影歌仔戲的劇團，其《范蠡與西施》同樣請出何基明導演執導，而為了標榜歌仔戲的特色，還特地在拍攝地點——台中中山堂，搭設彩樓，以加強戲曲風味。

·早期歌仔戲女演員／楊蓮福提供

一九五五年至一九五九年影片出品量大幅上升，這段時期是電影歌仔戲的黃金時代，無論外行或內行，也都跟著拍起台語影片。不管懂不懂電影，只要找到戲院投資，或戲院、劇團找到會拍電影的導演，就能完成一部片子，許多電影在兩三萬元下就可開拍，稍重視品質者每部則在三十萬元左右。而一些歌仔戲團眼見戲院紛紛改播台語片，本身卻沒有能力投入電影行業，為求生存，只好開始往海外發展。一九五七年正月開始，歌仔戲團一窩蜂申請赴菲律賓演出，並找來有實力的僑領，向當時的駐菲大使陳之邁施壓，使得大批歌仔戲團趕上這波熱潮出國表演⑭。

一九六〇至一九六一年間，電影歌仔戲出現第一次的低潮。業者與劇團經營者開始思考如何突破現狀以繼續經營。在成本考量之下，為求精確的控制生產、市場，劇團開始與影業社合作。其合作關係為電影公司承租某鄉下戲院的檔期作為臨時片廠，再以「綁戲班」的方式包下某劇團⑮，合作拍攝一至數部歌仔戲電

影。當時的中部製片中心「霧峰片廠」，即是天華影業社的周天素、台聯有限公司的賴國材以及大來有限公司的鄭錦洲，在霧峰長時間租下文化戲院，做為攝影棚的拍片場地。他們以李泉溪為主要導演，和新南光、日月園、賽金寶等劇團合作，大量生產歌仔戲電影，大約是兩個月內便完成三部電影，締造出電影歌仔戲的第二段黃金時期。不過由於拍片量大，幾乎把歌仔戲的題材都拍完了，為了留住觀眾群，電影公司除了繼續將歌仔戲的傳統戲搬上銀幕（主要以新南光的《薛丁山》、《狄青》系列和日月園的《孫龐》系列），也拍攝像新南光的《阿里巴巴四十大盜》和日月園的《一千零一夜》、《新天方夜譚》這類融合西方民間傳奇故事的新編戲碼⑯。當大多數劇團選擇與影業社合作，以節省成本資源之際，由蔡秋林主持的美都劇團則宣告解散，並成立美都影業社獨立製片並發行電影，可說是參與台語歌仔戲劇團中唯一真正轉行的例子。當時蔡秋林因看好電影市場的前景，而投入資本，選在中影台中片廠拍片，由於重要的編、導、演皆是劇團班底，不假外求，省卻很多開銷，兩年之內便開拍了八部黑白片和三部彩色⑰片。其中彩色片因國內尚無技術沖洗，需送往英國，其中承擔的風險與耗費的時間皆難預料，可見蔡秋林投入電影行業的決心。

回顧電影歌仔戲的兩段黃金歲月，第一階段「都馬劇團」、「拱樂社」和「美都劇團」拍片的時候，由於歌仔戲的景氣還很不錯，為了固本，大多維持內台的戲路，利用晚間沒有演出的時間才拍片。到了第二階段，內台景氣已大不如前，劇團受雇於製片公司，必須暫停其他演出，全體演職員集中住在片廠，專心的拍電影。拍片期間，團主可以從電影公司拿到一檔十餘萬元的演

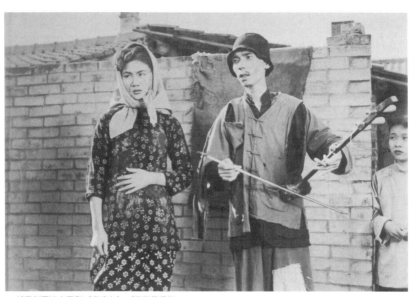

· 都馬劇團演出電影《麻瘋女》／江武昌提供

出費，再按演員身價付予薪資。從其發展生態看來，前期與後期最大的不同在於，前期的電影歌仔戲多由劇團出資金，由自己班底的演員擔任演出；到了後期的電影歌仔戲，劇團退居演出的身分，整個電影的主導權歸於電影業者所有[18]。

　　電影歌仔戲之所以在當時會受到觀眾如此的喜愛，和電影媒體有極大關係。因為電影鏡頭逼真，外景自然，動作故事化，往往舞台上要連演兩個星期的故事，在電影院裡只需花兩個小時就可結束。只花一次票價就有如此多的享受，電影歌仔戲因而招徠了許多內台歌仔戲的觀眾，而不少劇團見有利可圖，也就成為兩棲歌仔戲劇團，綁戲時拍電影歌仔戲，無片約時也可以於內台演出。但是隨著電視歌仔戲的出現與普及，造成戲院生意的蕭條，

虧損累累的戲院被迫關門，電影歌仔戲逐漸沒落。一九六六年左右，新南光、日月園這兩個拍過最多歌仔戲電影的劇團先後解散，此後電影歌仔戲也走入歷史。雖然一九八〇、八一年，歐亞及第一兩家電影公司邀來楊麗花與其「台視聯合歌劇團」拍攝《鄭元和與李亞仙》、《陳三五娘》兩部電影[19]，試圖以電視明星的魅力挽回電影歌仔戲市場，但仍舊抵不過多樣新興娛樂的力量，僅能曇花一現。

參、電視歌仔戲

至於電視歌仔戲的產生，始於一九六二年十月台視首先開播電視歌仔戲。當時擔任閩南語廣播促進會理事長的王明山先生，籌組專門製作台語節目的「台語電視節目中心」，在每週二晚間九點十五分至九點四十分，推出由廖瓊枝飾演白素貞、何鳳珠扮演小青的連台本戲《雷峰塔》[20]。同年，台視又推出《訓商輅》、《山伯英台》、《乾隆皇與香妃》歌仔戲節目。當時電視歌仔戲採「實況錄製」的作業方式，只不過將舞台搬移到室內的攝影棚，演員必須配合播映的字幕當場演出。不過由於電視開播一切因陋就簡，當時台視僅有兩架黑白電視攝影機及一座七十多坪的的攝影棚；而全國電視機總數也不過四千四百台，反倒是收音機才是家家必備娛樂品。電視歌仔戲普及的層面相當有限，因而一開始播出時，尚未敵過廣播歌仔戲的盛況。

之後由於所推出之歌仔戲節目日漸受到觀眾喜愛，台視見有市場利潤，便開始開闢不同的演出時段，因而吸引了更多劇團進駐螢光幕，像「正聲天馬歌劇團」、「雷虎廣播劇團」、「友聯

廣播劇團」、「聯通廣播歌劇團」與「金鳳凰廣播劇團」等廣播歌仔戲劇團便紛紛轉入電視演出。

一九六四年七月，台視於每週二晚間播出《朱洪武》，由王明山製作，「雷虎廣播劇團」李好味、筱寶釵、筱寶鸞、曾玉子、麗英等演出，推出後口碑不錯。繼而一九六五年「雷虎廣播劇團」又推出《粉妝樓》，並與「友聯廣播劇團」所製作的《貂嬋》交替播出。《貂嬋》一劇由陳劍雲編導，徐正芬、小明明主演，播出後大受歡迎，於是台視另闢週五晚間時段，安排「友聯廣播劇團」製作歌仔戲節目。一九六六年台視應中南部觀眾的要求，將每週四中午的「時代之歌」節目改播歌仔戲，而擔任歌仔戲製作的，計有四個單位試演角逐[21]。當時「聯通廣播歌劇團」推出的《精忠報國》一劇，由曹耿星製作，陳青海、石文戶編劇，陳聰明策畫，楊麗花、小鳳仙、翠娥、吳梅芳等擔任演出，最後以最優異成績獲得週四中午時段的播出權。此後台視的歌仔戲分別由「雷虎廣播劇團」、「友聯廣播劇團」、「聯通廣播歌劇團」各領製作人才與所屬演員，在台視分庭抗禮。之後楊麗花在「聯通廣播歌劇團」的安排下，正式演出第一齣電視歌仔戲《雷峰塔》，飾演許仙。不久又推出《狀元及第》，飾演王玉林一角，再推出《王寶釧》扮飾薛平貴，從此走紅於電視歌仔戲園地。隨著楊麗花的走紅，電視歌仔戲也推上了第一個高峰。楊麗花出身於宜蘭，未進入電視歌仔戲之前，曾是「宜春園歌劇團」和正聲廣播電台「天馬歌劇團」的演員。楊麗花由內台歌仔戲而廣播歌仔戲，再跨入電視歌仔戲，憑著個人獨特的魅力、俊美的扮相及優異的唱做，成為歌仔戲當紅小生，迄今三十多年[22]。

當時台視的歌仔戲節目雖仍是黑白畫面[23]，並以現場舞台劇

· 楊麗花／江武昌提供　　　　· 六歲時的楊麗花與母親／出自《楊麗花她的傳奇演藝生涯》

方式播出，一切尚在發展初期。不過觀眾熱愛的程度卻是與日俱增，電視歌仔戲團也由原先的一、二團增至四、五團，並且分別於白天、夜晚不同時段播出。根據《電視週刊》的記錄，一九六二年台視所播放的電視歌仔戲節目共有四齣，但到了一九六六年增至三十三齣，一九六七年更達到三十八齣[24]，可見觀眾喜愛電視歌仔戲的程度。從台視開播到一九六九年中視開播歌仔戲以前，可稱為電視歌仔戲的初期階段。

一九六九年中視開播，歌仔戲開始進入了競爭時期。有鑑於歌仔戲受到歡迎的情形，中視招募了「中視歌劇團」、「正聲寶島歌劇團」、「金風歌劇團」、「拱樂社歌劇團」四個劇團，首先推出以連續劇方式播出的歌仔戲。「中視歌劇團」推出由柳青

· 楊麗花歌仔戲《洛神》首開方言節目一小時，並進入
晚間八點黃金時段演出的首例／麗花傳播公司提供

・一九六九年,「中視歌劇團」記者會,當時的重要演員
為柳青、王金櫻、林美照、黃香蓮/河洛歌子戲團提供

・中視開播,第一檔歌仔戲由
柳青與王金櫻合演《三笑姻
緣》/河洛歌子戲團提供

與王金櫻主演的《三笑姻緣》;「正聲寶島歌劇團」推出由小明
明、吳豔秋、洪秀玉與洪秀美主演的《洛神》;「金風歌劇團」
推出由葉青、林美照與林夢梅主演的《花田錯》;「拱樂社歌劇
團」推出由筱來於、許秀年與何鳳珠主演的《天倫夢覺》。各劇
團一檔戲以一周為單位,每個劇團各播一周,每周播出六集,每
集一小時,且有部分以錄影方式製作,並安排在中午播出。台視
有鑑於中視來勢洶洶的團隊,為了與之抗衡,便將「正聲天馬歌
劇團」、「明明電視歌劇團」、「金鳳凰歌劇團」等劇團組合成
「台視歌仔戲劇團」,請出當時已經走紅的楊麗花擔任團長,並
由台視節目部副理聶寅負責節目策劃,陳純真和巢劍珊負責行政
管理[25]。

　　一九七一年華視開播,亦播出歌仔戲節目,推出第一檔戲為
「瑟霞歌劇團」的《精忠報國》,由廖瓊枝與洪明雪擔綱演出;
第二檔戲為「新麗園歌劇團」的《陳三五娘》,由沈貴花與江琴

· 《花田錯》是葉青第一次演電視、第一次演歌仔戲、以及第一次女扮男裝演小生的作品／葉青歌仔戲團提供

· 早期的許秀年／江武昌提供

主演；第三檔戲為「華夏歌劇團」的《八竅珠》，由林美照主演。此時三家皆播出歌仔戲節目，競爭相當激烈。

就在三台歌仔戲三分天下的同時，黃俊雄布袋戲隨即也在電視上造成轟動，立刻使得歌仔戲觀眾群流失不少[26]。為了挽回頹勢，當時台視節目部副理何貽謀便策劃，兼併三台歌仔戲菁英成為強力隊伍，於是一九七二年夏天成立了「台視聯合歌劇團」，網羅了當時電視歌仔戲的著名演員，包括楊麗花、葉青、柳青、小明明四大小生，以及先後加入的許秀年、王金櫻、青蓉、林美照、黃香蓮、高玉珊、翠娥、洪秀玉等人，至此三家電視台只剩台視有歌仔戲節目。「台視聯合歌劇團」首先推出《七俠五義》，由楊麗花飾展昭，葉青飾白玉堂，立刻大受歡迎，使電視歌仔戲進入最顛峰的狀態。台視趁勢又推出《薛仁貴征東》、《母子會》（1972）、《西漢演義》、

《碧血情天》、《萬花樓》、
《隋唐演義》、《楊家將》（1973）
、《三國演義》、《孟麗君》、
《天賜良緣》、《三千金》（1974）
、《忠孝節義》、《大漢英雄傳》
、《春江萬里情》、《洛神》、
《陸文龍》、《秦雪梅與商琳》
（1975）、《大江風雲錄》、
《龍鳳奇緣》、《綿山恨》（1976）
、《趙匡胤》、《豪傑傳》
（1977）。其中《西漢演義》播
出一百零六集，創下電視歌仔戲
播出時間最久的記錄，《忠孝節
義》亦有一百集的佳績，可見當
時電視歌仔戲受歡迎之一斑，這
段期間也正是電視歌仔戲的黃金
時期。不過，此一統的局面僅維
持了五年，期間由於演員個人忙
於事業無暇專心演出，加上新聞
局對閩南語節目設限，歌仔戲有
每況愈下的趨勢。最後「台視聯
合歌劇團」被迫於一九七七年宣
佈解散，電視歌仔戲遂完全在螢
光幕前消聲匿跡了一年。

一九七九年，電視台又恢復

· 一九七二年，「台視聯合歌劇團」由楊麗
花、葉青合演，造成轟動使電視歌仔戲進
入巔峰的狀態／葉青歌仔戲團

· 葉青參與台視歌仔戲《趙匡胤》的演出／
葉青歌仔戲團提供

・一九七七年「台視聯合歌劇團」至新加坡演出，中持花者為楊麗花／呂福祿提供

・楊麗花於電視歌仔戲《洛神》中扮
　飾曹植的造型／麗花傳播公司提供

・楊麗花的帝王扮相／麗花傳播公
　司提供

歌仔戲節目，首先由台視打破沈默。楊麗花沈寂一年後推出了《俠影秋霜》、《蓮花鐵三郎》、《青山綠水情》，造成觀眾熱烈回應，一改以往中午時段，而於晚間七點播出。推出的新劇目之所以能夠再次吸引觀眾，在於編劇者狄姍有意將歌仔戲的題材內容由傳統的才子佳人，以及悲傷劇情過多的情節，改爲「新潮武俠」的路線[27]。其內容以愛情爲主，兼論武林問題，取消了【哭調】，讓劇情推移更加緊湊，這一波熱潮稱之爲「第一波改良電視歌仔戲」時期。

　　葉青因不得志於台視，轉而投效華視，並於一九八二年成立

· 《瀟湘夜雨》是葉青在華視頻道的第
一齣戲／葉青歌仔戲團提供

· 一九八五年，華視《周公與桃花女》中的鬥法過程，以
電影特技手法拍攝，從此掀起歌仔戲「神話特技」風潮
／葉青歌仔戲團提供

· 改走「神話特技奇情」的《蛇郎君》
創新以往的劇情，以民間傳說或神話
故事為題材，圖為《蛇郎君》之演出
劇照／葉青歌仔戲團提供

· 華視《薛丁山救五美》走的是「復古創新」路
線／葉青歌仔戲團提供

「神仙歌仔戲團」，一連推出《瀟湘夜雨》、《霸橋煙柳》（1982年）、《玉蓮花》、《岳飛》（1983年）等膾炙人口的好戲。一九八五年，狄姍轉爲「華視神仙歌劇團」編劇，所推出的《蛇郎君》，嘗試加入DPE電子特效，創新以往的劇情內容，這是狄姍所謂的「第二波改良電視歌仔戲」時期。有別於第一波的改良，在內容上以民間傳說或神話故事爲主，劇中主角由人間武俠英雄轉爲仙界妖靈精怪，劇中排山倒海的法術成爲另一個吸引觀眾的賣點，因大量使用DPE電子特效，以塑造人物形象，成爲「神話特技奇情」歌仔戲[28]。隔年又推出《周公與桃花女》，結果大爲轟動，於是電視歌仔戲吹起一陣「神話特技」旋風，葉青與狄鶯也因此成爲螢幕情侶的代表。接檔的《描金扇》、《巫山一段雲》也承續該路線，同樣受到觀眾歡迎。一九八六年，「華視神仙歌劇團」推出《薛丁山救五美》，改走「復古創新」路線[29]，於傳統舞台的身段表演中，延續DPE電子特效技巧與快節奏轉場的總體表現。而接檔的《趙匡胤》、《新七俠五義》則大量使用傳統舞台身段的表演方式，神話特效手法則大幅減少，此爲「第三波改良電視歌仔戲」。

在狄姍的創新設計之下，葉青所推出的歌仔戲節目，立刻引起旋風。原本居於華視電視台，由小明明領軍的「華視歌仔戲團」，卻因此被擠到午間檔，不僅收視不敵晚間葉青的「華視神仙歌劇團」節目，還曾因新聞局對閩南語節目播出時間的限制，一度改做國語歌仔戲節目[30]。

中視僅在開播之初的兩年內播出過歌仔戲節目，後來因爲缺乏適當的成員，十餘年來未再播出歌仔戲節目[31]。小明明因在華視未能充分發展，離開華視轉往中視尋求新天地，於一九八四年

推出《李十郎》,可惜未成氣候。而華視午間的空檔時段,便由離開台視自立門戶的李如麟獨佔,所推出的《龍鳳姻緣》、《嘉慶君遊臺灣》、《浪子李三》等戲,造成午間時段的高收視率與廣告佳績,於是華視歌仔戲節目便分爲夜間檔及午間檔,各由葉青及李如麟分別領銜主演。有鑑於華視午間檔歌仔戲所造成的高收視率,台視挾帶著楊麗花的盛名,於一九八六年七月,推出由楊麗花子弟兵所主演的《鐵漢柔情》,不過並未如外界所預料一般地受歡迎。

面對台視、華視歌仔戲的收視攻勢,中視也有意振衰起弊,曾經邀請活躍於野台的「明華園歌劇團」及其他民間歌仔戲團製作歌仔戲節目。不過,由於「明華園歌劇團」無心戀棧螢幕,其他團的表現亦未盡理想,歌仔戲在中視又成爲曇花一現。直到一九八八年,由劉鐘元所領軍的「河洛有限公司」[32],爲中視製作電視歌仔戲節目,先後播出《漢宮怨》、《正德皇帝遊江南》(1988)、《江南四才子》、《釵頭鳳》、《大漢春秋》(1989)、《東漢演義》、《綠珠樓》(1990),吸引不少的觀眾,中視

· 電視歌仔戲演員李如麟的武生造型／麗花傳播公司提供

· 李如麟演出電視歌仔戲,創造高收視率／江武昌提供

· 電視歌仔戲棚內之正式錄影

· 電視歌仔戲外景錄影實況

· 電視歌仔戲棚內排戲情形

· 電視歌仔戲拍攝前演員正在化
妝室化妝（圖為演員洪秀玉）

· 武術指導正在示範武打身段

· 以上圖片由麗花傳播公司提供

· 一九八九年，中視歌仔戲《東漢演義》之宣傳海報

總算扳回些許收視率。由於「河洛歌子戲團」拍完電視歌仔戲《綠珠樓》後，便轉往現代劇場歌仔戲發展，中視請來另起爐灶的黃香蓮，接續歌仔戲節目，一連製作幾檔好戲。先後推出《羅通掃北》（1991）、《大唐風雲錄》（1992）、《寶貝王爺貴千金》（1993）、《逍遙公子》（1995）等電視歌仔戲。

　　總之，九○年代之三台電視歌仔戲市場，分別由所屬名角組團製作，台視有「楊麗花歌仔戲團」、中視有「黃香蓮歌仔戲團」、華視有「葉青歌仔戲團」分別製作演出，各自攻佔市場。

　　一九九四年楊麗花所主演的《洛神》，開啓諸多創舉，包括遠赴國外出景，又動用電視歌仔戲史上最浩大的戰爭場面，並邀請香港影視紅星馮寶寶擔綱正旦，而受到矚目，使得首次躍登八

· 電視歌仔戲《紅塵奇英》殺青片廠

· 楊麗花風流倜儻的小生造型

· 楊麗花在《四季紅》之〈七品巧縣官〉中的造型

· 根據中國古典戲曲《桃花扇》改編的精緻歌仔戲
《秦淮煙雨》，推出以後，頗受觀衆歡迎／葉青歌仔
戲團提供

· 葉青在《伍子胥過昭關》中演出一夜白了髮
的伍子胥／葉青歌仔戲團提供

點檔的歌仔戲節目再創收視高潮。一九九六年「楊麗花歌仔戲團」
製作的《四季紅》，在四個單元中楊麗花本人參與〈亂世情深〉
、〈七品巧縣官〉兩個單元演出。其中〈七品巧縣官〉，即是以
討喜嬉鬧的輕鬆步調來鋪陳劇情，這是爲了要順應歌仔戲播出時
段是在晚餐時間，輕鬆笑料的內容比較符合觀衆用餐的心情。一
九九七年推出《紅塵奇英》，由後進陳亞蘭主演，楊麗花則退居
幕後以純粹製作人身分籌劃製作。

　　葉青自一九九二年起維持一年一檔精緻傳統大戲的製作方
式，改編歷史傳奇與民間故事爲主要訴求。爲講求視覺美感與新

潮，《玉樓春》（1992）中「金蓮舞」的排場，《伍子胥過昭關》
（1993）中一夜白了髮的伍子胥，以及《皇甫少華與孟麗君》
（1994）中與孫翠鳳聯袂演出，都是新嘗試。一九九六年所推出
的《陳三五娘》則是走回傳統路線，在四句聯唸白以及身段作科
上極為講究，廣受好評。

　　黃香蓮則是轉變演出風格，連續以輕鬆詼諧的步調，雜揉神
仙色彩的情節，製作《財神鬧天關》（1996）、《福氣神爺》
（1997）、《臭頭洪武君》（1998），強化角色人物的草根性，彰
顯鄉土趣味與親和力，別樹一幟。

　　近年來媒體的開放與多元化的影響[33]，電視歌仔戲節目已不
像從前受到歡迎，加上閩南語連續劇紛紛攻佔方言節目市場，對
於歌仔戲無異是一大威脅，在廣告商接連看好閩南語連續劇的情
況下，電視歌仔戲的製作愈形困難。幾位電視歌仔戲名角逐漸拓
展其他事業，或朝向現代劇場發展，或專心於其他事業，對於電
視歌仔戲的演出已較無心經營，一九九七年後三台已很少製作電
視歌仔戲節目。二○○○年公視製播由「明霞歌劇團」演出的
《洛神》，二○○一年「河洛歌子戲團」於民視電視台所推出的
舞台劇場版之電視歌仔戲《鳳冠夢》[34]，以及「葉青歌仔戲團」
於公共電視台所推出的《秦淮煙雨》，這些都是電視歌仔戲在螢
光幕上沉寂一段時間後再次出發的難得作品。其中《秦淮煙雨》
係根據中國古典文學《桃花扇》編演，標舉著精緻口號，頗受觀
眾喜愛。

〔注釋〕

① 參考紀慧玲《廖瓊枝：凍水牡丹》，台北：時報出版社出版，一九九九年，頁一五六。

② 楊麗花於一九六五年加入正聲「天馬歌劇團」。有關於其廣播時期之歷程，請參考楊馥菱《楊麗花及其歌仔戲藝術之研究》，台北：東海大學中文研究所碩士論文，一九九七年。

③ 上述劇目為廖瓊枝所憶，見①，頁一五八。

④ 當年製作廣播歌仔戲的劉鐘元先生，稱許黑貓雲編創唱詞口白方面相當具有天賦；又許亞芬表示，母親許麗燕當年演出《三國志》、《孫臏下山》時還曾一人包辦所有角色。參考公共電視《歌仔傳奇》節目第三集之〈尋找黑貓雲〉及〈真情流露、告慰阿母－走近河洛名角許亞芬〉《大舞台》月刊第四十一期，河洛文化事業股份有限公司發行，二〇〇〇年五月。

⑤ 見徐麗紗《臺灣歌仔戲唱曲來源的分類研究》之五〈臺灣光復以後的新調〉，台北：學藝出版社出版，一九九一年，頁三〇三至三三八。

⑥ 廈語片是由廈門、泉州的戲曲從業者於一九四九年移居香港後，利用粵語片設備或結合粵語片、國語片的工作人員所拍攝的廈語電影，其中以古裝戲為多。雖然拍攝的水準不及粵語片，但因語言相通，廈語片在臺灣、東南亞一帶的賣卓越來越廣，竟至供不應求。一九五二年以後，廈語片題材多翻版自粵語戲曲片或改編自民間故事，編導也多是粵語片班底，其間還有少數是將粵語片改配成廈語片。一九四九年臺灣進口了第一部廈語片《雪梅思君》，由錢胡蓮主演。見黃仁〈台語片二十五年的流變與回顧〉《悲情台語片》，台

北：萬象出版社出版，一九九四年，頁四；葉龍彥《春花夢露：正宗台語電影興衰錄》，台北：博揚文化事業有限公司出版，一九九九，頁五九。

⑦ 盧非易於《臺灣電影：政治、經濟、美學》云：「一九五二年，政府推行『改善民俗，節約拜拜』運動，技術性地禁止拜拜與迎神賽會，使歌仔戲賴以生存的外台演出大受影響。可以說，由於管理技術的困難，政府與民間娛樂之間存在著對峙的緊張關係。而同時，歌仔戲團也發現一個新的媒介的可能－電影。它的演出內容如一，不受舞台即興因素影響，易於接受檢查，以滿足管理當局之要求。」據此，盧氏以爲歌仔戲因易於接受當局檢查，故而轉爲拍攝電影。《臺灣電影：政治、經濟、美學》，台北：遠流出版社出版，一九九八年，頁六一。

⑧ 有關當年臺灣觀眾渴望母語電影出現及本省電影人才躍躍欲拍的背景，請參考葉龍彥《春花夢露：正宗台語電影興衰錄》，台北：博揚文化事業有限公司出版，頁五七至五九。

⑨ 見〈第一部臺灣克難拍製的台語片——『西廂記』即將首輪開映〉《聯合報》，一九五五年六月二十一日。

⑩ 根據蔡秀女的說法，《六才子西廂記》失敗的原因爲：「影片品質欠佳是主因。用十六釐米小型攝影機拍攝，燈光不足，畫面模糊。當時戲院銀幕均爲三十五釐米，十六釐米的影片不能放大太多：放映此片又需自備十六釐米的機器，這些的不便使戲院裹足不前，因此僅只一家放映。而導演邵羅輝是話劇演員出身，對電影並不嫻熟；各部技術人員也良莠不齊，這些因素湊合，自是無法使本片達到一定的水準。」〈光復後的電影歌仔戲〉，《民俗曲藝》第四十六期，一九八七年。

⑪ 見劉南芳〈都馬班來台始末〉中對丁順謙先生的訪談（《漢學研究》第八卷第一期，一九九○年六月）。

⑫ 參考李香秀所導的《消失的王國——拱樂社》十六釐米紀錄片，一九九八年。

⑬ 參考呂福祿口述、徐雅湘編著《長嘯——舞台福祿》，台北：博揚出版，二○○一年五月，頁一四九。

⑭ 同⑧，頁二四五。

⑮ 出資包下某一戲班的一段檔期，並代為排定演出地點、時間，謂之「綁戲班」。電影歌仔戲時期的「綁戲班」，通常電影公司以一檔十日，超過以日計的方式，支付固定的演出費給團主，劇團按契約的檔期配合演出，所得與票房好壞無關。

⑯ 參考施如芳《歌仔戲電影研究》第三章第二節〈歌仔戲電影的發展〉，台北：國立藝術學院傳統藝術研究所碩士論文，一九九七年十二月，頁五二至五六。

⑰ 這三部彩色片為《劉秀復國》、《三伯英台》、《九美奪夫》。

⑱ 同⑯。

⑲ 《鄭元和與李亞仙》、《陳三五娘》皆由余漢祥導演。《鄭元和與李亞仙》曾於台北萬國、國聲、僑聲、大勝、玉成、萬欣戲院上演。《陳三五娘》曾於今日、大中華、南京、萬華、大觀戲院上演。

⑳ 見王明山〈談談歌仔戲的連台好戲——雷峰塔〉，《電視週刊》第五期，一九六二年十月。

㉑ 根據一九六六年五月二日出版的《電視週刊》第一八六期的報導：「自五月份起，每星期四中午十二時五十五分起，原『時代之歌』節

目時間內，改演歌仔戲，此為適應中南部觀眾之要求所特別增闢的。五月份擔任製作是項歌仔戲節目者，計有四個單位，每一個單位試演一場，以試演成績最佳者，於六月份起，專責製作此一節目。」

㉒ 有關楊麗花個人演出生涯，參考②。

㉓ 台視至一九六九年首先播出彩色電視節目。

㉔ 同②。

㉕ 見《楊麗花──她的傳奇演藝生涯》，台北：台視文化公司出版，一九八二年，頁四三。

㉖ 根據一九七○年五月十日的《臺灣日報》第六版〈從電視布袋戲荒誕的劇情說起〉一文：「播放布袋戲節目以來，給鄉下觀眾帶來一陣熱潮，尤其學生們更是入迷，每逢有布袋戲節目時，大家無心上課，等不得放學，就奔向有電視機的人家去」，可見當時電視布袋戲風靡的情形。

㉗ 狄姍畢業於東海大學中文系，是歌仔戲界不可多得的編劇人才。早期加入電視歌仔戲的編劇行列，為台視楊麗花寫過不少好劇本。一九八二年起轉往華視，為葉青的神仙歌仔戲團設計新戲，至一九八九年因病停筆。一九九一年再度復出創作，卻因步入婚姻，產量減少，現旅居在美。

㉘ 根據李雅惠於《葉青歌仔戲表演藝術之研究》第四章〈葉青歌仔戲表演藝術之超越〉中對「神話特技奇情歌仔戲」的解釋為：「神話特技奇情歌仔戲以仙人仙境作為故事背景，凡經由仙人的點化可以成仙，人與神仙之間也可以自由相戀，甚至是動物所變化的人也有人性可貴、可愛、可敬的一面，不分神仙與俗夫，唯有真情可感

天，這與神話、傳說、聊齋故事頗有雷同之處，所以稱爲『神話特
技奇情歌仔戲』。」台北：師範大學中文研究所碩士論文，一九九
七年，頁一一八。

㉙ 根據狄姍的解釋，「復古」是在劇中適時適量地融入傳統的舞台演
法，「創新」是在處理上求創新，將傳統與現代技巧地揉合在一
起。重要的是，有些屬於傳統舞台的東西在運用時要「適可而
止」。見《華視週刊》第七五六期，一九八六年四月二十日。

㉚ 國語歌仔戲一推出立刻招來撻伐聲浪，一九八二年十月二十五日的
自立晚報認爲「國語播出歌仔戲的不倫不類情形，實在貽笑大方，
弊端多多」；同年十一月八日的民眾日報將此種改法譏爲「老太婆
穿迷你裙，不倫不類」。

㉛ 中視於一九七一年及一九七二年先後播出歌仔戲節目二十四齣，停
播十一年後又於一九八四年推出歌仔戲節目。有關中視所播出之歌
仔戲節目，請參考②附錄（三）「電視歌仔戲歷年演出劇目表」。

㉜ 「河洛有限公司」由劉鐘元先生成立於一九八四年。一九九二年十月
二十二日設立「河洛文化事業有限公司」，兩者皆屬於經濟部的公
司執照，由台北市建設局核准設立，爲營利事業團體，並非表演團
體。直到一九九三年四月二十日，才有台北市教育局核准的「台北
市職業演藝團體登記證」，登記名稱「河洛歌仔戲團」，一九九六
年十二月換發登記證更名爲「河洛歌子戲團」。

㉝ 一九九三年「有線電視法」通過，有限頻道爲臺灣觀眾提供更多的
選擇，觀眾能夠觀看的節目增加許多，多少也影響了三台節目的收
視情形。

㉞ 該齣的錄製棄棚內地板而租用舞台錄製，完全仿照舞台演出規制進

行，而錄製地點選在國立藝術學院展演中心的舞蹈廳錄製。

第六章　臺灣歌仔戲朝向精緻發展的歷程

壹、現代劇場歌仔戲

貳、精緻歌仔戲的六大訴求與成果

第六章　臺灣歌仔戲朝向精緻發展的歷程

壹、現代劇場歌仔戲[①]

　　七〇年代的臺灣社會是一個詭譎多變的時代。臺灣經濟成長、產業升級，締造了「經濟奇蹟」，影響所及，一方面使人民開始感覺自信有能力去嘗試許多以往不敢想像的東西，譬如「民主」、「自由」、「生活水準」、「精緻文化」等；另一方面，政治改革呼聲高漲，反對運動逐漸萌芽而茁壯，民眾訴求黨禁和報禁開放，並呼籲對人權及創作自由的尊重。不過面對一九七一年退出聯合國、次年的中日斷交、一九七八年中美斷交等外交上的挫敗，國際上的孤立使臺灣人民開始重視本土，文化認同危機進而產生。許多表演團體無不思考如何改良傳統，讓傳統藝術轉型發展。一九七三年「雲門舞集」創團，將西方劇場演出的制度與技術搬到臺灣，讓劇場藝術不管是舞蹈、戲劇、歌劇、默劇或是其他形式的表演皆受到尊重。觀眾買票進場、準時開演、用黑幕構成基本舞台環境等簡單的劇場觀念開始建立，改變了臺灣的劇場文化，也改變了觀眾看表演的習慣。一九七九年三月二十九日，「雅音小集」宣告成立，並以改革京劇為宗旨，首創於國父紀念館演出京劇《白蛇與許仙》，開啓臺灣傳統戲曲進入國家藝術殿堂演出之先例，而率先將國樂團以及現代劇場的專業人員引進傳統戲曲製作群之中亦是首例。此一創舉不僅激起了藝文界人士的關心與注意，更重要的是影響了歌仔戲的轉型與發展[②]。一九八一年以電視歌仔戲聞名遐邇的楊麗花應「新象國際藝術節」之邀，在國父紀念館演出《漁孃》，即是受到「雅音小集」強力

·「新和興歌仔戲團」《白蛇傳》中之青蛇與白蛇

·「新和興歌仔戲團」《媽祖傳》於國父紀念館演出

動作的影響。《漁孃》的演出也正式使歌仔戲邁入現代劇場，可視爲「現代劇場歌仔戲」的起始指標，開歌仔戲進入國家藝術殿堂的先聲。

接著，一九八二年地方戲劇競賽優勝的「明光歌劇團」、「友聯歌劇團」等團隊，受「台北市傳統藝術季」的邀請，於實踐堂演出拿手戲《貞婦義僕》、《萬古流芳》。一九八三年「明華園歌劇團」經由專家學者的推薦③，參與「國家文藝季」，從廟埕野台轉向氍毹劇場，登上國父紀念館的舞台演出《濟公活佛》，獲得觀眾的好評。隔年，「新和興歌仔戲團」以《白蛇傳》和《媽祖傳》，進入國父紀念館演出，亦獲得很高的評價。此後「明華園歌劇團」與「新和興歌仔戲團」年年皆有作品進入國家劇院與社教館。由野台跨向現代劇場演出，「新和興歌仔戲團」與「明華園歌劇團」著重在情節之構設，敘事手法相當濃厚。而

153

「明華園歌劇團」更以充沛之想像力，顛覆既定之形象和概念，肆意嘲弄人情世態，所創發出來的豐富情節與鮮活人性廣受藝文界與學界的喜愛。在「明華園歌劇團」憑藉其表演特長之優勢，縱橫本土劇壇多年以後，輿論媒體逐漸反應出一種流行的趨勢，就是：回歸以廖瓊枝女士為代表的傳統表演風格。廖瓊枝女士於一九八九年成立「薪傳歌仔戲團」，先後推出《寒月》（1995）、《王魁負桂英》（1997）、《黑姑娘》（1998）、《三個願望》（2001），強調細膩唱腔與做工的表演特色，與「明華園歌劇團」的瑰麗熱鬧風格恰成對比，加上演出的戲碼除了傳統老戲，也兼顧兒童劇，因而相當受到矚目。

　　一九九一年由劉鐘元先生所領導的「河洛歌子戲團」，以連續兩年推出的《曲判記》及《天鵝宴》，進入國家劇院演出，一時造成轟動。由於「河洛歌子戲團」重視整體專業的呈現，除延請學者為藝術顧問，其演出之劇本早期多來自大陸的創作劇本，著重抒情情境的營造，有別於其他劇團偏重敘述的風格。近年也嘗試由本土作家編創新戲，以本土為題材，構設出新氣象，例如：《臺灣·我的母親》、《彼岸花》、《菜刀柴刀剃頭刀》。

· 《菜刀柴刀剃頭刀》以常見的婆媳問題為題材／河洛歌子戲團提供

從此現代劇場歌仔戲，成爲有別於野台歌仔戲而受到官方、學者及藝人極度重視的表演。事實上，從「明華園歌劇團」、「薪傳歌仔戲團」，以及「河洛歌子戲團」，差異鮮明的表演風格看來，正表現出臺灣現代劇場歌仔戲不同的發展面向。

　　倘若將一九八○年代迄今的現代劇場歌仔戲，以十年爲一階段來看，一九八一至一九九○年，入主現代劇場表演的歌仔戲團體以「明華園歌劇團」及「新和興歌仔戲團」最爲活躍。不過早期的演出限於劇場理念掌握未明，現代劇場技術運用不足等問題，在睽違內台演出二十多年後，進入大型室內劇場表演，不免因襲往日內台偏重機關布景、穿關砌末，演出炫人耳目的金光風格，或長期衝州撞府的野台俚俗趣味，不斷顯露其中④。「明華園歌劇團」自一九八三年進入國父紀念館演出《濟公活佛》後，又相繼於國家戲劇院、台北市立社會教育館及中華體育館等現代劇場推出招牌大戲，如：《劉全進瓜》（1986）、《八仙傳奇》、《蓬萊大仙》（1987）、《紅塵菩提》（1988）、《鐵膽柔情雁南飛》⑤、《眞命天子》、《財神下凡》（1989）。這些演出大多是應藝術季或藝術節活動之邀，從其表演劇目看來，以神怪奇情的戲碼爲多。「新和興歌仔戲團」自一九八四年進入國父紀念館演出《白蛇傳》及《媽祖傳》後，一九八九年在「臺灣民間戲曲系列」主題的受邀下，進入國家劇院演出《狀元樓》、《孫臏下山》、《孫龐演義》。一九九○年應「臺灣歌仔戲專題活動」，再次進入國家戲劇院，演出懷舊戲《猴母養人子》及新戲《哪吒傳奇》，其搬演的內容以傳統歷史劇與民間傳說故事爲主。回顧這一階段的現代劇場歌仔戲，一九八九年可說是最豐富的一年，國家戲劇院一連推出幾齣好戲，除了有前述「新和興歌仔戲團」

·「明華園歌仔戲團」《濟公活佛》 之濟公造型／明華園歌劇團提供

· 《曲判記》演出公案戲，將現實社會情景縮影於舞台上。圖中左為王金櫻，右為唐美雲

· 河洛歌子戲團《新鳳凰蛋》之演員造型。左：石惠君飾演鳳兒，右：小咪飾演張老好／河洛歌子戲團提供

的作品，宜蘭「漢陽歌劇團」以老歌仔戲《山伯英台》進入國家戲劇院，而為「臺灣歌仔戲專題——傳統篇」的代表演出。此外還有「明華園歌劇團」策劃的「全國歌仔戲菁英聯演」推出《鐵膽柔情雁南飛》，作為「臺灣歌仔戲專題——蛻變篇」的代表演出。可以看出政府關注歌仔戲藝術的傳承與發展，特別安排一系列不同面貌風格的表演。

一九九一年至二〇〇〇年，現代劇場歌仔戲的發展進入另一階段。無論在劇本主題、音樂設計、舞台布景、穿關砌末、燈光運用及演員的表現各方面，皆較前階段有更純熟的劇場理念，更能將傳統戲曲的藝術內涵充分發揮。一九九一年「河洛歌子戲團」進入國家劇院演出《曲判記》，首次將公案戲搬入國家劇院，有別於神怪奇情的絢爛花招，《曲判記》將現實社會縮影於舞台上，立刻引起觀眾的共鳴。而劇中幾位要角：唐美雲、小咪、王

· 「唐美雲歌仔戲團」創團之作《梨園天神》　　· 「唐美雲歌仔戲團」演出《龍鳳情緣》

金櫻等人的精湛做表，令人讚賞。此後「河洛歌子戲團」推出
《浮沈紗帽》、《御匾》等公案戲，以及宮廷戲《天鵝宴》、
《鳳凰蛋》、《欽差大臣》、《秋風辭》，都大受好評。其中
《秋風辭》一戲，不論主題思想、人物塑造、音樂設計、演員修
爲等方面，皆達一定水平，堪稱近幾年來歷史大戲的代表。二〇
〇〇年演出的《臺灣‧我的母親》，及二〇〇一年推出的《彼岸
花》更是爲臺灣歌仔戲的現代劇開拓出嶄新的一頁。「河洛歌子
戲團」所捧紅的要角唐美雲，在離開河洛後自立「唐美雲歌仔戲
團」，與許秀年合作，先後推出《梨園天神》、《龍鳳情緣》、
《富貴榮華》成爲現代劇場歌仔戲受矚目的劇團。

　　一九九〇年後，電視歌仔戲劇團也跨出領域走入現代劇場，
幾位電視螢幕紅星，更是不落人後，致力於歌仔戲精緻化。楊麗
花繼《漁娘》之後，於一九九一年、一九九五年及二〇〇〇年，
先後推出《呂布與貂嬋》、《雙槍陸文龍》及《梁山伯與祝英台》
進入國家戲劇院演出；「華視葉青歌仔戲團」則於一九九三年推
出《冉冉紅塵》公案戲進入國家戲劇院演出；「中視黃香蓮歌仔
戲團」則是連續推出傳統愛情文戲《鄭元和與李亞仙》（1994）

· 楊麗花歌仔戲進入國家劇院演出之宣傳海報／麗花傳播公司提供

· 大型劇場歌仔戲《雙槍陸文龍》男女主角楊麗花與許秀年劇中造型／麗花傳播公司提供

、《青天難斷——陳世美與秦香蓮》（1996）、《前世今生蝴蝶夢》、《新寶蓮燈》（1997）、《情牽萬里樊江關》、《三笑姻緣》（2001）為現代劇場歌仔戲注入柔情色彩。

一九九〇年代現代劇場歌仔戲，反思傳統的風潮不減，《陳三五娘》、《山伯英台》、《什細記》、《呂蒙正》歌仔戲四大齣劇目，依舊展演於現代化劇場中[6]，或為故事情節賦予新意，不落俗套迎合現代思潮，或利用現代劇場技術，增加劇情的張力。一九九三年「薪傳歌仔戲團」與陳美雲、林美香合作，於國家劇院演出《陳三五娘》（劉南芳改編），將陳三與五娘的情愛悲劇化，以雙雙殉情的淒美結局詮釋兩人堅貞的愛情，突破歷來完美大結局的規範，頗能令人動容。一九九七年「黃香蓮歌仔戲團」於國家劇院演出的《前世今生蝴蝶夢》（習志淦、劉秀庭編劇），一開始利用彩蝶飛舞的曼妙夢境排場，訴說梁祝的宿世姻緣，為重新找尋兩人現實情愛中的平衡點，將舊戲中祝英台的殉情改寫成愛情的昇華，藉由昏迷中靈魂的對話，來詮釋七世情緣

· 歌仔戲《山伯英台》劇照

· 歌仔戲傳統劇目之一《薛平貴與王寶釵》之男女主角造型

· 一九九三年，廖瓊枝、陳美雲演出《山伯英台》之〈樓台會〉劇照

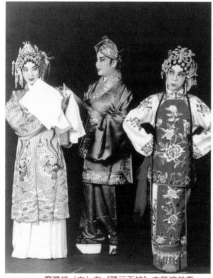

· 廖瓊枝（右）在《陳三五娘》中飾演益春

· 一九九七年「黃香蓮歌仔戲團」演出《前世今生蝴蝶夢》

的牽扯與無奈。無獨有偶的，二〇〇〇年「楊麗花歌仔戲團」亦於國家戲劇院演出《梁山伯與祝英台》（簡遠信編劇），遵照舊本以兩人化蝶雙飛，詮釋山伯英台亙古愛情。

一九八〇年代活躍於現代劇場歌仔戲的「明華園歌劇團」，於九〇年代依舊進出國家劇院多次，所推出的《逐鹿天下》（1992）、《李靖斬龍》（1993）、《蓬萊大仙》、《界牌關傳說》（1994）、《八仙傳奇》（1997），除了延續神怪道釋風格，在舞台排場流轉上更加緊密，穿關砌末寫實華麗，使得神怪世界更覺迷離。此外，也試圖開創歷史劇新貌，《逐鹿天下》中以小生扮飾項羽，將其妝點成不愛江山只愛美人的形象，以丑角扮飾劉邦，塑造成有情有義的好漢。不僅有別於歷來史家的評論，更使得歷史人物形象活現真實。暌違四年後「明華園歌劇團」於社教

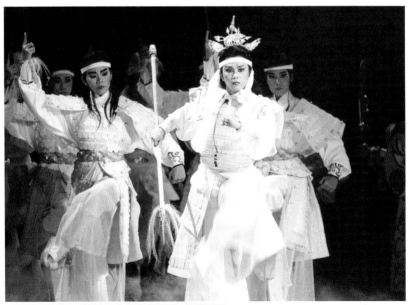

· 「明華園歌劇團」《逐鹿天下》有意重塑項羽、劉邦的形象

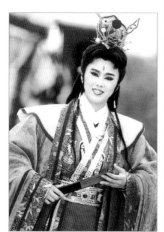

· 俊美的小生（孫翠鳳）（左圖）及逗趣的丑角（陳勝在）（右圖）是明華園歌仔戲團的票房保證
 ／明華園歌劇團提供

· 明華園歌仔戲團《乘願再來》暗喻兩岸的政治局勢

館等地巡迴演出的新戲《乘願再來》，則是依據佛教「以願力度眾生」的思想，敷演野台胡撇仔戲風味濃厚的通俗劇。不論是表演語彙、戲劇情調、劇情推移，乃至服裝、音樂，皆流露出嬉鬧通俗的風味，「明華園歌劇團」的集體創作思維與豐富想像再次展露於劇中。同樣活躍於一九八〇年代的「新和興歌仔戲團」，於此一時期僅推出《白蛇傳》、《媽祖傳》（1995）進入國家戲劇院。

　　另外，一九九二年成立的公立劇團「蘭陽戲劇團」，肩負歌仔戲藝術的保存與薪傳，自一九九八年四月二十五日起常駐於宜蘭縣演藝廳作定期定時演出，以結合觀光產業方式開創新的民間商機。演出劇目以傳統劇碼為主，像《陳三五娘》、《審乞食》、《打城隍》、《求仙草》、《新回窯》、《樊江關》、《八仙過海》、《攔馬盜牌》、《乞食國舅》、《龍鳳奇緣》、《吉人天相》等，都是經常演出的戲碼。二〇〇二年起「蘭陽戲劇團」也嘗試開拓演出風格，延攬小說家、兒童劇編劇家黃春明為其量身，推出《杜子春》、《愛吃糖的皇帝》、《小李子不是大騙子》等精彩好戲，適合大人小孩一同觀賞，為歌仔戲注入活力。

貳、精緻歌仔戲的六大訴求與成果

　　現代劇場歌仔戲意味著歌仔戲在藝術殿堂作文化性的演出，因此整體的製作應趨向「精緻化」目標。曾師永義於一九九三年三月十日至十二日在《聯合報副刊》針對現代劇場歌仔戲的表演藝術提出「精緻歌仔戲」的口號，標舉六大訴求，即：講求深刻不俗的主題思想、情節安排須緊湊明快、排場須醒目可觀、語言

· 現代劇場歌仔戲講求深刻不俗的主題思想

須肖似口吻機趣橫生、音樂曲調講究多元豐富性、演員的技藝需精湛，學養修爲需精進等⑦。曾師更特別強調現代劇場歌仔戲絕不可遺失鄉土性格。而若依此六項訴求來檢視現代劇場歌仔戲的發展，這二十年來現代劇場歌仔戲的努力與成長，的的確確是不斷以精緻化作爲標的，以致於在各個方面皆有長足的進步。以下即從劇本、音樂、舞蹈、導演幾個方面來討論現代劇場歌仔戲之成果。

　　首先在劇本的選擇上，有意凸顯文學性與戲劇性，運用大量的俗語、諺語、成語等閩南語詞彙，強化了歌仔戲所具有的本土特質與韻味，使得劇情節奏更加明快，故事推移更加生動。同時在劇本主題思想方面，較爲深刻脫俗，或將傳統歷史故事改編重寫，或移植其他劇種劇目，以反應生活百態與社會脈動。

八○年代的現代劇場歌仔戲演出多以神仙鬼魅、傳說軼聞的內容爲多。像「明華園歌劇團」的劇目多以包公、濟公、八仙、西遊記、封神榜、楚漢相爭、三國演義等故事系列爲主，加以該團朝向神怪特技路線發展，往往吸引相當多年輕學子的喜愛，先後推出的《濟公活佛》（1983）、《劉全進瓜》（1986）、《蓬萊大仙》及《八仙傳奇》（1987）、《財神下凡》（1989）爲一系列神怪特技戲。而「新和興歌仔戲團」所演出的《白蛇傳》、《媽祖傳》（1984）、《孫臏下山》、《孫龐演義》（1998），都以聲光特效，製造出逼眞絢爛的場景，又於虛幻時空中，闡述道釋思想，意蘊人情冷暖與世間無常的主題。一九九○年代起，現代劇場歌仔戲開始拓展文本思想及整體風格，出現公堂奇案、宮闈朝廷、歷史演義、愛情婚姻之類的題材。「河洛歌子戲團」於一九九一年演出《曲判記》，開現代劇場歌仔戲之公案戲的先河，接著推出的《浮沈紗帽》（1994）、《御匾》（1995），亦是承襲公

・「河洛歌子戲團」《浮沈紗帽》演出官場百態

案戲的風格，揭發官場黑暗，一幕幕貪官污吏的官場百態呈現無遺，也對於官僚體系進行了嘲弄。而「葉青歌仔戲團」的《冉冉紅塵》亦是公案戲中拔萃之作，透過內心戲的加重，使得宦海浮沈之途更顯蒼涼與無奈。另外，「河洛歌子戲團」的宮廷戲，《天鵝宴》（1992）、《鳳凰蛋》（1994），則是以詼諧幽默的方式反諷皇家的權勢，也令人感嘆權貴的可悲。而「唐美雲歌仔戲團」的《榮華富貴》（2001），更以宮廷中權勢名望的追逐來檢視人倫親情的衝突。

　　幾齣膾炙人口的傳統愛情故事，也紛紛成為現代劇場歌仔戲的鍾愛。一九九七年由暓志淦、劉秀庭所共同執筆的《前世今生蝴蝶夢》，一改以往梁祝的悲劇結局，而為山伯、英台圓夢版，捨棄殉情的情節，化悲劇為另一層次的美學昇華，讓千古難圓的兩位戀人，於夢境中交會廝守。另一個傳統愛情故事《陳三五娘》，歷來雖出現各種版本之結局安排[8]，而由劉南芳所執筆之《陳三五娘》（1993），則是選擇以雙雙殉情的悲劇美學，結束兩人的刻骨銘心之愛，將環境所造成的衝突超脫為永恆的愛情，運用旋轉舞台的時空錯置手法，安排〈魂夢〉一段，也在最初伏下陳三、五娘無法成雙的悲劇線索。而脫胎自唐代白行簡的傳奇小說《李娃傳》亦是流傳久遠、喜聞樂道的故事。劇中一方面是才子佳人的離合悲歡，一方面也是落拓文人與青樓歌妓堅貞愛情的鍛鍊歷程，對於這份情愛，現代劇

·一九九五年，陳美雲和林美香在《李娃傳》中分飾鄭元和及李亞仙／海峽兩岸歌仔戲聯合劇展

· 《秋風辭》描寫人物間彼此的無奈與衝突，突
顯出漢武帝的矛盾性格

場歌仔戲各有巧妙的詮釋。由陳
寶蕙所編劇的《鄭元和與李亞仙》
（1994）與由劉南芳編劇的《李
娃傳》（1995），兩者在既有的
故事結構上安排不同的衝突點，
關目情節皆有不俗的表現。

　　即使是歷史演義的故事，也
有以愛情糾葛爲主要表現，如
《呂布與貂嬋》（1991、1997）、
《雙槍陸文龍》（1995），皆以武
生的柔情作爲訴求，從而使得武
戲文做了。不過，像《逐鹿天下》
（1992）、《李靖斬龍》（1993）
、《秋風辭》（1999）、《專諸
刺王僚》（2000）純粹以歷史演
義爲本事，著重歷史人物的興衰
成敗，亦是頗受矚目的作品。其
中，《逐鹿天下》有意重塑項
羽、劉邦形象，歷史上嗜殺成性
的項羽，轉爲只愛美人不愛江山
的柔情小生；劉邦則由對死節忠
臣寡恩的形象，轉爲禮賢下士的
仁人。《秋風辭》以巫蠱之禍所
釀成的一場骨肉相殘悲劇爲主
軸，回溯漢武帝、太子劉據與趙

婕妤之間的無奈與衝突，並將漢武帝的矛盾性格發揮得淋漓盡致，是一齣不可多得的成功之作。

婚姻戲中「黃香蓮歌仔戲團」的《青天難斷──陳世美與秦香蓮》可謂一齣重新探討婚姻關係的翻案戲。該劇將《琵琶記》與《秦香蓮》的情節旨趣鎔鑄其中，使傳統婚變戲有了醒人的關目。將陳世美的負心轉為迫於皇家權勢而不得如此。而為解決此一棘手的公案，劇情安排皇帝親自下諭，向台下觀眾徵求公判，留下懸而未解作為結果。相反的，不更動原意，而遵照原故事情節的《王魁負桂英》（1998），以女性復仇的怒吼，控訴背離婚姻的罪孽，事實上也為兩性的不平等再做深思。

將傳統劇目進行調整設計使之再現，也是現代劇場歌仔戲經常出現的演出類型，《猴母養人子》（1990）為內台歌仔戲時期的連台本戲，為了於國家戲劇院演出，將原本演出多日的劇情濃縮成三個小時；《寒月》（1995）亦是濃縮自內台歌仔戲時期描寫宮闈秘聞的連台本戲；《斷機教子》（1997）則是以野台歌仔戲的演出風貌為本，再加工改編。

另外，自一九九○年代中後期起，西方劇作的移植改編，兒童劇的量身定做，以及現代劇的社會反思議題，為歌仔戲生發出另一股新潮流。如一九九六年的《欽差大臣》（改編自果戈里名著）、一九九七年的《聖劍平冤》（取材自莎士比亞的《哈姆雷特》）、一九九九年的《梨園天神》（移植音樂劇《歌劇魅影》）、二○○一年的《彼岸花》（改編自莎士比亞的《羅蜜歐與朱麗葉》），都是擷取西方故事的旨趣，加上臺灣的歷史背景，改編成社會版情節。再者，專為兒童及青少年所設計的一九九七年的《黑姑娘》（改編自童話故事《灰姑娘》）、一九九九年的《烏龍

· 移植音樂劇《歌劇魅影》的《梨園天神》唐
美雲飾演烏俊才與百家卿兩個角色

· 《梨園天神》中許秀年演出芙蓉一角

窟》、《八仙屠龍記》與《戲弄傳奇——白賊七和中山狼》、二〇〇一年的《三個願望》，以及二〇〇二年的《杜子春》、《愛吃糖的皇帝》、《小李子不是大騙子》，以詼諧的表演風格傳達深刻主題，寓教於樂，不僅能夠融入歌仔戲小觀眾的內心，也頗得成人喜愛。而二〇〇〇年於國家劇院所推出的精緻大戲《刺桐花開》與《臺灣‧我的母親》則是不約而同的以現代劇方式，探討身分國族認同的議題，亦能發人深省。

　　此外，爲搭配現代思潮，也會搶鮮上市符合社會議題的相關作品，如《界牌關傳說》（1993），以強調宇宙觀與環保觀念爲訴求，凸顯心靈環保與自然環保的重要性；又如「河洛歌子戲團」的《命運不是天註定》（1997），利用「社會議題」的新聞性，極力闡述倫理親情的教化功能，以針砭當時所瀰漫的社會靈異現象。而二〇〇一年「明華園歌劇團」的《乘願再來》，更是藉由

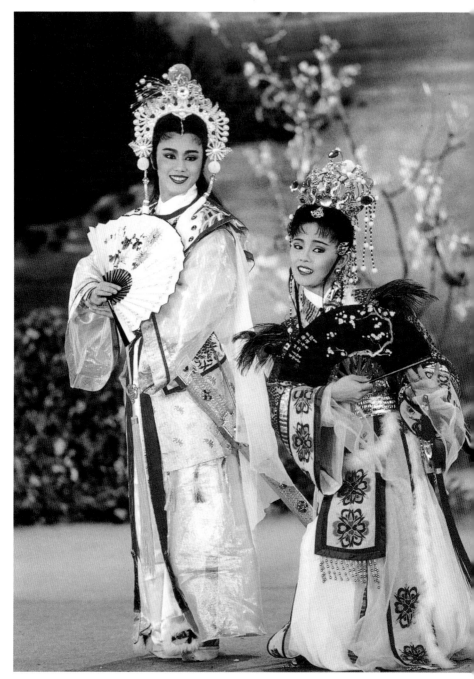

・明華園歌仔戲團《界牌關傳說》以強調宇宙觀與環保觀為訴求

劇中「妙華國」與「中原大國」之間的關係，暗喻兩岸政治局勢與各自處境。

其次，為了能夠在劇場中顯現更完美的音響，現代劇場歌仔戲經常在文武場之外，又加入國樂團的伴奏，使音樂顯得更加豐富多變。並且還會針對劇情的需求，重新編創設計新的主題音樂，貫串整齣戲，藉以凸顯劇情的主題。一九八六年「明華園歌仔戲團」應台北市立國樂團團長陳澄雄邀請，製作台北市傳統藝術季節目，所推出的《劉全進瓜》，首次將國樂與歌仔戲音樂結合。當時國樂團編制二十人左右，國樂團只奏四段純音樂及結尾【日出東山】調，唱腔部分完全不奏，這是歌仔戲與國樂的第一次接觸[9]。之後由於考慮利用國樂來「定腔定譜」，歌仔戲文武場與國樂之間的融合便開始產生諸多問題，像定拍、定譜的曲牌寫定後，演員面臨不適應、文武場與國樂音色如何去搭配協調、武場的鑼鼓如何兼顧演員與樂團，樂團指揮又如何瞭解打鼓佬的提示等。的確，國樂的加入補足了傳統歌仔戲音樂缺少拖腔以及意象營造的音樂性，而在劇情轉折及串連的空間，適度加入國樂，也填補了傳統文武場所不及的部分。有鑑於國樂確實能夠豐富傳統文武場，滿足於現代劇場觀眾的欣賞品味，現代劇場歌仔戲幾乎皆引入國樂團以豐富後場音樂，國樂團的加入已成為一種趨勢。

現代劇場歌仔戲開始著重音樂設計的整體風格，除了定腔定譜完成安歌的編排，也會考慮情緒音樂以烘托氣氛，而曲調的新編更是每一齣戲的焦點。音樂設計者多半也會為一齣戲新編創主題歌曲，而冠以同名曲調，如《雙槍陸文龍》之【雙槍陸文龍】、《梨園天神》之【梨園天神】、《龍鳳情緣》之【龍鳳情緣】

等，這些主題曲大多爲新調曲風。比較值得一提的是一九九九年「河洛歌子戲團」的《秋風辭》，其音樂設計是利用傳統素材作爲創新題材，主題曲【秋風辭】即利用【吟詩調】及【七字調】混合而成。整首曲子之音樂風格分爲三部分，音樂剛起時是以悲劇風格處理，呈現抒情的旋律；中間部分以雄偉的進行曲旋律，敷演漢武帝的功動；末了以淒涼的旋律，傳遞出虛無幻滅的感傷，是一首相當動人的作品[⑩]。二〇〇〇年起，臺灣現代劇場歌仔戲所演出的現代戲，也嘗試加入歌仔戲音樂之外的其他音樂素材，《刺桐花開》之音樂試圖將恆春古調、原住民音樂等元素融入歌仔調中。《臺灣我的母親》則以【思想起】貫串全劇，說唱臺灣這塊土地的命運悲歌。二〇〇一年《乘願再來》更是以【小姑娘進城】爲起首和收束曲調，又加入新編【寒鴉晨啼】、【雨中催馬】、【不歸路】等新調，還安插李抱忱的【你儂我儂】、日本兒歌【桃太郎】，使整齣戲的音樂呈現出通俗俚趣的風格。這些嘗試都爲歌仔戲音樂注入了不同元素，使之更加豐富多樣。

此外，現代劇場歌仔戲重視音樂設計的整體風格，也開始注意到音樂設計職能的分工，因而逐漸有朝向分工細膩的趨勢，而有所謂「唱腔設計」與「音樂設計」之不同專業人才，共同爲整體音樂打造。二〇〇一年「河洛歌子戲團」的《彼岸花》即是由柯銘峰先生擔任「唱腔設計」，負責該齣戲的曲調編腔演唱，嘗試將部分高甲戲、北管戲以及歌仔戲吹牌（串仔曲）改編爲唱腔；周以謙先生擔任「音樂設計」，負責整齣音樂的串曲，在定腔定譜的基礎上，發揮樂隊的功能。這些嘗試，爲歌仔戲音樂提供可能思考的方向。

舞台美術，在現代劇場歌仔戲中亦是相當重要的環節。透過

‧ 舞台上的歌仔戲演員透過虛擬象徵的身段表現，傳達
　人物內心情感

升降旋轉的舞台、虛實相生的立體布景、五顏六色的燈光設計、煙霧乾冰的施放，可以使舞台呈現出不同的時空，烘托渲染舞台的氛圍，使劇情與情境相互凝聚結合。擅於掌握舞台效果的「明華園歌仔戲團」，嘗試以多元的表現手法呈現，其《濟公活佛》，廟堂軟景逼眞寫實，乾冰的施放，吊鋼絲的手法，都使神奇特技效果得到強化。另外《界牌關傳說》中城池的崩裂倒塌，也令人耳目一新。《李靖斬龍》的舞台設計，手法創新，突破鏡框式舞台的作法，在第一場〈天子將現〉中塑造出立體船景，龍舟滑行的意象栩栩如生；第五場〈群龍大會〉，利用旗幟高低排列使舞台呈半圓弧形；又力求逼眞的動人布景，亦是令人印象深刻，第二場〈瓦崗鏖戰〉連續更換三次布景，分別爲瓦崗寨的室內景、瓦崗寨外的大樹岩洞景、瓦崗郊外的花叢繁盛景，這些景致不僅逼眞且相當優美；第八場〈黃河之水〉，黃河氾濫一幕，爲了讓舞台上產生山崩石裂，石塊翻滾入河，滔滔河水流洩沖刷兩

旁樹木之動魄景象，設計者利用乾冰的不斷施放，以及山岩道具的崩塌，使得一幅黃河氾濫的景象栩栩如生的呈現於舞台上。

二〇〇〇年歌仔戲之現代戲進入國家劇院演出，亦為現代劇場歌仔戲之舞台設計展現出嶄新的一頁。「陳美雲歌仔戲團」之《刺桐花開》的舞台設計，以「極簡」的理念來呈現表演空間，主要是使用現代劇場的設計語言，而非傳統歌仔戲慣用的內台戲或電視劇的呈現手法[11]。馬卡道支族築土為基的建屋形式，以及平埔族祀奉精神寄託守護神阿立祖的場所「公廨」，是該劇表演空間的基礎。舞台上以塊面、線條和單一色調，將實景簡約化、意象化，布景成為和表演相對應的虛擬符號，循此力求表現空間的情境和氛圍，使視覺焦點回歸到演員的唱做表演上。尤其第七場〈新生〉，以長條紅布幕，從舞台上方拉下，象徵紅河中伊娜生命的結束與新生兒的生命延續，其意象效果十分動人。《臺

· 《刺桐花開》使用現代劇場的設計語言，呈現出「極簡」的舞台空間理念

· 《台灣‧我的母親》舞台設計突破傳統歌仔戲的視覺美學，強調先民堅韌性格之於台灣宿命的舞台基調

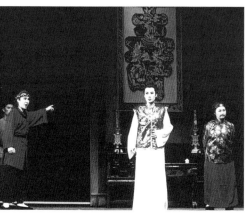

· 《彼岸花》幻燈天幕的背景設計，以反映人物內在情境與心理為訴求

灣‧我的母親》突破傳統歌仔戲的視覺美學，以「先民堅韌決絕之性格之於臺灣不定的宿命，作為舞台意象之基調」[12]。舞台設計主要以三大景為主：其一為旋轉舞台上一個狀似臺灣島形的半弧斜坡，宛如漂浮不定的孤島，在某種命運的軌道上輪轉；其二為一棵大樹，仿若老人瘦骨嶙峋的一隻手，表現出向天祈求的姿態，扎根、生枝、斷裂、再生，以至於枝葉扶疏；其三為三座可以從不同角度觀看的茅屋框架，組合成簡陋微傾，但聊以安身的彭家居所，並在此演繹出一個人的、一家人的、一個年代的歷史縮影。《彼岸花》則是營造層次、立體的視覺及演作空間，搭配黃金馥郁的色彩與光線。上半場的敘事鋪陳著墨於點化唯美的事件空間、寫意的場景，如繁華的港口碼頭、如夢似幻的荷塘水榭與閨房；下半場將視覺特質轉向呼應人物內在的心理空間、象徵的場景，如以池畔靈堂兩個癡

情男子的淒清絕冷，對應花轎扁舟划向明滅開落的蓮花[13]，向舞台內部延伸的蓮花河道，更是象徵著醇美的靈魂終可在彼岸淨土中安身立命。上述舞台元素都在視覺比例上予以誇張，藉以凸顯意象，而背景幻燈天幕的設計，也以反映出內在情境與心境爲訴求，摒除從前寫實的舞台設計方式。

除了上述幾點外，現代劇場歌仔戲還特別強調導演的職能，這是頗值得留意的現象。一九九二年「楊麗花歌仔戲團」在國家劇院演出《呂布與貂嬋》，特聘朱克榮先生擔任導演；一九九三年「葉青歌仔戲團」《冉冉紅塵》則聘請歌仔戲前輩石文戶先生擔任導演；一九九五年「新和興歌仔戲劇團」演出《白蛇傳》、《媽祖傳》，都是由王生善先生擔任編導；同年「楊麗花歌仔戲團」再次進入國家劇院，演出《雙槍陸文龍》，擔任導演一職的除了朱克榮先生，還加入電視名導演黃以功先生；同年「薪傳歌仔戲劇團」的《寒月》、二〇〇〇年「尚和歌仔戲團」的《洛水之秋》，由歌仔戲著名老生陳昇琳先生擔任導演之職；至於「明華園歌劇團」的演出，都是由陳勝國先生擔任導演；「蘭陽歌仔戲團」長期聘請蔣建元、石文戶先生等人爲導演；「河洛歌子戲團」由畢業於北京舞蹈學校的張健先生擔任導演。「薪傳歌仔戲團」多由廖瓊枝、張文彬、曹復永以及後起新秀黃雅蓉擔任導演。「陳美雲歌仔戲團」則曾與李小平導演合作。

劇場導演的構思，可以包括劇本的修改、身段的設計、曲調的安置、舞台藝術的規劃等。藉由全面的掌握，俾能建立起劇團的統一風格，呈現出整體綜合的藝術規律。歌仔戲劇團長期以來，多已習慣於與某些導演合作，久而久之劇團的風格也就因此形成。

由於導演出身背景的不同，受邀導戲時的職分，往往會隨其所專擅而有不同發揮。朱克榮先生以其京劇出身的功底背景，曾轉行入邵氏影城擔任武術指導，再轉電視圈執導武俠劇，其資歷經驗，相當受到歌仔戲團的青睞，於現代劇場歌仔戲演出中多次擔任導演，偏重在武打身段上的設計；石文戶先生從內台歌仔戲時期已是一名優秀演員，廣播歌仔戲時期又以製播「石文戶講古」而叱吒風雲，轉入電視歌仔戲後便積極參與歌仔戲的編導工作，憑藉其深厚的漢語基礎以及豐富的編劇能力，相當受到劇團歡迎；曹復永先生出身京劇，曾為「雅音小集」之主力演員，爾後為復興劇團副團長，在表演與行政經驗上都相當豐富，對於劇團運作與劇場理念皆有其獨到之處；張健先生為北京舞蹈學院導演系畢業，又曾留學法國，以其深厚之舞蹈基礎以及劇場經驗，對於劇場導演之職責能夠充分發揮；李小平先生京劇出身，前後於「當代傳奇劇場」、「綠光劇團」、「屏風表演班」演出學習，曾為「本土京劇」執導，以其橫跨京劇與小劇場之經驗，頗能為歌仔戲注入新風格；黃雅蓉小姐為「薪傳歌仔戲團」演員，擁有文化大學藝術研究所戲劇碩士之學歷，雖然初執導演，頗能學以致用。

歌仔戲從演員為中心的表演體制，走向以劇本為基底，導演為中心，演員為依歸的結合方式，提煉出歌仔戲精緻的藝術趣味。目前整個現代劇場歌仔戲的發展，正呈現著百花競放的繽紛現象。

〔注釋〕

① 楊馥菱於其《台閩歌仔戲之比較研究》中，將一九八〇年代後歌仔戲進入現代化劇場演出之表演類型稱之為「現代劇場歌仔戲」。（台北：學海出版，二〇〇一年十二月，頁九五）

② 有關「雅音小集」創新京劇之相關研究請參考王安祈〈文化變遷中臺灣京劇發展的脈絡〉一文（收錄於《傳統戲曲的現代表現》，台北：里仁書局出版，一九九六年），以及柳天依《郭小莊雅音繚繞》，台北：台視文化出版，一九九八年。

③ 一九八二年的全省地方戲劇比賽，「明華園歌劇團」以《父子情深》贏得總冠軍。此次勝利不僅為「明華園歌劇團」帶來信心，而藝術界學者的讚許，更促成了隔年參與國家文藝季的演出。

④ 早期進入國家劇院演出的幾齣戲，或以機關布景、穿關砌末取勝，而有如內台歌仔戲的表演風格，如《狀元樓》、《孫臏下山》、《孫龐演義》、《猴母養人子》等；或延續野台歌仔戲俚趣笑鬧的步調，於嚴肅主題中插科打諢，如《蓬萊大仙》、《紅塵菩提》等。

⑤ 《鐵膽柔情雁南飛》為一九八九年入主國家劇院演出的戲碼。該齣係由「明華園歌仔戲團」策畫，網羅國內優秀的歌仔戲藝人，組成「全國歌仔戲菁英聯演」。明華園的當家演員也都參與演出。

⑥ 《陳三五娘》先後有「薪傳歌仔戲團」、陳美雲、林美香及「蘭陽戲劇團」搬演；《山伯英台》先後有「薪傳歌仔戲團」、「黃香蓮歌仔戲團」、「楊麗花歌仔戲團」搬演；《什細記》先後有復興劇校歌仔戲科、「薪傳歌仔戲團」搬演；《呂蒙正》則有「蘭陽戲劇團」搬演。

⑦ 有關曾師永義所提出的精緻歌仔戲六大訴求，見〈臺灣歌仔戲之近況及其因應之道〉一文，收錄於《海峽兩岸歌仔戲學術研討會論文集》，台北：行政院文化建設委員會出版，一九九六年。

⑧ 有關於歷來「陳三五娘」不同版本的故事內容，可參考劉美芳〈兩

岸歌仔戲界對傳統老戲的劇本情節結構安排比較——以《陳三五娘》為例〉一文，收錄於《海峽兩岸歌仔戲學術研討會論文集》，台北：行政院文化建設委員會出版，一九九六年。

⑨ 事實上早在七〇年代「雅音小集」已經將國樂伴奏引進戲曲表演之中，其成果也直接影響了現代劇場歌仔戲，因而嘗試加入國樂伴奏。

⑩ 參考洪清雪〈一曲秋風迴金關〉，《大舞台》第三十一期。

⑪ 參考舞台設計者傅寯之意見，見《刺桐花開》節目手冊。

⑫ 參考舞台設計者張維文之意見，見《臺灣‧我的母親》節目手冊。

⑬ 參考舞台設計者張維文之意見，見《彼岸花》節目手冊。

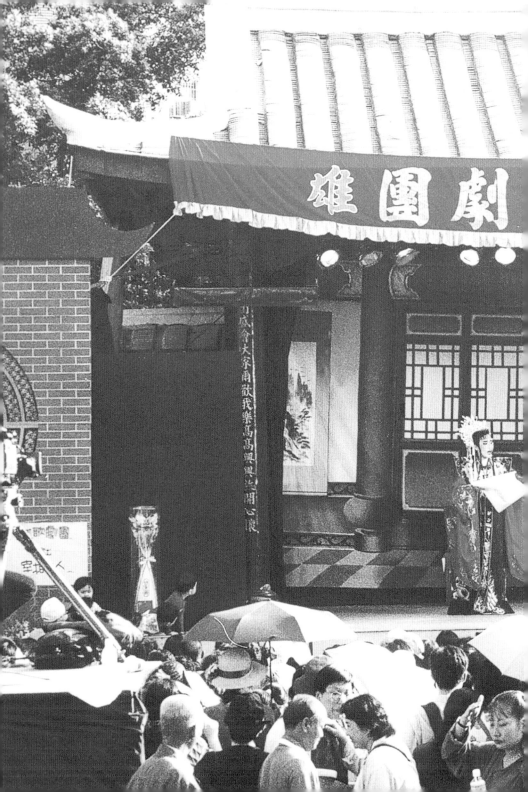

第七章 臺灣歌仔戲的現況

壹、宜蘭本地歌仔戲
貳、野台歌仔戲
參、電視歌仔戲
肆、現代劇場歌仔戲

第七章　臺灣歌仔戲的現況

本地歌仔戲、野台歌仔戲、電視歌仔戲、現代劇場歌仔戲，爲現今臺灣歌仔戲的四種類型。不過，本地歌仔戲目前僅於宜蘭地區傳習延續，可作爲動態文化標本；電視歌仔戲走過風光時期，經歷三波改良，雖試圖力挽狂瀾，終不抵流行文化的強勢，近年來電視上已經越來越少見歌仔戲的演出；野台歌仔戲則數十年如一日，繼續存演於民間，衝州撞府，拼貼各種流行文化；反倒是，現代劇場歌仔戲自一九八○年起成爲臺灣歌仔戲界的新寵兒，不論是民間野台歌仔戲劇團，抑或電視歌仔戲劇團紛紛爭相擠入國家藝術殿堂，朝向精緻化努力。回顧二十年來的耕耘，現代劇場歌仔戲也確實已經開展出另一番新氣象。因此觀照臺灣歌仔戲之現況，野台歌仔戲及現代劇場歌仔戲可說是目前相當值得留意的對象。以下分別就臺灣歌仔戲目前演出的類型逐一說明。

壹、宜蘭本地歌仔戲

近年來宜蘭本地歌仔戲爲求生存，或結合廟會文化以陣頭遊藝形式演出，或接受民家邀請於婚喪喜慶場合演出。而政府學界正視它的重要性，進行的技藝傳習，維繫本地歌仔戲於不墜。以下分別就目前本地歌仔戲的廟會遊藝與登上舞台兩種不同意義說明於下。

一、廟會遊藝之歌仔陣

「歌仔陣」俗稱「本地歌仔陣」或「老人歌仔陣」[1]，是宜蘭

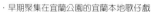
·早期聚集在宜蘭公園的宜蘭本地歌仔戲

地區自落地掃時期便開始有的陣頭表演藝術，其演出時機多半是參與民間廟會的陣頭表演。早期的演出情形是：白天隨各陣頭以兩面繡旗一面綵牌，內寫劇團名稱及四名演員的姓名，吹奏管絃，遊行街上，夜間則露天演唱②。直至現今，其演出型態大致如此，只不過從前的演出是由民間自組的子弟班出陣，現今則為「老人館」長壽俱樂部的老人們臨時組團出陣。一隊陣頭大約在十人以內，唱者多為女性，少則一名，多則兩三名，服裝不拘。伴奏樂器有：鑼鼓（設有鑼鼓架）、月琴、大廣絃、殼仔絃等。演奏者為身穿「老人西裝」的男性，一行人在香陣中邊走邊唱，不奏不唱時，僅敲擊鑼鼓。所演唱的曲目，並無主題或範圍，隨演唱者之功力發揮，演奏者則配合之，即興成分很高。遇上神明誕辰日則以【七字調】和【大調】為較常演唱曲調，拜廟時也會以較正式的【大拜壽】為演唱曲調。至於偶而參加喪葬場合的歌仔陣，則多演唱【背思仔】和【哭調仔】之類的曲調。而演唱內容，則依演唱者的即興發揮而有所不同了③。

這些參與陣頭踩街的歌仔陣多半來自宜蘭老人館的自行組

陣，或者臨時至宜蘭縣羅東公園及宜蘭市中山公園找齊能夠哼唱拉奏歌仔的老人，組成一隊陣頭後便可出陣。前者的組織性質雖較後者來得固定，但終究是以娛樂為主的表演團體。不過這幾年受到社會變遷的影響，齊聚公園拉唱歌仔的老人已越來越少。

二、登上舞台之本地歌仔戲

　　早期宜蘭本地歌仔戲團有二十多團，五〇年代幾乎完全解散。一九七九年宜蘭中山公園康樂台建成啓用，長壽俱樂部的「歌仔會」邀請原「壯三班」的重要成員葉讚生、陳旺欉，到公園傳授本地歌仔，吸引很多當年子弟班的老藝人回來「滾」歌仔，許多在光復前後因戰事或家務繁忙而與老歌仔戲中斷的老藝人們，紛紛來到公園，吟唱老歌仔以為消遣，或唱或演，回復昔日的表演風貌。一九八一年，文化建設委員會成立，官方開始推動各項措施，一九八二年總統所明令公布的「文化資產法」④，以及一九八四年所發佈的「文化資產保存施行細則」⑤，使得民間藝術得到重視，而被遺忘已久的老歌仔戲也於此一時機重新有

‧農暇之餘「唱歌閙曲」自娛娛人，遇有節慶也出陣助興

·宜蘭本地歌仔戲，左為薪傳獎得主
　陳旺欉先生

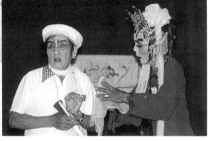

·葉讚生、陳旺欉甥舅二人對本地歌仔戲的保存與發揚
　不遺餘力，先後獲得教育部薪傳獎／陳進傳提供

了生命力。

　　葉讚生與陳旺欉兩位藝人先後獲得一九八五年及一九八九年
傳統戲劇類歌仔戲的「薪傳獎」。而老藝人也先後受邀至各單位
傳習本地歌仔，藝人陳旺欉等人即陸續受聘於宜蘭商職、吳沙國
中、縣立文化中心、蘭陽戲劇團傳習本地歌仔戲。

　　不過，本地歌仔戲儘管獲得官方高度的重視，多年來也嘗試
舉辦各項薪傳計畫，卻僅能夠做到推廣的社教功能，無法突破學
習的瓶頸，達到持續傳承之效。這些薪傳計畫的老師之一陳旺欉
先生，有鑑於昔日友伴逐漸凋零殆盡，唯恐各項傳藝計畫徒勞無
功，本地歌仔戲恐將面臨失傳命運，於是自力推動「關門弟子計
畫」，招收十多位女弟子，成立「女子研習班」，在原「壯三班」

的據點——三聖宮附近，展開另一項個人傳藝計畫。

　　一九九五年十一月五日在宜蘭縣立文化中心輔導下，終於成立新一代「壯三新涼樂團」，十多位學員每周一、四於三聖宮廟埕傳唱本地歌仔戲。一九九六年五月十日研習成果首次展現，於宜蘭縣立文化中心北廣場前演出《山伯英台》，獲得許多好評。此後「壯三新涼樂團」多次參與文化性活動，一九九七年受宜蘭市公所之邀，參與「歡樂宜蘭年」活動，也參與全國文藝季「蘭陽百工競秀」活動，以及台南縣「驚見民藝之美——八十六年臺灣傳統藝術觀摩展」。一九九八年還參加宜蘭縣藝術季巡迴校園公演、臺灣文化節「戲弄宜蘭」活動等。一九九九年六月於國立臺灣藝術教育館演出《桃花過渡》、《安童試十二道菜》、《白玉枝私訂終身》，展現多年來的努力成果。

　　另外，「壯三新涼樂團」也

· 本地歌仔戲藝人陳旺欉示範演出

積極從事傳承與保存的工作。比如遠赴高雄鳳新高中「特殊才能資優學生暑期育樂營」傳遞本地歌仔戲藝術，於救國團「八十七年暑期青年自強活動歌仔戲曲研習營」教授歌仔戲技藝，並配合國立傳統藝術中心籌備處「陳旺欉本地歌仔戲技藝保存計畫第二期」錄製《入王婆店》、《打七響》、《桃花過渡》等七齣本地歌仔戲菁華折子。

至於走上舞台的「本地歌仔戲」，其演員和當年的「歌仔陣」、「醜扮落地掃歌仔戲」的演員相同，猶存古風。服飾方面，除旦角著包頭戲裝外，其餘角色均穿當年時裝，而為「醜扮」。如今學習本地歌仔戲的新生代演員，女性明顯地多於男性，劇團組織有別於當年本地歌仔戲清一色的男性子弟班，不僅有女性加入演出，甚至有時整團演員全部為女性。她們一反以往不施粉墨，而各有妝扮以區別角色。其唱歌身段，仍沿襲「歌仔陣」的「踏謠」模式。

· 目前舞台上的本地歌仔戲已經由女性演員裝扮

在本土思潮覺醒、本土文化崛起的時候，本地歌仔戲以其具有「動態文化標本」之意義，於一九八九年在曾永義教授的主張和推薦監督下進入國家戲劇院，演出傳統劇目《山伯英台》，開歌仔戲進入國家劇院演出之首例。此次演出是由「漢陽歌劇團」與陳旺欉等老藝人合作[6]，上半場〈遊湖〉、〈賞花〉是以醜扮方式演出，下半場〈祝家莊〉、〈安童買菜〉及〈十八相送〉則由「漢陽歌劇團」演員著上戲服做「改良式歌仔戲」的演出，呈現出歌仔戲由業餘小戲階段演化為職業大戲的不同過程和面貌。

貳、野台歌仔戲

臺灣的野台歌仔戲又稱為外台戲、外口戲或棚腳戲，是屬於戶外露天的演出型態。六〇年代，電視歌仔戲開播，內台歌仔戲面臨危機之際，野台歌仔戲取代了內台歌仔戲，依附在民間慶典上，從事露天搭台演出。當時臺灣社會廟宇持續興建，廟會活動不斷增加，請戲謝神的風氣盛行，歌仔戲逐漸成為廟會文化中的

· 羅東漢陽歌劇團的野台戲演出／中華民俗藝術基金會提供

· 早期廟會式野台戲演出，往往可獲得許多賞金／北港統一歌劇團提供

重要主角⑦，而野台歌仔戲由於依附著宗教慶典，乃成為目前歌仔戲演出中為數最龐大的類型。

　　歌仔戲在民間廟會中雖然逐漸站穩腳步，獲得生存空間，但是外台綜藝團、舞蹈團、歌舞團、樂隊、技術魔術團，以及之後興起的外台電影，對歌仔戲的威脅始終存在。這些娛樂文化以其低廉的成本與俗豔的內容，迎合廟方請主的成本開銷以及觀眾的口味喜好，使得歌仔戲不得不改變演出內容，或融入流行歌舞，或降低演出成本，甚至兼營副業，以期打入市場謀求生存。

　　雖然野台歌仔戲的發展受到經濟衰退的影響，以及其他表演藝術的市場瓜分，使得屬於神誕廟會的演出機會減少，不過野台歌仔戲仍舊是當前臺灣歌仔戲演出的主力。受到本土文化意識高漲的影響，野台歌仔戲也開始出現新的演出戲路，各種公演式的野台歌仔戲相繼出現，如兩年一度的地方戲劇比賽，各種官方舉辦的藝文列車，或地方性質的文化活動，工商業界的產品促銷宣傳，政治選舉活動的造勢等，使得歌仔戲除了依存在宗教廟會之外，另有多元的發展空間。以下就野台歌仔戲之多面向生態，及演出類型作說明。

一、多面生態的野台歌仔戲

　　野台歌仔戲生存於民間，依附廟會慶典以及喜慶聚會，民間經濟狀況的景氣與否直接反映在劇團戲路的多寡上。八○年代以後，臺灣野台歌仔戲曾出現過兩次「最佳時期」。一次出現在一九八六年至一九八九年「大家樂」盛行時；另一次出現在一九九一年至一九九三年股票炒作風行之時。當時大多數劇團每年都有二百天以上的戲路。「大家樂」及「六合彩」的賭博風氣，一度

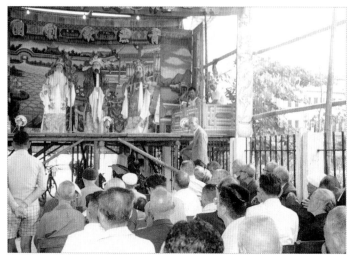

·早期野台歌仔戲也曾經有過風光歲月，吸引眾多人潮觀賞／青燕歌劇團提供

使得寺廟因許願謝願、請戲酬神而大為盛行，為野台歌仔戲帶來
廣大戲路；股票炒作盛行之時，人人投入股市賺飽荷包，帶動了
社會經濟，消費水平也相對提高，不僅各餐館生意興隆，就連廟
方請戲的戲金也毫不吝嗇。不過當「大家樂」消退，股市跌落谷
底，全球性經濟不景氣，加上傳統宗教信仰熱誠程度普遍降低，
各劇團的戲路已經大不如前。

　　八○年代，外台歌舞團、綜藝團、技術魔術團紛紛攻佔市
場，曾令野台歌仔戲減少許多戲路[8]。在餐廳秀、歌廳秀等錄影
帶大興，第四台娛樂節目增加後，綜藝團、歌舞團便難以維生而
結束營業。代之而起的外台電影，以其廉價的戲金大受請主歡迎
[9]，嚴重威脅著野台歌仔戲。一九八三年，高雄市歌仔戲劇團甚
至透過劇藝協會提出陳情[10]，希望由官方取締外台電影，以減少

競爭。不過，由於這些外台電影並無營業執照，政府又無相關法令管理，所以取締效果不彰[11]。另外，都市高度密集的土地開發，使得野台歌仔戲能夠搭台的空地難覓，而演出聲音太吵更不受多數現代人歡迎，因此目前大部分劇團的年度戲路數量都呈現消退的情況。

面對市場削弱的景況，野台歌仔戲劇團為求生存，開始改變經營方式，或兼營其他副業，或與其他劇團合作，以降低成本。有些劇團成立附屬康樂隊配合夜場演出，或參與喪葬場合的陣頭表演，也有兼營「五子哭墓」、「牽亡陣」、「三藏取經」[12]。另外，有些劇團以「雙劇團」方式建立合作關係拓展戲路，像桃園的「勝拱樂歌劇團」在一九九四年時，與宜蘭的「建龍歌劇團」合作。在桃園、中壢、苗栗一帶演出時，以「勝拱樂歌劇團」為名號，在宜蘭、花蓮、台北演出時，則採用「建龍歌劇團」的名號[13]。如此一來，兩個劇團既可開展戲路，也可以相互觀摩。

南部地區則是另尋途徑，沿用了內台時期的「錄音團」[14]，與「肉聲團」交叉演出[15]。「錄音團」是以事先錄製好的錄音帶來取代後場文武棚的伴奏，以及前場演員的唱腔部分，如此一來便可以省去文武場樂師費用，縮減劇團成員，達到節省劇團成本開銷的目的[16]。而有些劇團為了增加觀眾群，也會翻錄餐廳秀及歌舞

・南部歌仔戲錄音團所
　使用的錄音帶

秀等綜藝節目，安排於夜晚演出。

錄音團因為較肉聲團有年輕的演員、多樣的節目，以及便宜的戲金，所以每月平均的演出天數在十五至二十天左右，遠高於肉聲團，在南臺灣地區相當受到歡迎。錄音團雖然帶來新的觀眾群，也暫時解決了野台歌仔戲生存的危機，然而傳統戲曲的表演特質卻逐步消退。

二、廟會式野台歌仔戲

廟會式野台歌仔戲多因酬神謝願而演出，除了「儀式性」意義之外，透過野台戲的演出，藉以招徠人群，增添廟宇熱鬧的氣氛，因而亦具有「娛樂性」意義。不過，「娛樂性」意義並非廟方請戲的主要原因，「儀式性」意義才是目前野台歌仔戲團得以生存的重要因素。廟會式的野台歌仔戲基本上以「天」為演出單位，一天的演出稱之為「一棚戲」，分別演出扮仙戲、日戲（又稱古路戲、古冊戲）、夜戲（又稱胡撇仔戲）。通常，下午兩點半演出扮仙戲，演員妝扮仙神，向當日誕辰的神祇說明「某爐主」請「某劇團」演戲為其祝壽，祈求國泰民安，並為爐主個人及家人祈福[17]；扮仙之後接著演出日戲，持續至下午五點半左右；晚上七點半演出夜戲，至十點半左右結束。

扮仙各地習慣不一，大抵北部為「三仙會」，東北部為「醉八仙」，南部為「天官賜福」。其後必定再演一小段「跳加官」和「金榜」，時間大約半小時，目的在向神明致敬獻壽，並祈求民眾平安健康。扮仙戲不但分割了世俗與神聖，就戲曲的演出而言，它也承續了「鬧台」以吸引觀眾的目的，同時也藉此機會擺出戲班中所有重要的角色及行頭，展現戲班的基本實力。而觀眾

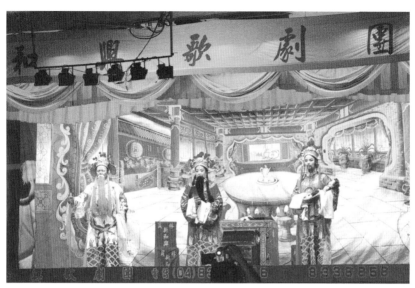

· 野台歌仔戲正式開演前的「扮仙戲」

在「眾仙下凡」的同時，也已經開始沈湎於戲劇的世界裡。

　　日戲演出時通常以男性觀眾居多，因而多演出歷史古路戲，以武打內容取勝；夜戲演出時則以女性觀眾居多，穿插歌舞或表現光怪陸離情節的胡撇仔戲，成為女性觀眾的最愛[18]。日戲的劇情多為歷史或稗官野史中所記載的故事，曲調以歌仔調為主，穿插北管的【流水】、【緊中慢】、【平板】、【十二丈】，南管的【相思引】、【恨冤家】，以及京劇曲調，身段則保持傳統的「腳步手路」，服裝為傳統戲曲的服裝，道具為傳統刀、槍、劍、大刀；夜戲的劇情多為藝人杜撰，內容符合現代，曲調則演唱大量流行歌曲，身段不講究傳統做功，服裝非傳統戲服，以鮮豔華麗為主，有晚禮服、和服、便服等，道具則有武士刀等。根

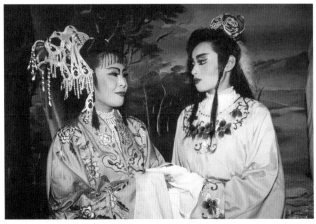

· 野台歌仔戲演員的化妝以誇張、色彩鮮豔為原則

· 歌仔戲的旦角造型／中華民俗藝
術基金會提供

· 野台歌仔戲演員的濃艷妝扮／中華民俗藝術基金會提供

· 依附在民間廟會活動的野台歌仔戲，圖為新明光歌劇團演出情形

· 新琴聲歌劇團的廟會式野台歌仔戲／中華民俗藝術基金會提供　　· 野台歌仔戲的著名演員郭春美／中華
　　　　　　　　　　　　　　　　　　　　　　　　　　　　　民俗藝術基金會提供

據林鶴宜的調查，野台歌仔戲之日戲劇目，和曾與歌仔戲同台並
演的其他大戲劇種有密切關係，大致可分爲歷史故事、神怪吉慶
和傳說故事三大類；夜戲劇目則含有「奇情」之傾向，細分之有
戀愛情仇、劍俠和傳統故事三類[19]。此外，許多劇團甚至在日戲
演出時，察看觀眾的人數與社經性質，打探觀眾的口味，據以研
判夜戲是否該多唱些流行歌曲，或添加笑料。此種爲適應觀眾群
的不同而演出的生存之道，亦是打響知名度，留住觀眾的方法之
一。

　　由於請戲者只提供舞台外殼（通常是廟宇正方的固定戲台或
於廟宇正對面搭設臨時舞台），戲班本身流動性又大，所以舞台
裝置和道具行頭都極爲簡陋。往往將舞台分爲兩部分，以簡單的
山水布景幕爲界，前半屬演出舞台，後半則爲演員著裝或休息的
後台。表演舞台裝置相當簡單，正前方地面放置一轉動霓虹燈，

上方橫樑亦置若干個霓虹燈。舞台左右兩旁分別為文武場，樂師各一名，文場樂器已經由電子琴、電吉他代替傳統管弦樂器，武場樂器則是由爵士鼓以及鑼鼓擔綱。舞台上的道具僅有一桌一椅，隨著劇情的需要，桌椅可象徵各種不同的意義。或代表一張床，或代表一個家，充分表露傳統戲曲的象徵意義。另外，桌面上放置麥克風，以便於上場演員使用。

野台歌仔戲的演出有大月、小月之分，大月為農曆一、二、三、七、八月，戲路多；小月為農曆四、五、六、十二月和「閏月」，戲路少；九、十、十一月則平平[20]。大月神明誕辰的節日多，所以劇團演戲酬神的機會也多。一般而言，一棚戲戲金約新台幣兩萬至三萬五千元，而正月十五日、七月十五日、十月十五日三天的三官大帝誕辰，三月二十三日的天上聖母聖誕，以及八月十五日的太陰娘娘誕辰等五天

· 野台歌仔戲演出分為日戲與夜戲

· 野台歌仔戲之夜戲(胡撇仔戲)演員以扭捏造作的
　神情表現

· 野台歌仔戲之夜戲演員穿著晚禮服演出

·野台歌仔戲中，演員吊鋼絲是藉由台後工作人員
手握繩索一躍而下

·野台歌仔戲後台是演員休息、準備上場的場所

·野台歌仔戲演員著裝、上妝即於所乘載之卡車內
進行

為「大日」，一棚戲戲金可達五萬元。不過除了演出時機是否為大月以及正日（神明誕辰當日）影響著戲金的多寡，劇團的名氣以及演出的內容也是戲金厚薄的附帶因素。事實上，野台歌仔戲團為求生存，無不擴展戲路以維持營運，通常以保有固定的基礎人脈，或與廟方建立關係作為互動基礎，或劇團間相互交流引薦戲路，甚至透過傳統「班長」的仲介角色安排演出[21]，以維持固定的演出機會。

　　廟會式野台歌仔戲的演出，其演員以表演程式[22]，和運用暗號作為「做活戲」的基礎。在與其他演員、文武場及觀眾的互動中，即興應變增添枝葉，而於唸白、唱腔、身段中表現，豐富了演出內容。野台歌仔戲因戲班組織型態、藝人從業態度、演出時機場合等諸多因素與外在條件，以「做活戲」為其表現手法，而不採固定劇本，演員的表現存在著相當大的自由，「做活戲」的

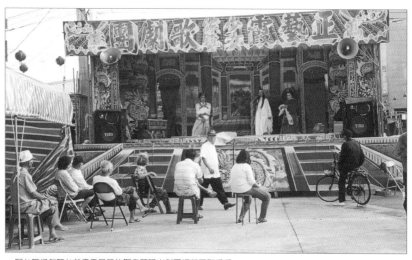

・野台歌仔戲舞台前零零星星的觀眾顯現出劇團經營困難重重

表演方式成為野台歌仔戲的一大特色。不過，「做活戲」固然是演員「腹內」所積累的功力，但長此以往也會造成「活戲死做」的情形[23]。日戲與夜戲的表演特色可謂大異其趣，不過不管是日戲或夜戲的演出，由於演出報酬微薄，戲班不得不精簡成員以節省開銷，甚至到了演出時再臨時搭班。所以劇團團員多不固定，流動性很大，演員自然難有敬業之心與高超演技的展現，因此藝術水平並不高。

・野台歌仔戲的演出為幕表戲，圖為幕表戲所使用的配役表

三、公演式野台歌仔戲

公演式野台歌仔戲是有別於廟會式的另一類野台歌仔戲類型。該類型的演出場合較正式，所搭舞台較寬廣，演出酬勞也比廟會式野台戲來得高。演出性質屬於藝文表演，演出時機多半與戲劇比賽、藝文活動有關，前者為劇團主動參與，後者為受邀演出。由於其表演方式為戶外搭台演出，因而歸屬於野台戲，不過就其演出團體及表演風格的屬性來看，實涵蓋野台歌仔戲劇團及現代劇場歌仔戲劇團兩種。目前公演式野台歌仔戲的演出時機有三種：

第一種為地方戲劇比賽。「臺灣省地方戲劇比賽」由文建會、教育部等單位兩年一次共同籌辦，先於各縣市舉辦初賽，再分北、中、南三區舉行決賽。地方戲劇比賽從內台歌仔戲時期就

· 由政府主辦的地方戲劇比賽是野台歌仔戲團彼此較勁的舞台／中華民俗藝術基金會提供

已經開始，在內台歌仔戲消退之後，地方戲劇比賽可說是野台歌仔戲較為正式、有規模的演出。以各縣市所舉辦的初賽而言，很多縣市因為政府經費不足，劇團參加意願降低，所以根本不舉辦初賽，而是以推派、抽籤的方式推選劇團參加決賽，真正辦理初賽的縣市只有台北、高雄兩市。

劇團參賽為了能獲得好成績，會自行租借布景、調派演員及文武場樂師，同時也會盡量演出有劇本規範的劇目。地方戲劇比賽的目的在於透過競賽角逐的方式，以期提高民間劇團的水平，然而受到評審主觀好惡，以及劇團的參與意願不高等因素的影響，每兩年的比賽往往流於形式。即使是優勝劇團的公演，也僅是於公演時加強布景、燈光、服裝，外調演員及文武場，整體的戲劇表現水平依舊不高。

第二種為配合文藝季活動與巡迴公演。自從本土文化日益受到重視，政府文教單位開始挹注經費，肩負起推廣本土文化的任務。一九八二年，行政院文化建設委員會主辦的「民間劇場」，邀集了各種藝術表演團體，盛大展現「廣場奏技、百藝競陳」的風貌。由於大受好評，因此連續舉辦五屆，其中野台歌仔戲的演出，更是造成萬人空巷的局面，參與演出的劇團如：宜蘭「建龍歌劇團」、彰化「正新麗園歌劇團」、員林「新和興歌仔戲團」等，都是地方戲劇比賽冠軍，為一時之選的團體。

在各類的「藝術下鄉」、「戲劇列車」、「大家相招來看戲」、「藝術巡禮」等社區與校園表演活動中，都可見到劇團組織較有規模，或是表演藝術較為優異的野台歌仔戲劇團受邀演出。像台北的「小金枝歌劇團」、「民權歌劇團」、「明華園歌劇團」等，即是經常受邀演出的團體。高雄市文化中心每年舉辦文藝季

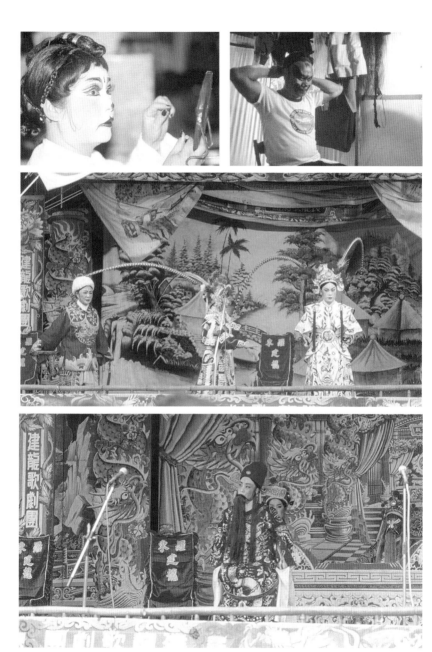

· 野台歌仔戲的後台與前台

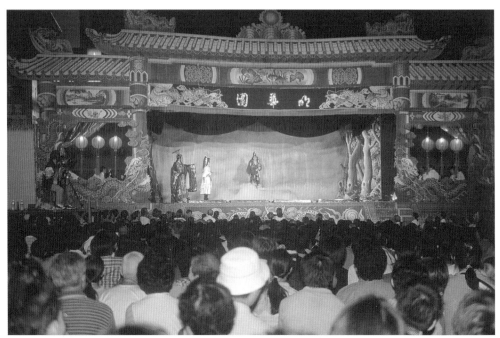

．明華園野台演出往往吸引眾多人潮／中華民俗藝術基金會提供

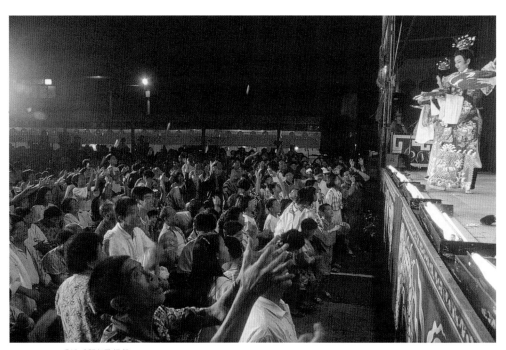

．公演式野台歌仔戲

・明華園歌仔戲團走入校園，吸引許多年輕學子，圖為該團至逢甲大學演出後，座談會上與逢甲大學校長合影

及假日文化廣場等各項活動，高雄市戲劇藝術協進會配合一年一度的文藝季，和上下半年各一次的假日文化廣場，輔導從戲劇比賽中所遴選出之歌仔戲劇團參加公演。除文藝季和假日文化廣場的活動，亦利用慶典節日或廟會活動，策劃劇團巡迴公演，鼓勵劇團下鄉，或前往偏僻地區演出。像一九八八年，劇藝協會參與社教館所舉辦之藝文下鄉活動，安排高雄市「新藝社歌劇團」、「新明華園歌劇團」、「新春玉歌劇團」、「天香社第二歌劇團」、「紫玉燕歌劇團」各舉辦一場公演[24]。另外，二〇〇一年的端午佳節，台北市社會教育館主辦「看大戲迎端午」，邀請八十九年地方戲劇比賽優勝團隊，假台北市歸綏戲曲公園舉行為期十天的公演[25]。

　　這種公演式野台歌仔戲，請主大多是政府或地方上的文化教

育機構，但近年來也有越來越多的民間私人團體邀約。舉凡選舉活動的造勢、房屋買賣促銷、工商業界的產品宣傳等，也都會邀請歌仔戲搭台助勢。不論是文化性或商業性的演出，受邀的團體都是依劇場的規模演出，除了前後場人員全員到齊，還需有完備的燈光設施、盡善的舞台布景，以及專業的劇場人員，演出時大多打上字幕以方便觀眾理解欣賞。

第三種為現代劇場歌仔戲下鄉。現代劇場歌仔戲是一九八○年代臺灣歌仔戲的新類型。走進現代劇場表演的歌仔戲不論是劇本情節、音樂唱腔、舞台設計、身段動作等各方面，都有別於其他類型的歌仔戲，而以精緻藝術作為標的。為了不使精緻的演出成為少數族群的欣賞權利，現代劇場歌仔戲可多應官方或民間的邀約，時常下鄉演出，以達到藝術推廣的目標。

有些劇團由於在劇場上有優異的表現，在各級政府推動文化下鄉活動的同時，便會受邀到地方露天搭台演出。像「明華園歌劇團」、「河洛歌子戲團」、「薪傳歌仔戲團」即時常應政府單位或學校之邀，於各地搭台公演，將現代劇場的演出內容以野台戲的方式呈現。

參、電視歌仔戲

一、綜藝化的電視歌仔戲

九○年代中葉，臺灣電視媒體開始產生另一類型電視歌仔戲。它原先是依附於「綜藝節目」單元中，以短劇、單元劇方式播出，在廣受喜愛後，又抽離獨立為「單元連續劇」的電視歌仔

戲型態^㉖。最早製作此類節目爲八大綜藝台的《我愛冰冰》節目，由於主持人白冰冰早年曾參與「神仙歌劇團」的演出，加上中南部收視群喜愛歌仔戲鄉土特質，因此便於節目中特別開闢《笑魁歌仔戲》單元劇。而後《我愛冰冰》雖歷經時段調換、改變節目型態而爲《黃金夜總會》、《歡樂五福星》等，但《笑魁歌仔戲》的單元始終屹立不搖。在市場效益考量之下，《笑魁歌仔戲》於一九九七年成爲單元連續劇的電視歌仔戲型態，於每周一到周五晚餐時段成帶狀播出。

《笑魁歌仔戲》在初期尚屬於短劇單元時，是傾向於「古裝爆笑劇」的表演方式，以主持人白冰冰、方駿爲班底，搭配李登才、費誠、BB、孔鏘等綜藝演員一同搞笑。等到獨立時段後，在考量市場口味後，開始強化演員陣容，邀請了唐美雲、高玉姍、許仙姬、陳昭香等具知名度的歌仔戲藝人助陣。由唐美雲兼任導演、蔣建元擔任武術指導，康素惠爲主要編劇，陳孟亮負責安歌。幕後工作則由節目企畫蔡依庭統籌，負責舞台監督並指揮助理布置道具。

所搬演的內容，還是以民眾所熟悉的歷史傳奇與民間故事爲主，尤其以神仙戲與武戲居多。不過，無論是才子佳人的悲歡離合，或神仙道化的超強法力，乃至江湖恩怨的離奇公案，都可以在原故事結構上加油添醋，將各種流行文化帶入劇中，藉以引發觀眾的共鳴，從而凸顯輕鬆詼諧又具娛樂性的喜劇風格。就整個演出型態來看，《笑魁歌仔戲》其實是介於電視歌仔戲與野台歌仔戲之間的表演。其布景道具的陳設，與野台歌仔戲相仿，還以「勾欄」的搭設強化野台風味；服裝的配搭上，除了傳統戲曲穿關，也允許古今中外任意穿戴，不需完全遵照時代背景，如同野

台戲的情況；演出時可以根據現場演員間的互動關係而「做活戲」，隨意增刪台詞添加笑料，與野台戲的自由即興表現方式類似。

此一綜藝化歌仔戲的出現，確實帶動起新族群的收看，使得節目收視一直保持不錯的成績。這種娛樂性的節目，能夠滿足觀眾自我放鬆的需求，所以相當受到歡迎。由於以娛樂為目的的綜藝化歌仔戲擁有不少收視族群，因此三立綜藝台也嘗試製播《廟口歌仔戲》開闢市場[27]。《廟口歌仔戲》中聚合了較多歌仔戲專業演員，如李如麟、許秀年、小咪、唐美雲、石惠君、楊懷民、鄭雅升、陳勝發等人。演出內容以小生、小旦搭檔的文戲居多。唱腔上有意減少傳統曲調，而新調使用率增高。整體的表現風格與《笑魁歌仔戲》有所不同。《笑魁歌仔戲》、《廟口歌仔戲》是臺灣電視歌仔戲新興起的另類歌仔戲表演，它以通俗性、娛樂性為訴求，沒有既定表演程式的演出，雜以各項流行資訊，這或許是電視歌仔戲變換軌道的預兆。另外，早期由簡遠信於力霸友聯所製作的《開元藝坊》節目，以歌仔擂台歌唱比賽方式為節目內容，亦獲得相當多觀眾的喜愛。

二、歌仔戲紀錄片節目

隨著本土意識的高漲，以及學界的重視，歌仔戲在九〇年代後，亦受到電視製作人的青睞，結合報導文學及視覺媒體的歌仔戲紀錄片，開始在電視節目頻道上大放異彩，廣受觀眾喜愛。雖然此類節目並不屬於電視歌仔戲範疇，但因為是以歌仔戲為對象而拍攝的知性節目，亦屬歌仔戲近幾年之特殊生態，故暫歸於電視歌仔戲一類來說明。

九〇年代末公共電視開始製作一系列歌仔戲紀錄片節目，包

括《戲狀元》、《永遠的美金鳳》、《尋找廣播歌仔戲》、《被遺忘的電影歌仔戲》、《電視歌仔戲》、《歌仔戲的製作人》、《歌仔戲變奏曲》、《文武春秋》、《從戲先生到導演》、《外台人生》、《家族戲班》、《歌仔戲台外一章》、《歌仔戲的薪傳》、《歌仔傳奇》、《歌仔戲》等。這些節目以主題為導向，透過訪談方式，紀錄歌仔戲的發展歲月，重現各個時期、不同層面的歌仔戲，頗能呈現歌仔戲之各樣面貌。

肆、現代劇場歌仔戲

走入劇場演出的歌仔戲團體，往往因劇團的出身與背景的不同，各自塑造出迥異的表演風格，分別形成各樣表演特色，而這些風格特色又與其劇團類型有著密切關係。目前參與臺灣現代劇場歌仔戲演出的劇團，可以劃分為電視歌仔戲劇團、野台歌仔戲劇團、國家扶植劇團、地方及院校社團劇團。又因其劇團屬性的不同，而呈現出下列幾種表演類型：

一、電視歌仔戲紅星於劇場中展現個人魅力

繼「台視歌仔戲劇團」應「新象國際藝術節」之邀請，於國父紀念館演出《漁孃》後，電視歌仔戲團挾其影視紅星之知名度入主劇場，一直是票房頗高的保證。有鑑於現代劇場歌仔戲獲得觀眾的熱烈迴響，除了楊麗花之外，電視歌仔戲紅星葉青、黃香蓮、洪秀玉、陳亞蘭、李如麟等人也紛紛投入。一九九一年，台視「楊麗花歌仔戲團」於國家劇院演出《呂布與貂嬋》；一九九三年，華視「葉青歌仔戲團」於國家劇院演出《冉冉紅塵》；一九九四年，中視「黃香蓮歌仔戲團」於國家戲劇院演出《鄭元和

與李亞仙》；一九九五年，「楊麗花歌仔戲團」於國家劇院演出《雙槍陸文龍》；一九九六年，「黃香蓮歌仔戲團」於國家戲劇院演出《青天難斷－陳世美與秦香蓮》，「洪秀玉歌劇團」於台北市立社會教育館演出《比文招親》；一九九七年，陳亞蘭於國家戲劇院演出《呂布與貂嬋》，「黃香蓮歌仔戲團」於台北市立社會教育館演出《前世今生蝴蝶夢》，「洪秀玉歌劇團」於台北市立社會教育館演出《聖劍平冤》；一九九八年，「黃香蓮歌仔戲團」於國家戲劇院演出《新寶蓮燈》；二〇〇〇年，「楊麗花歌仔戲團」於國家劇院演出《梁山伯與祝英台》，而黃香蓮亦與廖瓊枝合作於台北新舞台演出《碧玉簪》；二〇〇一年，「黃香蓮歌仔戲團」吸收「蘭陽戲劇團」小旦張孟逸，於台北車站演藝廳及社教館，推出《情牽萬里樊江關》、《三笑姻緣》。離開「河洛歌子戲團」另起爐灶的唐美雲，組成「唐美雲歌仔戲團」後，自一九九九年起以每年一齣精緻大戲的製作方式講求演出品質，先後推出了《梨園天神》、《龍鳳情緣》、《富貴榮華》，於台北市立社會教育館及國家戲劇院演出。

以名角領銜組班的方式，是電視歌仔戲劇團進入劇場演出時的最大宣傳賣點，通常這些名角有著廣大的影迷觀眾，因此在劇場演出時往往能夠在票房上保持長紅的紀錄。為了一飽影迷的眼

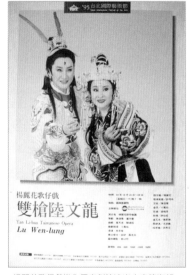

· 楊麗花歌仔戲進入國家劇院演出之宣傳海報
　／麗花傳播公司提供

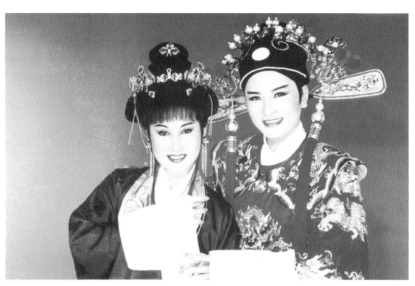

· 「黃香蓮歌仔戲團」演出《青天難斷——陳世美與秦香蓮》

福，通常會刻意強調電視歌仔戲所無法展現的表演藝術，如楊麗花於《呂布與貂嬋》中展現呂布的戟槍操法，又於《雙槍陸文龍》中表現陸文龍耍雙槍的功底；黃香蓮則以水袖展現個人功力，《鄭元和與李亞仙》與《前世今生蝴蝶夢》中都有一大段以水袖表現內心情境的表演。此外，在影視藝人擅長的另一項噱頭——服裝造型上也頗下功夫，請來服裝專家設計華麗高貴的服飾，往往一齣戲演出時，前後換上十來套服裝。

　　崛起於廣播歌仔戲，後來活躍於電視圈的「河洛歌子戲團」，則網羅了老、中、青三代的歌仔戲藝人為班底[28]，標舉「精緻歌仔戲」的理念，持續於劇場舞台推出系列好戲。截至目前為止《曲判記》、《天鵝宴》、《皇帝秀才乞食》、《鳳凰蛋》、《浮沈紗帽》、《御匾》、《欽差大臣》、《命運不是天註定》

· 「河洛歌子戲團」活躍於現代劇場舞台，圖為《鳳凰蛋》演出劇照

、《賣身葬父》、《秋風辭》、《戲弄傳奇──白賊七和中山狼》
、《新鳳凰蛋》、《臺灣·我的母親》、《彼岸花》、《菜刀柴
刀剃頭刀》十五齣現代劇場歌仔戲，皆是「河洛歌子戲團」精華
劇作。「河洛歌子戲團」可以算是目前臺灣歌仔戲團中，活躍於
現代劇場演出成果最豐碩的劇團。

二、民間歌仔戲劇團於劇場中融入野台風格

　　一些民間歌仔戲劇團也逐漸嘗試從野台的表演空間轉換至現
代劇場，他們雖以野台演出為主，但進入現代劇場演出時，也會
調適演出方式，朝向精緻化發展。幾個較常進入國家戲劇院的劇
團，像「明華園歌劇團」及「新和興歌仔戲團」，不僅活躍於現
代劇場，在野台演出中，也仍然保有旺盛的生命力。「明華園歌

劇團」、「新和興歌仔戲團」早期進入國家劇院演出時，也多還保有野台的演出方式，尤其在演員身段唱腔、導演風格與舞台設計方面，都還含有野台戲之胡撇仔戲味道，以及生活化的做戲方式。九〇年代，「明華園歌劇團」推出的幾齣大戲《逐鹿天下》、《李靖斬龍》、《界牌關傳說》；「新和興歌仔戲團」推出的《白蛇傳》，逐漸脫去野台戲中較不受規範的表現方式，而以更純熟的手法，在現代劇場中展現劇團品牌形象。

· 《李靖斬龍》之節目冊封面／毛紹周提供

另外，幾個頗具知名度的野台劇團，也時常應邀於現代劇場演出。像「陳美雲歌劇團」一九九七年於台北縣文化中心演藝廳演出《金枝玉葉》，一九九九年於臺灣藝術教育館演出《秦香蓮》；「民權歌劇團」一九九八年於台北縣立文化中心演藝廳演出《活捉三郎》、《九曲橋》；「小倩歌仔戲團」一九九八年於金門社教館演出《天下父母心》

· 近年來政府重視歌仔戲的傳習，舉辦相當多活動，圖為「歌仔戲鬧台好戲連連來」陳美雲歌劇團演出情形

· 「春美影劇團」的演出

· 「陳美雲歌劇團」的演出

· 「陳美雲歌劇團」演出《秦香蓮》／陳
美雲歌劇團提供

· 「一心歌仔戲團」演出《專諸刺王僚》／一心歌
仔戲團提供

等；「保豐興歌劇團」一九九八
年於台北社會教育館演出《烽火
柔情鴛鴦淚》；「一心歌仔戲團」
二〇〇〇年於台北市社教館演出
《專諸刺王僚》。當這些演出由
野台進入現代劇場時，大體是保
存著原來野台演出的風貌，但也
會加強燈光的設計、軟硬景的變
換使用，以適應現代劇場的演出
環境。

三、國家扶植劇團進入劇場
定期演出

　　隸屬於正規教育體制下的臺
灣戲曲專科學校歌仔戲科[29]，以
學期的實習公演與支援性的演出
為主，也嘗試創新開發一些小品
劇作於劇場中演出。一九九五年
於國家劇院演出《什細記》，這
齣戲除了由歌仔戲科的學生擔綱
演出，廖瓊枝、陳美雲、陳昇琳
幾位老師亦同台各適其任，可說
是一場「雛鳳新啼老鳳聲」的成
果展現；一九九六年於藝術教育
館演出《殺豬狀元》；一九九七
年於新舞台演出《打金枝》、

· 蘭陽戲劇團自創逗趣詼諧歌仔戲——《打城隍》／蘭陽戲劇團提供

《曲判記》；一九九九年於新舞台演出《八仙屠龍記》；二〇〇
〇年又在唐美雲老師的引領下，第一屆畢業生陳雅妮、陳雅眞姐
妹以及蔣佳穎參與「唐美雲歌仔戲團」推出的《龍鳳情緣》的演
出，並擔綱重要角色。隔年「唐美雲歌仔戲團」推出的《榮華富
貴》，亦邀請第一屆畢業生孫怡棻、曹雅嵐、王妙菱、黃月珍參
與演出。

　　一九九二年成立的第一個公立歌仔戲劇團「蘭陽戲劇團」，
由於不以營利爲目的，因此以保存、提升歌仔戲藝術，以及培訓
歌仔戲人才與排練爲主。劇團主要活動於蘭陽一帶，於宜蘭縣立
演藝廳定期展演，劇目有傳統歌仔戲《陳三五娘》、《呂蒙正》
，精緻歌仔戲《錯配姻緣》，創新歌仔戲《打城隍》、《求仙草》
，新編傳統歌仔戲《樊江關》等作品。爲適應當地廟會生態與地

· 公立蘭陽戲劇團成立之初，以傳習本地歌仔戲為任務

· 蘭陽戲劇團創新歌仔戲《錯配姻
緣》演出照片／蘭陽戲劇團提供

域環境，也規劃出劇團的走向[30]。此外劇團也時常應邀到台北及
其他各地演出[31]，甚至跨越海外至國外表演，將歌仔戲藝術傳輸
出去[32]。一九九四年，「蘭陽戲劇團」於台北市立社會教育館演
出《錯配姻緣》，即獲各界肯定，其中扮飾「謝水」的吳安琪，
更是將謝水此一逗趣的丑角人物發揮得淋漓盡致。二○○二年，
「蘭陽戲劇團」延攬鄉土小說家、兒童劇編劇家黃春明編導《杜
子春》、《愛吃糖的皇帝》、《小李子不是大騙子》先後於宜蘭
縣立演藝廳演出，為歌仔戲注入不同風格。

四、地方及院校社團進入劇場公演發表

　　隨著歌仔戲藝術的廣受歡迎，民間與校園中也陸續成立不少
歌仔戲社團，這些地方性社團也都會在學習暫告終了之際，舉行
成果發表公演。像原本在社教館延平分館開設的「歌仔戲訓練班」

，結業時即公演《什細記》、《山伯英台》、《陳三五娘》；而「臺灣歌仔戲學會」一連舉辦幾次歌仔戲研習營後，也推出《一門二魁》、《杜馬救主》公演，並於一九九四年以所培訓的學員成立學會附屬實驗劇團，而於台北縣立文化中心公演《琴劍恨》。

另外，各院校歌仔戲社團的成果展，亦是目前歌仔戲演出活動中不可忽視的一股力量。像「台大歌仔戲社」、「中興大學河洛傳統歌仔戲社」、「師範大學歌仔戲社」、「北師院歌仔戲社」、「政治大學歌仔戲社」、「東吳大學歌仔戲娃娃社」、「高雄師範大學歌仔戲研究社」等。校園社團往往以有限的經費邀請歌仔戲藝人前來授課，並在期末或校慶時舉行成果公演。像「北師院歌仔戲社」經由孫翠鳳指導後，曾於學校禮堂演出扮仙戲《三仙會》與《財神下凡·姻緣會》；也有的社團是租借校外劇場演出，像「師大歌仔戲社」由許亞芬指導後，在幼獅藝文活動中心演出《曲判記·審案》與《殺豬狀元》；「東吳大學歌仔戲娃娃社」曾於傳賢堂演出《三笑姻緣》；「高雄師範大學歌仔戲研究社」，由汪志勇教授擔任社團指導老師，陳桂英、許南舟指導唱腔，李玉鐸指導身段，於期末公演《白蛇傳》、《打鼓山傳奇》，並將演出錄製成錄影帶，作為高師大通識課程「歌仔戲欣賞」的教材，充分將理論與實務結合，頗能獲得學生的投入與響應；「臺灣大學歌仔戲社」二○○一年推出創社十年自編新劇《三寸金蓮》，由新生代導演黃雅蓉指導，假台北縣政府文化局演藝廳演出，亦展現出傲人的成績，令人刮目相看。

大抵地方社團院校的演出，是以成果發表性質為主，在整體演出上，其藝術品質未若上述幾種類型來的精緻。

〔注釋〕

① 參考舞台設計者張維文之意見，見《彼岸花》節目手冊。

② 參考黃文博《跟著香陣走：臺灣藝陣傳奇續卷》，台北：台原出版社出版，一九九一年，頁八二。

③ 參考呂訴上《臺灣電影戲劇史》，台北：銀華出版社出版，一九六一年，頁二三五。

④ 同②，頁八三。

⑤ 一九八二年總統明令公布「文化資產保存法」，特別強調保存「民族藝術」衍生出民族藝術薪傳獎，對相關藝術團體與個人積極予以肯定及鼓勵。

⑥「文化資產保存法施行細則」中第六十一條：為求民族藝術風格之普及，各級政府應鼓勵及支援舉辦民族藝術之訓練、發表、欣賞、展演及出版等活動。

⑦ 有鑑於蘭陽平原一帶向來興盛北管戲曲，「漢陽歌劇團」也在鄉親父老要求下，維持日演北管、夜演歌仔傳統，直至近年因人才斷層嚴重才減少北管戲演出。二〇〇一年起漢陽團長莊進才開始有意朝北管戲曲轉型，將歌仔戲團轉為北管亂彈職業劇團。吸收蘭陽戲劇團的吳安琪、張孟逸、林明德等一批年輕藝人，並於二〇〇一年一月十三日假台北市南海路國立藝術館演出一場「北管戲曲」內容有《蟠桃會》及《天水關》，廣受好評。

⑧ 根據宋光宇〈試論四十年來臺灣宗教的發展〉一文，臺灣在民國六〇年代，經濟發展迅速，使得人們有足夠的財力去建廟。這些寺廟在民國七〇年前後相繼落成，造成七〇至七四年間的寺廟數量躍升的現象。但是，七〇到七四年，在經濟發展上，出現緩慢成長的現象。人們捐資建廟的意願隨之降低，在七四到七七年寺廟的興建數量也明顯降低許多。從七五年起連續六年在經濟上呈現飆漲的態勢，寺廟數量也在三年（七七年）後呈現上揚。（該文收錄於宋光宇編《臺灣經驗.（二）──社會文化篇》，台北：東大出版，一九

九四年七月）

⑨ 像宜蘭的「漢陽歌劇團」，受到南部上來的康樂隊歌舞團的市場攻佔影響，戲路開始走下坡，而廟方在經濟考量之下，將三天的戲只由歌仔戲演出第一天（因為需要扮仙），其餘兩天則改由綜藝團演出。有關漢陽歌仔戲劇團的營運狀況可參考孫惠梅《臺灣歌仔戲劇團經營管理之研究——以宜蘭縣職業歌仔戲劇團為例》，台北：文化大學藝術研究所碩士論文，一九九七年十二月，頁八〇。

⑩ 外台電影通常於晚間播放，一晚播放兩齣影片，共三個小時，而正片播放前依舊會有一段十五分鐘的扮仙戲，所謂扮仙戲，乃是請歌仔戲紅星所拍攝之「醉八仙」、「三仙會」、「跳加官」。目前有許多外台電影由掌中劇團所兼管，其營業牌照登記者為「掌中戲」，實際上是兩者合併。掌中劇團若兼放電影每次出團只需二至三人，白天演出掌中戲，晚上播放電影。如此演出，一天的戲金只需四千至六千元台幣，這與歌仔戲平時一棚戲二萬五千元的戲金相比，更能夠令請主接受。

⑪ 陳情內容為「外台電影猖狂，除函請市警察局嚴加取締外，本案以配合省市協會向立法院陳情處理」。參考劉美菁《由劇團看高雄市歌仔戲之過去、現在與未來》，高雄：高師大國文研究所碩士論文，一九九六年六月。

⑫ 早期外台電影在播出前需攜帶電影出版公司版權證，至寺廟所屬管區派出所購買印花稅並登記，才可播出。現今只需於演出前知會當地派出所即可。

⑬ 有關劇團兼營其他副業之情形可參考桃園縣立文化中心委託，中央大學戲曲研究室執行《桃園縣傳統戲曲與音樂錄影保存及調查研究計畫報告書》，一九九六年七月，頁十八至十九。以及林鶴宜〈台北地區野台歌仔戲之劇團經營與演出活動〉，發表於「兩岸戲曲回顧與展望研討會」，一九九九年八月。

⑭ 同⑨，頁六八至六九。

⑮ 錄音團的產生是拱樂社負責人陳澄三先生在觀賞完美國白雪溜冰團的演出後，對於事先錄音再對嘴的表演方式產生了興趣。在經過多次的試驗，及劇本的編寫後，終於在一九六一年由新成立之二團率先嘗試演出。有關拱樂社錄音團的演出情形，可參考劉南芳《由拱樂社看臺灣歌仔戲的發展與轉型》，台北：東吳大學中文研究所碩士論文，一九八八年十月，頁五八至五九。

⑯ 所謂「肉聲團」是演員以本嗓現場演唱。目前高雄地區「錄音團」歌仔戲劇團的數量，已經多過於「肉聲團」歌仔戲劇團。詳細調查資料同⑪。

⑰ 錄音團省去文武場樂師的花費，對演員的要求亦不如肉聲團，每棚戲的演出成本大約比肉聲團減少一萬元左右，大約為兩萬至兩萬五千元的戲金。錄音團多採取月薪制，演員每個月薪水固定，演出天數越多，團主收入也越多；肉聲團則採日薪制，演員每日薪水固定，倘若遇到壓低價碼情況，團主難得有盈餘。

⑱ 根據王嵩山的調查，扮仙的形式又有「公仙」與「私仙」兩種。「公仙」是由幾個信眾聯合所請，最常見的是由廟方出面主持，為所有信眾祈福。或某類行業共同請戲扮仙謝願還願等方式。也有以地方為範圍，共同出錢請戲扮仙謝神還願。扮完公仙之後，往往又有私人因還願或祈福，再請演員扮仙一台。見王嵩山《扮仙與作戲》，台北：稻鄉出版社出版，一九九七年再版，頁一四八。

⑲ 有時演出內容與劇團風格及請主口味而有所不同。比如有少數劇團堅持演出古路戲，像台北的「民聲歌劇團」與台中的「國光歌劇團」。又如台北大稻埕慈聖宮的媽祖誕辰以及公館五府千歲廟，都會要求劇團演出古路戲。

⑳ 見《臺灣歌仔戲》，台北：行政院新聞局出版，二〇〇〇年，頁二四至二七。

㉑ 參考林茂賢〈民間劇團的淡季與旺季〉，《大舞台》第十五期，「河洛」歌子戲劇團出版。另外，又根據林鶴宜於台北地區所做調

查，野台歌仔戲演出的大月為一、二、三、八、九、十月，小月是四、五、六、七、十一、十二月（見〈台北地區野台歌仔戲之劇團經營與演出活動〉一文，發表於「兩岸戲曲回顧與展望研討會」，一九九九年八月）。這或許是地域性差別的不同。

㉒ 引介劇團為戲院或廟宇演戲，並從中抽取佣金的中間人，稱為「班長」。「班長」由來已久，內台歌仔戲時期專職者尤多。班長的佣金隨著戲金而調整，戲金越高抽成越多，特別是在神明誕辰的正日，可達三成。以目前臺灣野台歌仔戲的情況而言，基隆、宜蘭一帶的班長抽取的佣金較高。

㉓ 根據黃雅蓉的分類，野台歌仔戲在表演程式的應用上，包含有五種類型：情節程式、上下場程式、曲調程式、口白程式、身段動作程式。見《野台歌仔戲演出風格之研究》，台北：文化大學藝術研究所碩士論文，一九九五年。

㉔ 根據邱秋惠的說法「活戲死做」多發生在演出熟稔的戲齣，演員完全比照以往的演出，使用相同的唱詞、曲調、動作，而形成一套固定的表演內容，造成活戲死做的情況。見《野台歌仔戲演員與觀眾的交流》，台北：文化大學藝術研究所碩士論文，一九九八年。

㉕ 同⑪。

㉖ 參加隊伍包括「陳美雲歌劇團」、「新櫻鳳歌劇團」、「葉麗珠三姊妹歌劇團」、「正日光第三歌劇團」、「葉麗珠第二歌劇團」、「鴻明歌劇團」、「宏聲歌劇團」、「秀枝歌劇團」、「新國聲歌劇團」、「新明光歌劇團」十個團隊。

㉗ 有關這一部份的內容，參考蔡欣欣〈九〇年代臺灣歌仔戲表演藝術之探討〉一文，發表於「兩岸戲曲回顧與展望」，一九九九年八月。

㉘ 一九九七年《廟口歌仔戲》從《臺灣大廟口》綜藝節目中獨立出來。

㉙ 包括陳昇琳、久登、王金櫻、許亞芬、郭春美、石惠君、小咪（本名陳鳳桂）、黃明惠、簡蕙如等人，是目前「河洛歌子戲團」的班底演員，他們有來自電視歌仔戲，也有出身於野台歌仔戲。

㉚ 其前身爲復興劇校歌仔戲科，一九九七年七月一日與「國立國光戲劇學校」合併，升格爲專科學校。

㉛ 「蘭陽戲劇團」除了肩負歌仔戲之薪傳使命外，亦對於深具宜蘭地方民間藝術特色的北管戲有薪傳任務，一九九二年聘請資深藝人呂仁愛、林松輝、莊進才、李阿質傳習北管扮仙戲《大醉八仙》；又於一九九三年傳習《蟠桃會》、《過秦嶺》、《燒窯》搶救北管暝尾仔戲。另外，「蘭陽戲劇團」亦會配合地方活動而展演，如一九九三年於「關懷生命，向毒品說不」反毒系列活動「向毒品宣戰－宜蘭之夜」中演出《鍾魁除妖》；又如一九九七年，爲配合宜蘭縣三星鄉「蔥蒜節」、礁溪「協天廟」鄉鎮社區文化活動而演出；同年爲配合宜蘭縣國際童玩藝術節於親水公園演出。

㉜ 一九九四年應文建會之邀於農曆正月初一「全國文藝季」開鑼典禮中，演出北管扮仙戲《蟠桃會》、《跳加官》及《益春留傘》；同年應邀於全國廣播文化獎頒獎典禮演出，應教育部邀請於「薪傳十年」頒獎典禮中演出；一九九六年應台北市政府邀請，策劃「市民廣場」傳統戲曲演出活動，共有歌仔戲等十個民間團體參演。

㉝ 一九九五年應新加坡國家藝術理事會邀請於該國維多利亞劇場演出《錯配姻緣》；一九九六年受文建會邀請，赴美國紐約文化中心演出《審乞食》、《打城隍》；同年，受世界臺灣同鄉會邀請前往哥斯大黎加演出；一九九七年，受加拿大臺灣文化節籌備委員會暨多倫多臺灣同鄉會邀請，赴溫哥華及多倫多等地演出。

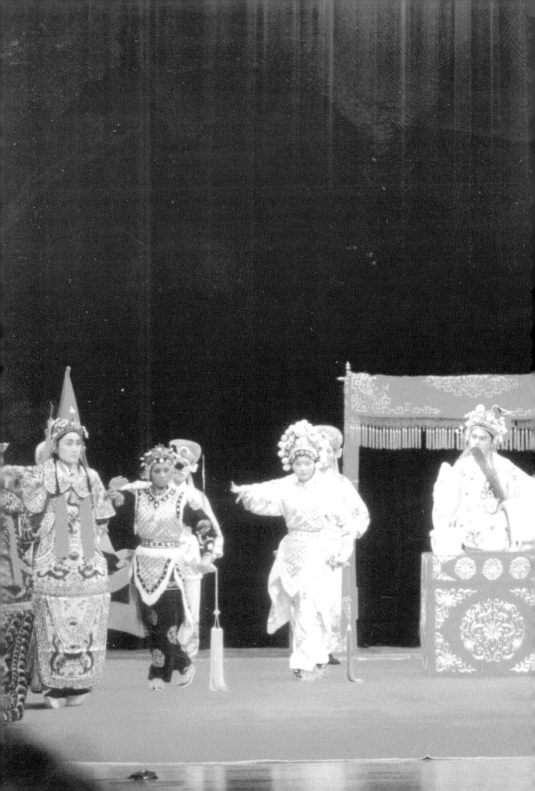

第八章　臺灣歌仔戲的維護與保存

壹、歌仔戲的教育與傳承
貳、政府的措施
參、民間的努力

第八章　臺灣歌仔戲的維護與保存

一九六六年，「拱樂社」創設臺灣第一個歌仔戲學校「拱樂社戲劇短期補習班」[①]，開歌仔戲薪傳教育之先聲，歌仔戲的薪傳教育方始有了較爲規範的體制與管道[②]。「拱樂社戲劇短期補習班」共計培育出四期學生，每期人數約二十名左右，結業後分散於拱樂社各子團中實習演出。一九六九年，「拱樂社戲劇補習班」轉型爲「歌舞明星訓練班」，至此歌仔戲演員培訓宣告結束，臺灣第一所歌仔戲學校終告段落[③]。此後近二十年內，臺灣並未有如「拱樂社」創辦歌仔戲學校之組織。

八〇年代，歌仔戲的教育與薪傳開始出現契機。在本土文化逐漸高漲的局勢中，歌仔戲逐漸獲得官方重視。由官方所籌畫之歌仔戲傳藝計畫陸續展開，比如一九八四年起，宜蘭縣立文化中

· 一九八五年，陳澄三先生（右二）在台中的自宅，右一為曾永義教授／江武昌提供

拱樂社

演出劇照

心委託當地救國團長期辦理「歌仔戲研習營」、一九九二年宜蘭縣成立全國第一個公立歌仔戲團「蘭陽戲劇團」，可見政府支持歌仔戲薪傳的作風。而一九九四年八月於復興劇校成立的「歌仔戲科」，則是國內唯一的歌仔戲正規教育體制單位。至於民間方面，社團院校舉行的歌仔戲傳習活動、劇團附屬歌仔戲訓練班的成立，也都爲歌仔戲的薪傳盡了綿薄之力。以下分別就歌仔戲的教育與傳承、政府的措施、民間的努力這三個方向來討論。

壹、歌仔戲的教育與傳承

一、劇藝學校之薪傳教育

前身爲「國立復興劇藝實驗學校歌仔戲科」的「臺灣戲曲專科學校歌仔戲科」[④]，成立於一九九四年九月，是臺灣唯一的專業歌仔戲人才培育科系[⑤]。一九九七年七月一日與「國立國光戲劇學校」合併升格爲專科學校，並由國家文藝獎、薪傳獎藝師廖瓊枝女士擔任首屆科主任。整合後的臺灣戲曲專科學校，將採十年一貫制傳統戲曲人才養成教育[⑥]，目前首屆歌仔戲科畢業生，則可經過二專升學考試繼續學業，完成八年的修習。

「歌仔戲科」成立以來，先後聘請歌仔戲界名伶與專家爲師，計有廖瓊枝、石文戶、鄭榮興、唐美雲、陳昇琳、王金櫻、張文彬、陳美雲、巫明霞、林紀子、許秀年、趙美齡、趙天福、許欽與年輕一輩的游素凰、呂雪鳳、林美玲、劉秀庭、林顯源、齊復強、丁中保、劉族株、李族興等，以及歌仔戲文武場葉明德、柯銘鋒、王清松、簡永福、劉文亮、陳夢亮等老師任教。另外也結合諸位老師之才學合力編撰一系列教材，目前第一批出版

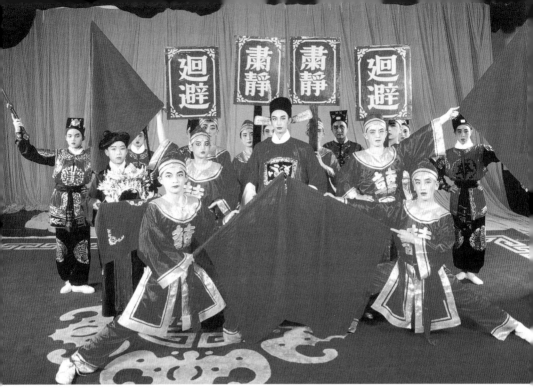

· 國立復興劇校時期歌仔戲科演出《什細記》

的材料，包括廖瓊枝整編的《歌仔戲劇本》，包括《什細記》、
《陳三五娘》、《山伯英台》三個劇目，洪惟仁主筆的《歌仔戲
語文》，柯銘峰編寫的《歌仔戲唱腔》，游素凰撰著的《歌仔戲
識譜》等四個初階基礎教材；第二批進階教材則有《歌仔戲源流》
、《本地歌仔戲探源》及其他大小戲齣的劇本。這些教材提供學
生入門，相當適切而實用。

　　至於其課程內容，依學生學藝程度之不同而訂定。國中部課
程有：戲曲教唱、身段練習、晨功、基本功、識譜聽音、劇本研
讀、歌仔戲語文、把子功、劇藝分科、曲牌教唱、戲劇概論、聲
樂發聲訓練、戲曲觀摩討論、排練演出、容裝臉譜、毯子功；高
中部課程有：發聲訓練、臺灣戲劇史、歌仔戲語文、晨功、戲曲
觀摩討論、導演學、毯子功、戲曲編排、劇藝分科、樂理、劇藝

排練、劇藝音樂、劇藝舞蹈、舞台管理、基本功、角色分析、藝術導論⑦。觀其教學內容，國中部著重在劇藝基礎的鞏固，高中部則往上提升，加強劇場理念。整個看來，能夠兼顧戲劇理論、舞蹈形體、歷史發展、表演創作、劇場管理、識譜樂理等基礎，可說在唱腔、身段、韻白、發聲、劇本研讀等方面皆能有所顧及。

「歌仔戲科」自一九九五年八月於國家劇院師生聯合演出《什細記》之後，每年均有可觀的演出成績。一九九六年推出《殺豬狀元》、《蚯蚓歌》、《毒窟》、《搖錢樹》；一九九七年有《陳三五娘》、《轅門斬子》、《回窯》、《凌波仙子逛花燈》；一九九八年有《曲判記》、《打金枝》、《吳漢殺妻》、《安安尋母》、《生死牌》、《王老虎搶親》；一九九九年有《八仙屠龍記》；二〇〇〇年更推出畢業作品《宋宮秘史》、《圍城記》

‧國立台灣戲曲專科學校歌仔戲科演出《曲判記》乙折「求情」

。爲了推廣精緻表演藝術，不論民間廟堂集會、節慶慶典、社區學校、深山離島、文化中心，乃至國家藝術殿堂，都有歌仔戲科師生的足跡，表演遍及台澎金馬各縣市，並遠赴美國、日本、新加坡等地公演，作文化輸出，進行文化交流。

「歌仔戲科」經過六年的做科培育，從國中到高職的一貫教育培訓，其第一屆畢業生終於在二〇〇〇年六月畢業，這一群由國家首屆培育之歌仔戲人才的去向是頗值得留意的。臺灣戲曲專科學校的鄭榮興校長，對於學生未來的出路抱持相當樂觀的態度。他認爲除了繼續升大學報考戲劇系，還可以往電視、電影界發展，尤其是閩南語劇。此外若能取得資格，亦能勝任各地鄉土教師之職[⑧]。其實首屆畢業生，多數還是以繼續升學爲志願，畢業生中有考取元智大學中文系、文化大學戲劇系、文化大學戲劇系國術組，也有繼續留在臺灣戲曲專科學校就讀。大抵而言，仍舊

·國立台灣戲曲專科學校培育了不少歌仔戲後起之秀，圖為《樊江關》劇照

· 二〇〇二年九月十五日，國立戲曲專科學校第一屆畢業生演出「河洛經典再現」——《殺豬狀元》／河洛歌子戲團提供

朝向戲劇藝術精進，轉行的學生較少，相信他們未來的前景依舊看好。

二、電視歌仔戲之薪傳

電視歌仔戲演員的薪傳，有透過電視公司與藝人共同合作的方式，也有劇團單獨對外招生。「台視歌仔戲團」分別於一九八一年及一九八六年兩度成立歌仔戲訓練班，以公開對外招考學員的方式培育新演員投入市場[9]。招考對象爲二十歲以下，國中畢業以上之女性。訓練時間爲期一年，由臺灣電視公司提供經費與場地，學員一律不收費用。訓練課程包括唱腔、身段、表演原理、角色剖析、螢幕常識、美容儀態、觀摩學習等。以唱腔和身段課程所占的課堂時數最多，每周各六小時。當時師資包括「台視歌仔戲團」的幾位核心藝人以及台視節目部主管，有楊麗花、

小鳳仙、徐斌揚、顧輝雄、陳聰明、黃以功等人。一九八一年共招收學員二十九名，一九八六年招收學員三十名。在國內尚未有歌仔戲專業訓練機構的當時，訓練班的成立是相當具有意義及使命。然而受到其他人為因素與大環境變遷的影響，歌仔戲的培訓工作並不如預期理想。以第一期招收的學員為例，當時報考人數共有三千人，錄取三十人，結訓十七人，之後真正投入電視歌仔戲市場的學員又僅兩三位罷了。像潘麗麗、葉麗娜、紀麗如、林月蓮，即是彼時參加歌仔戲訓練班所培育出來的演員，日後並成為「楊麗花歌仔戲團」的重要班底演員。培訓出的學員以《雙燕歸巢》作為成果展。

除了「台視歌仔戲團」舉辦演員招考，華視「神仙歌劇團」也於一九八二年對外招考演員，但並未成立訓練班。陸續吸收的學員包括具有身段基礎的文化大學國劇組畢業生，像陳秀嫦、林玉敏；也有因本身條件具發展潛力而選用的，像王秋波、連璉；甚至也吸收京劇票友，重新培訓，像楊懷民即是。

由於電視歌仔戲是以商業賣點為導向，因而演出劇目及內容以創新改編為首要考量，新戲出奇或老戲新編，都隨著觀眾的口味而改變。加上強調寫實風格的表演，演員除了需有一張上鏡頭的「開麥拉費司」（Camera face），還需要花費相當時間與精力熟讀每齣戲，揣摩各色人物，更重要的是必須適應電視媒體的表演方式，因而培訓方式有別於傳統戲劇的坐科[10]。

隨著電視媒體多元化，電視節目日趨綜藝化的情勢，電視歌仔戲於電視台播出的頻率已經越來越少，歌仔戲訓練班及電視歌仔戲團的招考也幾乎成了過眼雲煙。許多電視歌仔戲演員，或是轉往綜藝節目發展，或是朝向現代劇場歌仔戲努力，也有離開氍

毻環境，改行從事餐飲、旅遊、服裝事業等⑪。二○○○年歲末之際，「楊麗花歌仔戲團」再次出現歌仔戲演員招考訊息，招收十八至二十八歲具舞台經驗之青年男女，未來招收學員之培訓情形與發展出路，是相當值得注意的。

貳、政府的措施

由於宜蘭本地歌仔戲已被學術界視爲重要的「動態文化標本」，搶救此一傳統藝術的呼籲，一時騰傳。宜蘭縣政府爲即時保存傳統藝術，展開一系列的傳藝計畫。宜蘭縣立文化中心自一九八五年起與救國團合辦全國性暑期青年自強活動「歌仔戲研習營」，主要招收對象爲全國大專青年與中小學教師，每期招收約四十名，陳旺欉先生連續八年擔任研習營教席，近年來改由「蘭陽戲劇團」統籌。一個星期的研習內容包括歌仔戲唱腔、曲調、身段及台步等基本功的演練，觀賞歌仔戲表演，認識歌仔戲的發展歷史，並於課程結束後安排學員成果展演。多年來所演出的成果包括《觀音寺緣》、《棒打薄情郎》、《福州奇案》、《看花燈》、《搶美女》等，吸引不少蘭陽地區民眾前來觀賞。

一九九○年起，在文建會與教育部的輔導下，宜蘭縣政府歌仔戲薪傳計畫選定吳沙國中與宜蘭高商兩所學校，分別成立吳沙國中歌仔戲研習社及宜蘭高商地方戲曲社，作爲培訓歌仔戲新血的學校。吳沙國中先是聘請「明華園歌劇團」指導，傳授基本身段與唱腔，並學習《鐵膽柔情燕南飛》一劇，於一九九二年假宜蘭縣立體育館舉行成果展演。之後由於演出頻繁，無法負荷教學工作，轉由陳旺欉等人任教。一九九四年一度由「蘭陽戲劇團」

接手，目前陳旺欉與「蘭陽戲劇團」分別任教授課，陳旺欉教一年級，「蘭陽戲劇團」教二、三年級。

宜蘭高商則聘請陳旺欉先生擔任教席[⑫]，先以「本地歌仔」為傳習主要目標，利用星期三、五的社團活動時間學習。在陳旺欉先生的苦心指導下，先後對外公演《呂蒙正》、《什細記》、《山伯英台》、《路遙知馬力》、《白蛇傳》，十年來共演出六十九場。除了於宜蘭演出之外，足跡還遠至高雄、台南、台中、彰化、雲林、南投、桃園、台北、花蓮、台東等地。

成立於一九九二年九月的「蘭陽戲劇團」，其成立宗旨即在於保存歌仔戲藝術及培育歌仔戲的表演人才。劇團的初期計畫是以維護與保存為預期目標，及時搶救瀕臨失傳的傳統歌仔戲；後續計畫也將擴充後場編制，培訓樂師以解決歌仔戲後場樂師短缺的問題。前者包括傳習現存本地歌仔戲四大齣劇目《陳三五娘》、《呂蒙正》、《山伯英台》、《什細記》；後者則積極推廣歌仔戲薪傳計畫，舉其重要活動有：一九九三年起辦理全國「歌仔戲研習營」、一九九四年十月及一九九五年八月辦理吳沙國中「傳統戲曲基礎人才培育計畫」、一九九五年六月受文建會委託辦理

·蘭陽戲劇團創團初期，演員平時練習狀況，攝於一九九三年／蘭陽戲劇團提供

·蘭陽戲劇團在宜蘭縣五結鄉邀請演出的搭台情形／蘭陽戲劇團提供

「社區戲劇研習會」、一九九五年十二月辦理教育廳主辦之高中校園巡迴、一九九七年四月受教育廳邀請辦理八十六年全省「高中戲曲教育巡迴推廣計畫」校園演出案，此次特別前往離島澎湖馬公高中演出。

爲使藝術傳習能持續進行，一九九二年宜蘭高商成立「特殊藝能班」，以專業方式訓練表演人才，並吸收原吳沙國中具有表演經驗的學生。如此一來，吳沙國中歌仔戲研習社的畢業生，便可以進入宜蘭高商「特殊藝能班」就讀；另一方面也可以加入宜蘭高商地方戲曲社繼續學習；而宜蘭高商地方戲曲社的畢業生又可加入蘭陽戲劇團，或進入大學選讀戲劇系。至二○○○年爲止，宜蘭高商「地方戲曲社」之畢業生加入蘭陽戲劇團者有八位，就讀戲劇系者有五位。有了一貫學習系統，讓學生能夠持續學習，也傳承歌仔戲藝術。

由台北市社會教育館延平分館開設的「歌仔戲研習班」，自一九八八年開班後，聘請廖瓊枝、林義成、陳剩、許再添、葉明德等人分別擔任授課老師，吸引了許多年輕學子與上班族的加入，結業時公演的《什細記》、《山伯英台》、《陳三五娘》，獲得各界的肯定。陸續培訓出來的優秀學員，也已組成「薪傳歌仔戲團」成爲專業劇團，並於致力於現代劇場中演出[13]。爲了繼續增加新血、培訓學員，一九九六年起，向文建會提出三年的「臺灣傳統歌仔戲藝術薪傳計畫」。經由唱腔、念白、身段、做表等甄試項目，錄取具有表演基礎的學生進行培訓，於每週一、二、六晚間上課三小時。第一年以旦角爲主，第二年生、旦並收，研訓告一階段，便在幼獅藝文活動中心舉辦「廖瓊枝嫡傳藝生成果展」，演出〈回窯〉、〈益春留傘〉、〈樓台會〉三齣折

·一九九二年，廖瓊枝女士率領薪傳歌仔戲團巡迴公演海報

子戲。

此外，為了推廣歌仔戲藝術，每年臺灣戲曲專科學校，在教育部及文建會的指導下，主辦「暑期歌仔戲曲推廣教育班」，以六天時間培訓中小學教師學習歌仔戲。所安排課程有：歌仔戲文武場認識、歌仔戲曲調認識、歌仔戲識譜、台語俗諺與歌仔戲、歌仔戲發聲、舞台人生、歌仔戲的發展與變遷、歌仔戲身段解析與示範、歌仔戲梳妝與容妝、分組響排、成果展演及賞析。在這短暫的課程裡，中小學教師以速成方式吸取歌仔戲藝術之精華，也藉由研習營的學習觸發，將歌仔戲藝術散播至校園的個個角落，這對於歌仔戲之推廣與薪傳不無影響。類似於此的短期研習營傳習計畫，還有嘉義市文化局主辦、嘉義市桃仔城文史協會承辦的「戲曲賞析（歌仔戲）」活動。該活動特邀「河洛歌子戲劇團」柯銘峰、許亞芬、石惠君等人為講師，介紹歌仔戲的變遷

與發展、歌仔戲各種曲調及唱腔示範、歌仔戲身段做表示範。其招收對象除了擔任鄉土教學之各級學校教師，還開放給社會大眾參與。

除了演員的培訓，政府也嘗試歌仔戲編導人才的栽培。由國立傳統藝術中心主辦，台北市現代戲曲文教協會承辦的「歌仔戲編導班」，自一九九九年六月至二〇〇〇年三月爲止，舉辦爲期十個月的歌仔戲編劇導演培訓計畫。培訓課程包含：歌仔戲的歷史發展及藝術特質的瞭解，包括音樂、聲韻、表演等專業課題；借鏡自大陸戲曲學院及中國藝術研究院的「戲曲編劇」與「戲曲導演」理論課程，並讓學員從事編劇與導戲的實際操作。先後聘請鄭懷興老師、許再添老師、郭志賢導演授課解說。並於二〇〇〇年三月二十八日假國立藝術教育館，舉行歌仔戲編劇導演培養計畫結業公演，特邀「陳美雲歌劇團」演出。公演劇目《秋胡戲妻》（林淵泉編劇）與《黑白畫眞假》（楊鴻儒編劇）乃挑自編劇班學員實習作品。而整個排戲、導戲的工作，則由導演班的兩組學員執行。在此之前，導演班學員必須與編劇者從「主題立意」、「劇本結構」等方面進行討論。在劇本、音樂定稿後，與演員讀劇本，提出導演構想，展開模擬排練，最後與演員、文武場實際合作排練，整個製作過程毫不馬虎。參與的學員不僅從中瞭解一齣戲的製作程序，更從中明白編劇與導演的職務所在。此一培訓計畫也爲臺灣新增加一批新的歌仔戲編劇、導演人才。

官方單位也會透過與民間劇團合作的方式，推動歌仔戲之公演或會演活動。以台北地區爲例，台北市文化局爲推廣歌仔戲藝術之美，在二〇〇〇年先後以十二個區爲單位，舉辦歌仔戲公演活動並開放講座。像中山區舉辦的「樂舞詩化戲中山」，乃邀請

「河洛歌子戲團」演出《中山狼》；大安區舉辦之「炫耀大安藝術鮮生活」，則邀請「明華園歌劇團」、「河洛歌子戲團」，透過影片放映配合主講人解說的方式與民眾對談，令大眾領會歌仔戲之美，以培養審美的能力。此外，由國立傳統藝術中心籌備處主辦，河洛文化事業股份有限公司承辦之「歌仔戲鬧台好戲連連來」（二〇〇〇年十二月）之活動，以推廣歌仔戲藝術之美，傳承臺灣文化之寶爲目的，假板橋市江子翠農村公園一連舉行九天之歌仔戲會演，將臺灣幾個頗具知名度的劇團凝聚起來參與演出，計有「漢陽歌劇團」、「葉麗珠歌仔戲團」、「新春玉歌仔戲團」、「秀琴歌劇團」、「宏聲歌劇團」、「新櫻鳳歌劇團」、「小金枝歌劇團」、「新藝芳歌劇團」、「光賽樂水錦歌劇團」、「國光歌劇團」、「一心歌劇團」、「春美歌劇團」、「陳美雲歌劇團」十三個劇團共襄盛舉。二〇〇一年七月，國立傳統藝

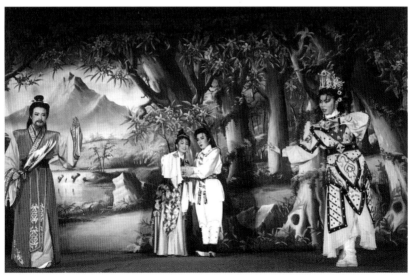

・「一心歌仔戲團」是經常參與歌仔戲聯演的劇團之一

術中心籌備處繼續主辦，並由「明華園歌劇團」承辦的「百年傳唱歌仔情——歌仔戲群英大匯演」，選擇在高雄市三鳳宮舉行爲期十天的公演。經公開甄選，由「小倩歌仔戲團」、「秀琴歌仔戲團」、「尚和歌仔戲團」、「麗明歌仔戲團」、「光賽樂水錦歌仔戲團」、「陳美雲歌仔戲團」、「新櫻鳳歌仔戲團」、「鴻明歌仔戲團」、「春美歌仔戲團」、「一心歌仔戲團」輪番上陣。由於參演隊伍皆是一時之選，造成南臺灣飆戲嘉年華的盛況。透過公演、會演與講座示範，不僅能夠讓民眾對於歌仔戲有了進一步的認識，也可以凝聚民間歌仔戲劇團之力量，對於藝術之推廣與改進起了不少作用，並獲得相當大的回響。

除了活動的舉辦，也經由書籍影像資料的出版，進行歌仔戲藝術的保存與推廣。國立中正文化中心亦出版有《大家來唱歌仔戲》VCD，分爲歌仔戲介紹與歌仔戲教唱兩部分，邀集歌仔戲許多著名藝人參與錄製，包括有楊麗花、廖瓊枝、許秀年、陳美雲、王金櫻、唐美雲等。囊括曲調教唱、名劇唱段欣賞及表演欣賞三部分之錄製工作，共錄製有四十首曲調，爲歌仔戲的普及與推廣盡了相當大的心力。而文化建設委員會亦規劃出版由「薪傳歌仔戲團」所錄製之《陳三五娘》、《什細記》、《王魁負桂英》、《山伯英台》四齣錄影帶與教材，同樣對於歌仔戲藝術之保存與推廣將有莫大幫助。由宜蘭縣立文化中心製作發行的【臺灣戲劇音樂集】之《本地歌仔——山伯英台》，以十片 CD 收錄本地歌仔戲《山伯英台》全本，國立傳統藝術中心籌備處出版之《宜蘭本地歌仔陳旺欉生命記實》及《陳旺欉的基本動作與精采身段》附 CD 兩片，對於本地歌仔戲作了重要保存。另外，「拱樂社」之歌仔戲劇本的整理出版，則是將內台歌仔戲時期具有劃時代意

· 《本地歌仔－山伯英台》歌仔戲 CD

· 歌仔戲曲調卡拉 OK

義之劇本作了保存。

參、民間的努力

一、社團院校之傳習活動

　　隨著歌仔戲藝術的普及與受歡迎，民間與校園也陸續成立了不少歌仔戲社團。這些由民間籌資策畫之歌仔戲傳習活動，亦在社會上發揮不小的影響力；另外，校園歌仔戲社的成立，亦凸顯出歌仔戲深植年輕學子的心靈。

　　「臺灣歌仔戲學會」向來致力於歌仔戲研習活動的推展，自一九八九年成立以來，曾經開設過「歌仔戲音樂班」、「劇本創作班」、「歌仔戲研習營」與「歌仔戲器樂班」等，並舉辦《一門二魁》、《杜馬救主》成果公演；且於一九九四年以培訓的學員成立學會附屬歌仔戲實驗劇團，並於台北縣文化中心演出《琴劍恨》；一九九六年參加台北市傳統藝術季，在社教館演出

· 楊麗花女士回故鄉——宜蘭縣員山鄉與大學生談歌仔戲

《新白蛇傳》，從主題意識與歌仔調創新上另闢新局。「財團法人中華民俗藝術基金會」也在一九八九年至一九九〇年辦理「北管、歌仔戲傳習計畫」，並於幼獅文藝活動中心舉辦結業成果展，演出《山伯英台》。

　　成立於一九九二年的「南方歌仔戲研習中心」，為高雄南方文教基金會所推動之歌仔戲研習單位。該研習中心專事歌仔戲表演藝術的推廣，以及歌仔戲欣賞人口的培養。曾聘請廖瓊枝為指導老師，多年來舉辦過多場社區巡迴演出，也積極規劃「大家相招來看戲——社區巡迴演出實施計畫」等方案，且擇定於鳳林宮等社區廟宇前廣場演出，重現傳統戲曲與民間生活結合的互動關係。其中參與演出人員不乏外國朋友、民意代表、醫生等社會各界人士。

· 筆者參加復興劇校「歌仔戲研習營」時與廖瓊枝老師合影

　　另外，成立於一九九五年五月的「台南鄉城歌仔戲班」，在鄉城文教基金會的支持及「河洛歌子戲團」的指導下，每周固定於台南市裕農路「鄉城生活學苑」，接受「河洛歌子戲團」石文戶、蔣建元導演及柯銘峰老師的指導。學員來自社會各界，他們憑藉著一股濃厚的興趣，從基本身段、唱腔逐步磨練起。一年後於關帝廳廟口廣場公演《一文錢》，又於台南縣立文化中心演出《曲判記》，其演出成果令人刮目相看。而身為「薪傳歌仔戲劇團」資深團員的黃雅蓉、邱秋惠、黃美靜等人，亦為推動本土藝術而組成「海山戲館／歌仔戲演藝學苑」，定期舉辦歌仔戲唱腔課程、身段課程、排演課程，吸收不少社會人士加入。

　　二〇〇〇年成立的「財團法人廖瓊枝歌仔戲文教基金會」，為臺灣第一個致力於歌仔戲記錄、保存、推廣的歌仔戲專屬基金會。由於創始人廖瓊枝女士認為老藝人的凋零是技藝失傳最大的

隱憂，因此基金會成立之初，陸續展開對歌仔戲資深藝人的藝術保存計畫，並利用現代影音技術，保存歌仔戲風貌。此外還因應不同族群設計全方位的推廣與傳承計畫，有針對兒童族群，出版兒童歌仔戲曲調教唱教材、舉辦兒童歌仔戲唱遊人賽，讓歌仔戲從小扎根；又定期舉辦歌仔戲系列講座，提供教師、大學生、研究生與社會人士，有機會深入瞭解歌仔戲藝術之美。二〇〇〇年十月至十二月假臺灣師範大學演講廳，舉辦的「世紀戲說——與歌仔戲藝術的對話」，十二堂的講次涵蓋了歌仔戲各項領域之介紹[14]；同時迎合時代潮流，運用電子媒體架設網頁，迅速確實的提供歌仔戲相關資訊訊息與諮詢服務。

由學校自組的歌仔戲社團，亦是時勢所趨、蓬勃發展的新面貌。從小學到大學皆有歌仔戲社團成立，並已有相當可觀的成績。像台北的力行國小、安坑國小、景興國小、延平中學、新埔國中夜補校[15]、文藻語專、臺灣大學、師範大學、政治大學、東吳大學、中興大學等；台中的葫蘆墩國小、新興國小、靜宜大學等；彰化的彰安國中；嘉義的嘉義高工等；高雄的光武國小、五權國小、高雄女中、三信家商、高雄師範大學等皆設有歌仔戲社團。不論是外聘教師，或本校老師向外學戲再回校教學，皆有不錯的成果，他們利用期末或校慶舉行公演，頗能引起全校師生的共鳴。

二、劇團附屬訓練班之成立

歌仔戲劇團最早成立訓練班是在一九六六年，陳澄三先生所創立的「拱樂社戲劇短期補習班」，不過為期三年即宣告結束。此後二十年一直沒有較具規模的訓練班出現。一九八七年八月，彰化員林的「新和興歌仔戲團」團主江清柳先生為「增進民眾觀

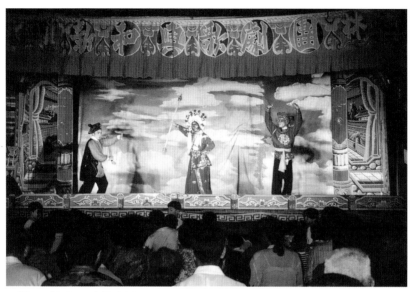

·「新和興歌仔戲團」繼「拱樂社戲劇短期補習班」之後，再次成立民間劇團訓練班

賞歌仔戲的知能，提高藝人演出傳統劇的品質」，正式向政府申請立案登記，自資籌設了「新和興歌仔戲補習班」。這是自陳澄三先生在台中的「拱樂社戲劇短期補習班」以來，再次出現的民間劇團訓練班。該班分設綜合、特別、個別三種班別。修業期限有兩類：一類為一期六個月，每週六、日上課，免費參加；一類為簽約三年，提供吃住，並給予零用金，六個月後調薪。師資則由劇團藝人擔任，成效尚可[16]。

「明華園歌劇團」依據教育部大學及分部設立標準，準備籌設「明華園藝術學院」，並於一九九五年二月，正式成立藝術學院籌備委員會工作小組，積極展開建校相關事宜。派遣人員到國外參觀、蒐集相關資料、進行園區的規劃與藍圖的建構。根據當

時的構想，該校將以保存、薪傳、復興、研究與發展民俗藝術、培養演員、樂師、編導、藝術管理與劇場美術人才爲目標。初期以藝術學院爲目標，日後再往下延伸到初中及高職教育。而除了歌仔戲的展演之外，也包括民樂、偶戲、陣頭小戲及其他地方戲曲。並將設置「藝文民俗村」，規劃完善的民俗文化遊憩設施，提供民衆文化育樂園區，除了平日固定的展演之外，亦會配合歲時節令舉辦應景的民俗技藝表演。同時將「藝術學院」及「藝文民俗村」組合成兼具學校教學與劇場展演的「明華園戲劇世界」，以經營管理爲中心，發揮教育薪傳、文化傳播、就業展演與休憩觀光四大功能[17]。目前「明華園歌劇團」正在積極籌措建校資金，訂定每年一百場的演出，並銷售演出錄影帶、錄音帶等周邊產品，以累積經費，而一些企業家也陸續表示給予贊助。不論此一宏偉的目標能否實踐，至少透顯出民間劇團努力圓夢的決心。

成立學校以傳習歌仔戲，畢竟不是件容易的事。在經濟與能力的考量之下，多數劇團選擇成立歌仔戲研習班透過技藝教授以傳習歌仔戲。成立於一九九五年的高雄「尚和歌仔戲劇團」，附設歌仔戲研習班，與台南鄉城文教基金會合作進行社區推廣活動，並擔任鄉城歌仔戲研習營，及高雄女中歌仔戲社的教學工作。一九九七年八月「尚和歌仔戲劇團」假高雄中正文化中心舉行師生聯演，演出《平貴與寶釧》，初步展現其教學成果。

幾個頗具知名度的劇團也紛紛開設歌仔戲相關課程，「唐美雲歌仔戲團」成立了歌仔戲訓練班，「河洛歌子戲團」開設有歌仔戲身段班、唱腔班，「黃香蓮歌仔戲團」、「薪傳歌仔戲團」等也都開有歌仔戲教唱班，吸引許多有興趣的人士加入學習。這些經由劇團所培訓出的優秀學員，偶爾也有機會在劇團公演中客

串演出。

〔注釋〕

① 「拱樂社戲劇短期補習班」的成立，乃因陳澄三先生有感於當時拱樂社所擁有的七個分團，皆面臨演員不足的壓力，因而希望仿照復興劇校，培養新一代戲劇人才。最後選定於台中向上路建蓋校地一千坪，包括教室兩大間、禮堂一間、會議室兼錄音室一間、化妝室一間、餐廳一間、學生宿舍三大間，可容納學生一百名以上。所聘請的師資包括季少山、鄭政雄、江樹良、李玉書、廖和春、吳慶元、高宜三等人，皆為戲曲領域一時之選。

② 在此之前歌仔戲的演員往往於戲班中逐漸磨練學習，先從跑龍套、上下手的角色開始學起，未有一套正規的學習方式。

③ 一九六九年六月「拱樂社戲劇短期補習班」招收歌劇組第四期學生，同年開始附設「歌舞明星訓練班」，展開了拱樂社轉型的序幕。有關拱樂社戲劇短期補習班的招收情況，請參考劉南芳《由拱樂社看臺灣歌仔戲之發展與轉型》第三章第三節，台北：東吳大學中文研究所碩士論文，一九八八年十月。

④ 「國立復興劇藝實驗學校」前身為「私立復興劇校」，由王振祖先生於一九五七年成立於新北投。一九六八年改制為國立，並遷校於內湖。原以培育國劇人才為主，遞次增科，將各傳統藝術文化表演人才之教育訓練納入正規學校體制中。一九八二年設綜藝科以培養民俗特技人才，一九八八年再設劇藝音樂科，以培養戲曲音樂傳人，一九九四年又設歌仔戲科，教育臺灣傳統戲曲之優秀表演者。

⑤ 復興劇校早在一九九〇年即提出「成立地方戲曲科評估小組」建議，嗣後經過教育部責成復興劇校於一九九一年四月，辦理籌設地方戲曲（歌仔戲）科座談會議，陸續邀請專家學者發表意見。其間

最具關鍵的是一九九二年初前總統李登輝先生接見「明華園歌劇團」，指示當時總統府秘書長蔣彥士關切歌仔戲教育問題。經過五次籌備會議後，一九九三年七月復興劇校成立了「歌仔戲科籌備小組」，八月奉教育部核定復興劇校成立「歌仔戲科」，展開八十三學年度招生活動，本土戲曲教育於焉誕生。

⑥ 目前該校除了歌仔戲科係國小畢業授業六年外，其他科系為國小五年級入校就讀八年，也就是國小高年級兩年，國中部三年，高級劇藝職業部三年，若再加上二專部兩年學業，共有十年戲曲教育。

⑦ 除了上述專業術科科目，還另外安排其他普通學科基本課程，國中部課程有：公民與道德、國文、英語、歷史、地理、數學、健康教育。高中部課程有：國文、英文、社概歷史、計算機概論、三民主義、社概、選修英文、社概法律常識。

⑧ 見顏綠芬〈歌仔戲傳承在正規學校體制下之問題探討——以復興劇校歌仔戲科為例〉，《復興劇藝學刊》第二十期，一九九七年七月。

⑨ 據說成立歌仔戲訓練班的機緣，起于楊麗花一九八一年二月於國父紀念館演出《漁孃》時，由於當時曾借調海光劇校學生二十人參加表演，海光學生在舞台上的精湛表現，促使楊麗花發起培訓學員的念頭。見《楊麗花——她的傳奇演藝生涯》，台北：台視文化事業公司出版，一九八三年三版。

⑩ 葉青即認為舞台表演經驗太多的學員，並不一定適合電視歌仔戲的演出，因為舞台表演日久容易趨於定型，便很難適應電視媒體。見行政院文化建設委員會委託規劃宜蘭縣立文化中心《臺灣戲劇中心研究規劃報告》，台北：行政院文化建設委員會印行，一九八八

年，頁四八九。

⑪ 像司馬玉嬌近年來已轉往閩南語連續劇及綜藝節目發展；陳亞蘭目前身兼綜藝節目主持人、國語連續劇演員與閩南語歌手的身分；石惠君、王金櫻、廖瓊枝等人近年投入現代劇場歌仔戲；楊麗花近年也已較少演戲而投入於餐飲業；葉青先後投資旅行社、房地產及花店；洪秀美則經營服裝事業。這些演員多以其他事業作為職業，歌仔戲的演出只是偶一為之。

⑫ 宜蘭高商地方戲曲研習社向來以陳旺欉先生為主要師資，另外還延請「建龍歌劇團」的李林桂芳、「漢陽歌劇團」的王春來擔任助理教師。李林桂芳負責排練改良戲，王春來則是武術指導。此外還有林爐香指導前場，莊進才、高天養與邱萬來指導後場。

⑬ 「薪傳歌仔戲團」於一九九五年於社教館演出《寒月》；一九九七年於社教館演出《五女拜壽》、於國家劇院演出《趙匡胤出京》、《王魁負桂英》；一九九九年於新舞台演出《烏龍窟》。

⑭ 十二堂課之內容包含：歌仔戲史話及文化意涵、歌仔戲與當代藝術的對話（I）、宜蘭老歌仔戲的表演藝術、外台歌仔戲的表演藝術、電視歌仔戲的表演藝術、劇場歌仔戲的表演藝術、歌仔戲的唱腔分析、歌仔戲的音樂設計、歌仔戲的劇本文學、歌仔戲的導演理念、歌仔戲的舞台美術、歌仔戲與當代藝術的對話（II）。而為了鼓勵學習，凡參加滿八場者，可獲頒證書及歌仔戲表演教材一套。

⑮ 新埔國中夜補校歌仔戲研習班主要發起人王淑慧，為民進黨台北縣縣議員。早先於一九九六年她曾組民進黨女性公職歌仔戲班，定名為「婉如歌仔戲團」，由邱秋惠指導，傳習《陳三五娘》、《梁山伯與祝英台》、《七仙女》等戲齣。後來由於各位民意代表公務過

忙，劇團解散後，便於新埔國中另起爐灶。

⑯ 參考蔡欣欣〈臺灣歌仔戲八〇年代以來之發展〉，收錄於《海峽兩岸歌仔戲創作研討會》，台北：行政院文化建設委員會出版，一九九七年。

⑰ 參考邱婷《明華園——臺灣戲劇世家》，台北：獨家出版社出版，一九九五年，頁一四〇至一四七。

第九章　結論

第九章 結論

　　總上所論，可知臺灣歌仔戲以來自閩南的歌仔、車鼓爲根源，約在百年前於宜蘭地區落地生根。從歌仔陣、醜扮落地掃的小戲時代，吸取其他劇種的養份而逐漸壯大，以其強烈之草根性，與活潑的表演方式，廣受歡迎，在一九二〇年前後發展爲野台歌仔戲，成爲臺灣土生土長的代表性劇種。另一方面，在一九二〇年以前，臺灣歌仔戲尚未發展成大戲之際，早期渡海到閩南謀生的臺灣人，經商之餘也將臺灣的歌仔陣及落地掃傳入了閩南，帶動起當地唱歌仔的風氣。當臺灣歌仔戲發展爲大戲，並逐漸從鄉村野台走向城市內台演出時，歌仔戲又透過回鄉謁祖等各種機緣，傳入閩南，且大受歡迎，使得閩南地區梨園戲班改演歌仔戲。臺灣歌仔戲班眼見閩南地區有了表演市場，先後渡海到廈門演出或傳授技藝，更加促成了當地歌仔館與業餘戲班的成立，並教授出許多如邵江海般優秀的藝人，使得歌仔戲逐漸深根於閩南。

　　臺灣歌仔戲大約在一九二五年左右進入城市戲館作商業性演出，成爲內台歌仔戲，締造歌仔戲的第一個黃金時期。一九三七年七七事變後，日本政府改變對台政策，歌仔戲被迫演出「改良戲」，此時的發展受到很大的箝制。臺灣光復後，歌仔戲開始復甦，並以驚人的聲勢迅速風靡全台。在承襲一九三〇年代內台戲的機關變景演出方式後，創下歌仔戲的第二個黃金時期。而廈門「都馬劇團」將邵江海的【改良調】（亦稱【都馬調】）傳入臺灣，以及「拱樂社」以定型劇本演出，是這時期的重大事件。內

台歌仔戲的蓬勃景象，一直持續到電影台語片風行、電視歌仔戲開播，才逐漸沒落。在內台歌仔戲面臨危機之際，野台歌仔戲銜接內台歌仔戲而依附在宗教慶典上，從事搭台演出，成爲現今歌仔戲演出中爲數最龐大的類型。

臺灣歌仔戲在五○年代，開始結合視訊影音，朝向轉型階段發展。一九五四至一九五五年間，歌仔戲走入電台發展出廣播歌仔戲；一九五五年「都馬劇團」開拍《六才子西廂記》，開啓了電影歌仔戲；一九六二年台視開播《雷峰塔》，開創電視歌仔戲，並帶動中視及華視分別於一九六九、一九七一年開播的風潮。隨著電視機的普及與電視歌仔戲的竄起，廣播歌仔戲與電影歌仔戲先後銷聲匿跡，歷經三十多年後，目前唯有電視歌仔戲還依然存在。八○年代，臺灣歌仔戲進入國父紀念館、社教館及國家戲劇院之現代劇場演出，成爲現代劇場歌仔戲，正式邁向精緻階段發展，是迄今最受矚目的表演類型。

現今臺灣歌仔戲的類型，包含：本地歌仔戲、野台歌仔戲、電視歌仔戲及現代劇場歌仔戲。本地歌仔戲，包括有廟會遊藝之歌仔陣及登上舞台之本地歌仔戲。野台歌仔戲，則具有多面向經營的現象，其演出方式包含有廟會式野台歌仔戲與公演式野台歌仔戲兩種。後者因演出性質的不同，又有因地方戲劇比賽、配合文藝季活動與巡迴公演、現代劇場歌仔戲下鄉之不同演出機緣，而各有不同的表現。由於電視歌仔戲是結合視訊媒體之另項表演藝術，其整體表現往往反映出社會文化現象。目前電視歌仔戲已朝向娛樂性綜藝節目發展，顯示歌仔戲媒體化後的潮流。至於現代劇場歌仔戲，自八○年代崛起之後，便成爲藝術界與學術界爭相提倡之精緻化藝術，不僅電視歌仔戲紅星於劇場中展現個人魅

力，民間歌仔戲團也在劇場中融入野台風格，而國家扶植之劇團也進入劇場定期演出，就連地方社團、院校劇社亦紛紛進入現代劇場公演發表，真可謂熱鬧滾滾。藉由各類劇團的共襄盛舉，使現代劇場歌仔戲無論在劇本、音樂、舞台美術與演員表現等各方面都有相當可觀的成績。其中，劇本題材的創新與改編，尤其契合時代潮流。

邁入二十一世紀後，面對更快速的社會節奏，以及科技掛帥的時代，歌仔戲如何在時代洪流中不被淘汰，而能夠繼續生存並得到適切的發展，這是現今要共同面對與關心的議題。一九七一年，臺灣退出聯合國，激發了知識分子的「本土意識」。七〇年代的鄉土文學運動，基本上即是反映了這樣的意識浪潮。一九七九年，中美斷交，同年發生「美麗島事件」，政治上反對勢力抬頭，民主覺醒，政府也終於認清了必須扎根臺灣的事實，一連串的文化措施於是展開。一九七七年以後陸續成立各地方文化中心，一九八一年成立文化建設委員會，負責文化建設工作，一九八四年通過「文化資產保存法施行細則」，明訂各級政府應「鼓勵及支援民族藝術」，一九八七年解除戒嚴，宣告了本土文化全面重建的來臨。做為臺灣唯一土生土長的戲曲劇種，便直接承受了這一波波的時代風潮，逐漸得到藝文界的自覺與努力，學術界的正視和研究，教育界的耕耘與實踐，其生存與未來發展也日漸獲得重視。

關照臺灣歌仔戲之生態，目前尚存之老歌仔戲、野台歌仔戲、電視歌仔戲、現代劇場歌仔戲，各以不同的方式生存，也有各自的困境：或凋零失傳，或劇藝品質低俗，或走向綜藝娛樂。如何面對困境，審視未來，進而提出因應的方法，是十分迫切與

·壯三新涼樂團參加「國立傳統藝術中心」開園　　·壯三新涼樂團二〇〇二年的演出／中華民俗藝術基
　典禮的演出／中華民俗藝術基金會提供　　　　　金會提供

需要的。著者認為具有保存意義之老歌仔戲，應將其納入「國立傳統藝術中心」。讓老歌仔戲在中心的劇場作常態性演出，並授徒以培養新秀。如此一來，老歌仔戲就可以在這「永久性的動態文化櫥窗」裡，作一個活生生的「文化標本」。

　　目前存在於民間的兩三百團野台歌仔戲，則應聚其菁英，組織公立劇團，聘請歌仔戲前輩名角為教師，劇本由劇作家編寫，劇場由專業人員掌理。可以在縣內文化中心演出，可以巡迴各文化中心示範，可以進入國家戲劇院，可以做文化輸出；重新切磋技藝、努力薪傳，以再現內台歌仔戲之風華。不僅宜蘭的「蘭陽戲劇團」可以網羅野台之菁英，其他擁有較多歌仔戲團之縣市，如台北、桃園、台中、嘉義、台南、高雄等，倘若也能踵繼前修，必能創造群芳競豔之局面。

　　而曾經走過風光時期如今逐漸沒落的電視歌仔戲，在趨向捨棄戲曲元素而朝向綜藝化發展之際，理當思考戲曲搬上電視螢幕後，應保持戲曲藝術中的唱、念、做、打等基本特徵。再按電視

255

．倘若能夠匯聚野台歌仔戲之菁英，共同努力，必能創造群芳競艷之局面／中華民俗藝術基金會提供

· 歌仔戲名角匯演／中華民俗藝術基金會提供

藝術創作規律，對原劇目的結構、音樂及造型、美工等方面進行改編加工，並恰當配置某些實景、外景的原則。不應一味的媚俗，甚至成了秀場的綜藝表演，或閩南語連續劇節目。

　　至於遊走內外台及電視，偶而出現國家藝術殿堂的少數劇團，如「河洛歌子戲團」、「薪傳歌仔戲團」、「明華園歌劇團」、「新和興歌仔戲團」、「黃香蓮歌仔戲團」、「唐美雲歌仔戲團」等，當繼續努力從事精緻歌仔戲的推動與改進，使臺灣歌仔戲精益求精。不過，目前各劇團戲路不多，經營相當困難，有賴國家經費的挹注與扶植。

　　歌仔戲的藝術魅力無邊，它是臺灣土生土長的劇種，陪伴人民走過漫長艱辛的歲月，撫慰千千萬萬受挫委屈的心靈。相信在大家的關心、投入下，必能重現風華，成為臺灣人的驕傲。

參 考 資 料

一、學位論文：

· 黃秀錦，1987，《臺灣歌仔戲劇團結構與經營之研究》，台北，文化大學藝術研究所碩士論文。

· 蔡曼容，1987，《臺灣地方音樂文獻資料整理研究》，台北，臺灣師範大學音樂研究所碩士論文。

· 劉南芳，1988，《由拱樂社看臺灣歌仔戲的發展與轉型》，台北，東吳大學中文研究所碩士論文。

· 林素春，1994，《宜蘭本地歌仔之研究》，台北，文化大學藝術研究所碩士論文。

· 黃雅蓉，1995，《野台歌仔戲演出風格之研究》，台北，文化大學藝術研究所碩士論文。

· 施如芳，1997，《歌仔戲電影研究》，台北，國立藝術學院傳統藝術研究所碩士論文。

· 李雅惠，1997，《葉青歌仔戲表演藝術之研究》，台北，臺灣師範大學中文研究碩士論文。

· 孫惠梅，1997，《臺灣歌仔戲劇團經營之研究——以宜蘭縣職業歌仔戲團為例》，台北，文化大學藝術研究所碩士論文。

· 楊馥菱，1997，《楊麗花及其歌仔戲藝術之研究》，台中，東海大學中文研究所碩士論文。

· 邱秋惠，1998，《野台歌仔戲演員與觀眾的交流》，台北，文化大學藝術研究所碩士論文。

· 劉秀庭，1999，《「賣藥團」——一個另類歌仔戲班的研究》，台北，國立藝術學院傳統藝術研究所碩士論文。

二、專書：

· 呂訴上，1961，《臺灣電影戲劇史》，台北，銀華。

· 汪季蘭，1972，《中國民間藝術的今昔》，台北，大華晚報。

· 邱坤良，1979，《民間戲曲散記》，台北，時報。

· 曹永和，1979，《臺灣早期歷史研究》，台北，聯經。

· 黃石鈞、陳志亮，1980，《臺灣歌仔戲薌劇音樂》。

· 1982，《楊麗花——她的傳奇演藝生涯》，台北，台視文化公司。

· 朱岑樓主編，1986，《我國社會的變遷與發展》，台北，東大圖書。

· 戚嘉林，1986再版，《臺灣史》，台北，自立晚報。

· 曾永義，1988，《臺灣歌仔戲之發展與變遷》，台北，聯經。

· 曾永義，1988，《詩歌與戲曲》，台北，聯經。

· 陳建銘，1989，《野台鑼鼓》，台北，稻鄉。

· 1991，《閩台民間藝術散論》，廈門，鷺江。

· 黃玲玉，1991，《從閩南車鼓之田野調查試探臺灣車鼓音樂之源流》，台北，財團法人中國民族音樂學會。

· 黃文博，1991，《跟著香陣走：臺灣藝陣傳奇續卷》，台北，台原。

· 福建省藝術研究所、廈門市臺灣藝術研究室編，1991年6月，《閩台民間藝術散論》，廈門，鷺江。

· 邱坤良，1992，《舊劇與新劇：日治時期臺灣戲劇之研究（1895～1945)》，台北，自立晚報。

· 天下編輯，1992，《發現臺灣》（上、下），台北，天下雜誌。

· 徐麗紗，1992，《臺灣歌仔戲唱曲來源的分類研究》，台北，學藝。

· 陳紹馨，1992第四次印行，《臺灣的人口變遷與社會變遷》，台北，聯經。

· 宋光宇，1994，《臺灣經驗（二）——社會文化篇》，台北，東大圖書。

· 黃仁，1994，《悲情台語片》，台北，萬象。

· 福建省藝術研究所、漳州市文化局、漳州市戲劇家協會編印，1995年10月，《緬懷一代宗師邵江海》。

· 1955，《華東戲曲劇種介紹》第三集，上海，新文藝。

· 邱婷，1995，《明華園——臺灣戲劇世家》，台北，獨家。

· 林鋒雄，1995，《中國戲劇史論稿》，台北，國家。

· 陳耕、曾學文，1995，《百年坎坷歌仔戲》，台北，幼獅。

· 王安祈，1996，《傳統戲曲的現代表現》，台北，里仁。

· 曹樹基，1997，《中國移民史》，福州，福建人民出版社。

· 王嵩山，1997再版，《扮仙與作戲》，台北，稻鄉。

· 陳耕、曾學文，1997，《歌仔戲史》，北京，光明日報。

· 廈門市臺灣藝術研究所編，1997年3月，《歌仔戲資料匯編》，北京，光明日報。

· 盧非易，1998，《臺灣電影：政治、經濟、美學（1949～1994）》，台北，遠流。

· 柳天依，1998，《郭小莊雅音繞樑》，台北，台視文化。

· 吳紹蜜、王佩迪，1999，《蕭守梨生命史》，台北，國立傳統藝術中心。

· 紀慧玲，1999，《廖瓊枝：凍水牡丹》，台北，時報。

· 楊馥菱，1999年6月，《臺灣歌仔戲》，台北，漢光。

· 葉龍彥，1999年9月，《春花夢露——正宗台語電影興衰錄》，台北，博揚文化。

· 劉美菁，2000，《由劇團看高雄市歌仔戲之過去、現在與未來》

，台北，學海。

· 林鶴宜，2000，《臺灣歌仔戲》，台北，行政院新聞局。

· 徐亞湘，2000，《日治時期中國戲班在臺灣》，台北，南天。

· 呂福祿口述、徐亞湘編著，2001，《長嘯——舞台福祿》，台北，博揚。

· 楊馥菱，2001 年 12 月，《台閩歌仔戲之比較研究》，台北，學海。

㈡、期　刊

· 王明山，1962 年 12 月，〈談談歌仔戲的連臺好戲——雷峰塔〉，《電視週刊》第五期。

· 王禎和，1976 年 12 月，〈歌仔戲仍是尚未定型的地方戲——訪問陳聰明導演〉，《臺灣電視週刊》第七四二期。

· 王順隆，1997 年 3 月，〈臺灣歌仔戲的形成年代及創始者的問題〉，《臺灣風物》第四十七卷一期。

· 呂秀蓮，1985，〈臺灣人的音樂心靈：「臺灣的歌」序〉，《臺灣文藝》第九十七期。

· 林茂賢，〈民間劇團的淡季與旺季〉，《大舞台》第十五期。

· 洪清雪，〈一曲秋風迴金闕〉，《大舞台》第三十一期。

· 陳世慶，1964，〈國劇在台的消長與地方戲的發展〉，《臺灣文藝》第十五卷第一期。

· 陳艷秋，1983 年 11 月，〈譜出臺灣女性堅貞純情嬌媚的旋律：訪作曲家陳秋霖〉，《臺灣文藝》第八十五期。

· 張文義，1993 年 9 月，〈尋找老歌仔戲的故鄉〉，《宜蘭文獻雜誌》第五期。

· 楊馥菱，1999 年 8 月，〈台南縣六甲鄉甲南村牛犁車鼓陣訪查記〉，《傳統藝術》第二期。

· 劉南芳，1990 年 6 月，〈都馬班來台始末〉，《漢學研究》第八卷第一期。

· 劉春曙，1993 年 1 月，〈閩台車鼓辨析——歌仔戲形成三要素〉，《民俗曲藝》第八十一期。

· 劉秀庭，1997 年 10 月，〈本地歌仔演藝初探兼述歌仔戲的初期發展與影響〉，《復興劇藝學刊》第二十一期。

· 蔡秀女，1987，〈光復後的電影歌仔戲〉，《民俗曲藝》第四十六期。

· 顏綠芬，1997 年 7 月，〈歌仔戲傳承在正規學校體制下之問題探討——以復興劇校歌仔戲科為例〉，《復興劇藝學刊》第二十期。

· 2000 年 5 月，〈真情流露、告慰阿母——走近河洛名角許亞芬〉，《大舞台》月刊第四十一期，台北，河洛。

四、單篇論文：

· 沈冬，〈書寫與表演——臺灣戲曲史料析論〉，發表於中華文化與文學學術研討系列第六次會議「明清時期的臺灣傳統文學」學術會議。

· 沈冬，1997 年 4 月，〈清代臺灣戲曲史料發微〉，《海峽兩岸梨園戲學術研討會論文集》，台北，國立中正文化中心。

· 林鶴宜，1999 年 8 月，〈台北地區野台歌仔戲之劇團經營與演出活動〉，發表於「兩岸戲曲回顧與展望研討會」。

· 徐亞湘，2001 年 9 月，〈落地掃到戲園內台的跨越：日治時期歌仔戲演出場域轉變之探討〉，發表於「二〇〇一年海峽兩岸歌仔戲發展交流研討會」。

- 楊馥菱，1998 年 11 月，〈楊麗花歌仔戲之角色運用——兼論歌仔戲演員妝扮的幾個問題〉，發表於「宜蘭研究第三屆」。
- 楊馥菱，1998 年 11 月，〈也談臺灣歌仔戲【哭調】之緣起〉，發表於「民俗與文學學術會議」。
- 楊馥菱，2000 年 12 月，〈有關臺灣車鼓戲之幾點考察〉，發表於「兩岸小戲大展暨學術會議」。
- 蔡欣欣，1999 年 8 月，〈九０年代臺灣歌仔戲表演藝術之探討〉，發表於「兩岸戲曲回顧與展望研討會」。

五、論文集：

- 《海峽兩岸歌仔戲學術研討會論文集》，1996 年 6 月，台北，行政院文化建設委員會。
- 《海峽兩岸歌仔戲創作研討會論文集》，1997 年 6 月，台北，行政院文化建設委員會。
- 《臺灣新加坡歌仔戲的發展與交流研討論文集》，1999 年 1 月，台北，行政院文化建設委員會。

六、調查報告：

- 林鋒雄主持，1988 年 4 月，宜蘭縣立文化中心《臺灣戲劇中心研究規劃報告書》，台北，行政院文化建設委員會。
- 徐亞湘主持，1996 年 7 月，《桃園縣傳統戲曲與音樂錄影保存及調查研究計劃報告書》。
- 陳進傳主持，1997 年，《宜蘭縣傳統藝術資源調查報告書》，台北，國立傳統藝術中心。
- 曾永義主持，1998 年 1 月，《閩台戲曲關係之調查研究計劃》，台

北，國科會。

· 施德玉、呂錘寬主持，2000 年 10 月，《台南縣六甲鄉車鼓陣調查研究計劃書》，台北，國立傳統藝術中心。

七、工具書

· 《中國戲曲志　福建卷》，1993 年 12 月，北京，文化藝術。

八、影像資料

· 〈尋找黑貓雲〉，公共電視《歌仔傳奇》節目第三集。

· 李香秀，1998 年，《消失的王國──拱樂社》十六釐米紀錄片。

台灣民俗藝術⑤

臺灣歌仔戲史

校閱	曾永義
著者	楊馥菱
顧問	財團法人中華民俗藝術基金會
總策畫	林明德
編輯	洪淑珍、蕭嘉玲、薛尤軍
內頁設計	彭春珠

發行人	陳銘民
發行所	晨星出版有限公司
	台中市 407 工業區 30 路 1 號
	TEL:(04)23595820　FAX:(04)23597123
	E-mail:service@morningstar.com.tw
	http://www.morningstar.com.tw
	行政院新聞局局版台業字第 2500 號
法律顧問	甘龍強律師
印製	知文企業（股）公司　TEL:(04)23581803
初版	西元 2002 年 12 月 30 日
	西元 2004 年 11 月 30 日（二刷）

總經銷	知己圖書股份有限公司
	郵政劃撥：15060393
	〈台北公司〉台北市 106 羅斯福路二段 79 號 4F 之 9
	TEL:(02)23672044　FAX:(02)23635741
	〈台中公司〉台中市 407 工業區 30 路 1 號
	TEL:(04)23595819　FAX:(04)23597123

定價 390 元
（缺頁或破損的書，請寄回更換）
ISBN 957-455-290-x
Published by Morning StarPublishing Inc.
Printed in Taiwan
版權所有・翻印必究

國家圖書館出版品預行編目資料

臺灣歌仔戲史／楊馥菱著. －－初版. －－臺中
市：晨星，2002〔民 91〕
　　面；　　公分. －－（臺灣民俗藝術；5）
參考書目：
ISBN 957-455-290-x（平裝）
　1. 歌仔戲–臺灣–歷史

982.5709　　　　　　　　　　　　91015179

407
台中市工業區 30 路 1 號

晨星出版有限公司

請沿虛線摺下裝訂，謝謝！

更方便的購書方式：

(1) **信用卡訂閱**　填妥「信用卡訂購單」，傳真至本公司。

　　　　　　　或　填妥「信用卡訂購單」，郵寄至本公司。

(2) **郵政劃撥**　帳戶：知己圖書股份有限公司　帳號：15060393

　　　　　　在通信欄中填明叢書編號、書名、定價及總金額

　　　　　　即可。

(3) **通　　信**　填妥訂購人資料，連同支票寄回。

◉ 如需更詳細的書目，可來電或來函索取。

◉ 購買單本以上 9 折優待，5 本以上 85 折優待，10 本以上 8 折優待。

◉ 訂購 3 本以下如需掛號請另付掛號費 30 元。

◉ 服務專線：(04)23595819-231　FAX：(04)23597123

◉ 網　　址：http://www.morningstar.com.tw

◉ E-mail:itmt@morningstar.com.tw

◆讀者回函卡◆

讀者資料：

姓名：＿＿＿＿＿＿＿＿＿　　　性別：□ 男　□ 女

牛日：　／　　／　　　　　身分證字號：＿＿＿＿＿＿＿＿＿

地址：□□□＿＿＿＿＿＿＿＿＿＿＿＿＿＿＿＿＿＿＿＿

聯絡電話：　　　　　（公司）　　　　　　（家中）

E-mail ＿＿＿＿＿＿＿＿＿＿＿＿＿＿＿＿＿＿＿＿＿＿＿

職業：□ 學生　　　　□ 教師　　　□ 內勤職員　□ 家庭主婦
　　　□ SOHO 族　　□ 企業主管　□ 服務業　　□ 製造業
　　　□ 醫藥護理　　□ 軍警　　　□ 資訊業　　□ 銷售業務
　　　□ 其他＿＿＿＿＿＿＿＿＿＿

購買書名：臺灣歌仔戲史＿＿＿＿＿＿＿＿＿＿＿＿＿＿＿＿

您從哪裡得知本書：□ 書店　　□ 報紙廣告　　□ 雜誌廣告　　□ 親友介紹

□ 海報　　□ 廣播　　□ 其他：＿＿＿＿＿＿＿＿＿＿＿＿＿

您對本書評價：（請填代號 1. 非常滿意 2. 滿意 3. 尚可 4. 再改進）

封面設計＿＿＿＿＿版面編排＿＿＿＿＿內容＿＿＿＿＿文／譯筆＿＿＿＿＿

您的閱讀嗜好：

□ 哲學　　□ 心理學　□ 宗教　　□ 自然生態 □ 流行趨勢 □ 醫療保健
□ 財經企管 □ 史地　　□ 傳記　　□ 文學　　 □ 散文　　 □ 原住民
□ 小說　　□ 親子叢書 □ 休閒旅遊 □ 其他＿＿＿＿＿＿＿＿＿＿＿

信用卡訂購單（要購書的讀者請填以下資料）

書　　　　名	數　量	金　額	書　　　　名	數　量	金　額

□ VISA　　□ JCB　　□萬事達卡　　□運通卡　　□聯合信用卡

• 卡號：＿＿＿＿＿＿＿＿＿　　• 信用卡有效期限：＿＿＿＿年＿＿＿＿月

• 訂購總金額：＿＿＿＿＿＿＿元　• 身分證字號：＿＿＿＿＿＿＿＿＿

• 持卡人簽名：＿＿＿＿＿＿＿＿＿　（與信用卡簽名同）

• 訂購日期：＿＿＿＿年＿＿＿＿月＿＿＿＿日

填妥本單請直接郵寄回本社或傳真(04)23597123